FM23
ART AND LITERATURE OF THE SECOND EMPIRE
LES ARTS ET LA LITTÉRATURE SOUS LE SECOND EMPIRE

Copyright © Manchester University Press 2003

While copyright in the volume as a whole is vested in Manchester University Press, copyright in individual chapters belongs to their respective authors, and no chapter may be reproduced in whole or in part without the express permission in writing of both author and publisher.

Published by Manchester University Press
Oxford Road, Manchester M13 9NR, UK
and Room 400, 175 Fifth Avenue, New York, NY 10010, USA
www.manchesteruniversitypress.co.uk

Distributed exclusively in the USA by
Palgrave, 175 Fifth Avenue, New York NY 10010, USA

Distributed exclusively in Canada by
UBC Press, University of British Columbia, 2029 West Mall,
Vancouver, BC, Canada V6T 1Z2

British Library Cataloguing-in-Publication Data
A catalogue record for this book is available from the British Library

Library of Congress Cataloging-in-Publication Data
A catalog record for this book is available from the Library of Congress

ISBN 978 0 7190 8585 7 *paperback*

First published 2003 by Durham Modern Languages Series
This edition first published 2011 by Manchester University Press

Printed by Lightning Source

Art and Literature of the Second Empire

Edited by David Baguley

Les Arts et la Littérature sous le Second Empire

Textes réunis et présentés
par David Baguley

Durham Modern Languages Series

University of Durham 2003

Acknowledgements

The editor wishes to thank the Fondation Napoléon in particular for the generous grant it provided towards the cost of producing this volume. Thanks are also due to the Service Culturel de l'Ambassade de France au Royaume-Uni, the British Academy and the School of Modern European Languages of the University of Durham, who provided financial support for the conference from which this collection of studies derives. Philippe Mogentale, attaché de coopération universitaire at the Service Culturel of the French Embassy, and the staff of the Bowes Museum in Barnard Castle, County Durham, where one day of the conference took place, gave valuable assistance and support to the event. The following institutions generously gave permission for the reproduction of illustrations from their collections: the Metropolitan Museum of Art, New York, the Museum of Fine Arts, Houston, the Nasjonalgalleriet, Oslo, the New York Public Library. Permission was obtained from the Réunion des Musées Français for illustrations based on holdings in French institutions. Finally, many thanks are due for the invaluable professional expertise and commitment of Janet Starkey, Editorial Assistant of the Durham Modern Languages Series.

Contents / Tables des Matières

Illustrations	vi
Preface	ix
Préface	xiii

Arts

1	Landscape in the Second Empire: between Barbizon and Impressionism, *Patricia Mainardi*	3
2	Manet and the Politics of Art, *Robert Lethbridge*	19
3	Thomas Couture: the Problematics of Identity, *Richard Hobbs*	39

Institutions

4	L'art de la fête sous le Second Empire : culture, art et propagande en France de 1852 à 1870, *Rémi Dalisson*	57
5	Des artistes et des écrivains hauts fonctionnaires du Second Empire, *Catherine Vercueil-Simion*	77

Letters/Lettres

6	Rhétorique de la grâce ou les lettres de George Sand au lendemain du 2 décembre 1851, *Marie-Cécile Levet*	97
7	Rocambole, le Second Empire et le Paris d'Haussmann, *Catherine Dousteyssier-Khoze*	113
8	Théophile Gautier, poète-courtisan, *Peter Whyte*	129
9	Claude Vignon, une femme « surexposée » sous le Second Empire, *Laurence Brogniez*	149
10	Zola et l'impressionnisme : le regard du peintre, *Gaël Bellalou*	167

Illustrations

1. Théodore Rousseau, *Lisière des Monts-Girard, forêt de Fontainebleau*, 1854. Metropolitan Museum of Art, New York. Catharine Lorillard Wolfe Collection, Wolfe Fund, 1896). — 14

2. Gustave Courbet, *La Roche de dix heures, vallée de la Loue*, 1855. Musée d'Orsay, Paris. — 14

3. Charles-François Daubigny, *Les Bords de l'Oise*, 1863. Metropolitan Museum of Art, New York. Bequest of Benjamin Altman, 1913. — 15

4. Jules Breton, *La Bénédiction des blés, Artois*, 1857. Musée d'Orsay, Paris. — 15

5. Claude Monet, *Le Chêne de Bodmer, La Route de Chailly*, 1865. Metropolitan Museum of Art, New York. Gift of Sam Salz and Bequest of Julia W. Emmons, by exchange, 1964. — 16

6. Camille Pissarro, *La Côte de Jallais*, 1867. Metropolitan Museum of Art, New York. Bequest of William Church Osborn, 1951. — 16

7. Claude Monet, *Les Régates à Sainte-Adresse*, 1867. Metropolitan Museum of Art, New York.. Bequest of William Church Osborn, 1951. — 17

8	Jean-Baptiste-Camille Corot, *Ville-d'Avray. Sur les hauteurs*, 1860s. The Metropolitan Museum of Art, New York. Theodore M. Davis Collection, Bequest of Theodore M. Davis, 1915.	17
9	Jean-Baptiste-Camille Corot, *Orphée*, 1861. Museum of Fine Arts, Houston. Museum purchase with funds provided by the Agnes Cullen Arnold Endowment Fund.	18
10	Jean-Baptiste-Camille Corot, *Pont de Mantes*, 1868-70. Musée du Louvre, Paris.	18
11	Édouard Manet, *L'Exposition Universelle, 1867* (1867), Nasjonalgalleriet, Oslo.	35
12	Édouard Manet, *Le Ballon*, 1862, Bibliothèque nationale, Paris.	36
13	Édouard Manet, *Polichinelle présente les 'Eaux-Fortes par Édouard Manet'*. Etching. New York Public Library.	36
14	Photograph of Napoleon III by Nadar.	37
15	Napoleon III, 'The Vulture' from Hadol's *La Ménagerie impériale*.	37
16	'Portrait authentique de Rocambole', *La Lune*	112
17	André Gill, 'La dernière mort de Rocambole !'	128

Preface

David Baguley

This book consists of the proceedings of a conference on the art and literature of the Second Empire in France which took place from 18 to 20 April 2002 in the French Department at the University of Durham, with a day-long session in the splendidly befitting ambience of the Bowes Museum in Bernard Castle, County Durham. With participants from France, Belgium and the United States, the conference had a distinct international character, but its main distinguishing feature was its interdisciplinary quality. It provided the opportunity for specialists of nineteenth-century French art, history and literature to focus on a whole variety of works by artists and writers belonging to a specific period and on the cultural politics of a single age. The diversity of expertise available was thoroughly appropriate to the main goals of the conference: to explore the predominant characteristics of the art and literature of the time, to examine the attitudes and positioning of artists and writers of the period in relation to a regime of dubious legitimacy and to study the ways in which that regime exploited to its political advantage the artistic capital available to it. Definitive answers to such vast questions were, of course, beyond the scope of a single conference and the reader will not find in this collection of studies a comprehensive view. The method is rather one of compilation, bringing together a series of 'vignettes' on a variety of facets of the main themes, a method that, despite its limitations, is not without relevance to the famous eclecticism of the art of the Second Empire.

These varied but, in many ways, interrelated studies have been grouped for the sake of convenience into three sections. In the first ('Arts'), Patricia Mainardi convincingly demonstrates that the finest works of the Barbizon School belong to the age of the Second Empire. She amply illustrates the richness and variety of the landscapes of the period in

question and duly acknowledges the outstanding vitality of Corot's works. Robert Lethbridge revisits the question of the political undertones of Manet's art, veiled by the precepts of *l'art pour l'art* but no less evident in the subversive, sometimes playful, allusions that he astutely decodes. Richard Hobbs investigates the ambiguities of the art of Thomas Couture and, in particular, the designation 'juste milieu' that is commonly applied to his work. He thoroughly scrutinizes Couture's writings of the 1860s, providing valuable insights on the artist's links to the regime and on his place in the origins of modernism.

In the section 'Institutions', Rémi Dalisson presents a lively picture of a particularly significant aspect of the cultural life of the Second Empire: its celebratory policies and propaganda, which, in a remarkable synthesis of art, politics and entertainment, sought to impose and foster a bountiful and hallowed image of the Empire, masking by its splendour the inglorious facets of the regime. He also demonstrates, most revealingly, how the very extravagancies of the *fête impériale* gave rise to a set of subversive, republican, counter celebrations that foreshadowed the debacle of 1870. Catherine Vercueil-Simion presents a meticulous analysis of a significant cross section of artists and writers who served the regime as officials in ministries, departments of cultural administration or as technical and expert advisers. She thus highlights the distinctive status of certain artists as administrators during the Second Empire and illustrates their position by examining two such eminent officials, the dramatist Camille Doucet and the sculptor Count Nieuwerkerke, who clearly did not share Flaubert's view that 'honours dishonour'.

In the final section, which we have somewhat quaintly called 'Letters', are grouped together a number of studies dealing with the relations between the writer and the state or between literature and the arts at the time. As Marie-Cécile Levet most interestingly shows, it was precisely through the medium of her letters that George Sand, in the aftermath of the coup d'état, appealed to the future Emperor for clemency on behalf of friends, acquaintances and strangers who had fallen victim to the political repression. We see how cleverly she outwitted government surveillance and how courageously she faced accusations of complicity even from those that she tried to save. By contrast, we would expect the most popular novelist of the age, Ponson du Terrail, to be totally indifferent to the political climate in which he plied his trade. But Catherine Dousteyssier-Khoze discerningly shows that, even in the tales of Rocambole's

outlandish adventures, not only is Haussmann's Paris represented but there is a far from accommodating view of the Paris prefect's own 'fantastic' accomplishments. In a similar vein and with admirable detail and precision, Peter Whyte studies the complex relationship that Gautier maintained with the Empire whereby, despite his role as a kind of compliant poet laureate and however dazzled he was by the splendour of the *fête impériale*, he was much more a 'mathildien' than a 'bonapartiste' and remained as faithful to Hugo as to the Napoleon that his exiled fellow poet relentlessly pilloried. Though far less renowned than Gautier and Hugo, Claude Vignon, with her Balzacian pseudonym, was no less versatile. Laurence Brogniez provides a fascinating introduction to the extraordinary career of Marie-Noémi Cadiot, sculptress, literary critic, art critic, novelist, parliamentary correspondent, who rallied to Napoleon III's regime and advocated in art the eclecticism with which it is commonly associated. Finally, Gaël Bellalou interestingly illustrates the significance of Zola's discovery of Manet's *Olympia*, which informs several of the literary portraits of women contained in the novelist's works.

The artistic and literary attainments of the Second Empire are frequently reduced to a stark opposition between two strains: on the one hand, an officially sponsored, conformist, institutionalised, edifying art, frequently in an outlandish style that Zola characterised as 'an opulent bastardised amalgam of every style'; on the other hand, a subversive, marginalised, frequently avant-garde, clandestine art. The various studies contained in this volume of particular aspects of the artistic and literary production of the age, linked in several cases to the cultural politics of the regime, provide a sum of effective revisions to that traditional view. They even suggest that, far from being inimical to artistic and literary creativity, the interaction — or, as some would assert, the complicity — between the artist and the state at the time gave rise to works of undeniable originality and lasting value.

University of Durham

Préface

David Baguley

Ce volume réunit l'essentiel des communications présentées en avril 2002 lors du colloque sur «Les arts et la littérature du Second Empire» organisé par le Département de français de l'Université de Durham. La participation de spécialistes venus de France, de Belgique et des États-Unis, a donné à l'événement un caractère tout à fait international. Mais le trait distinctif du colloque était sa qualité interdisciplinaire, car il a fourni l'occasion à un groupe de littéraires, d'historiens et d'historiens de l'art d'apporter des perspectives variées mais convergentes sur la production artistique et littéraire et sur la politique culturelle d'une seule époque. La diversité des compétences présentes convenait parfaitement aux thèmes directeurs du colloque. Il s'agissait d'examiner les caractéristiques prédominantes de l'art du Second Empire, les attitudes des artistes et des écrivains envers un régime politiquement suspect et le rôle qu'ils ont joué dans les institutions du régime impérial, les multiples façons dont le régime a exploité le capital artistique à des fins politiques. Bien entendu, cette collection d'études ne peut pas prétendre épuiser de si vastes sujets. On n'y trouvera pas de vue d'ensemble ni d'étude de synthèse totalisante. Ces actes procèdent plutôt par «aperçus», approche qui n'est pas sans pertinence si l'on se réfère au fameux «éclectisme» de l'art du Second Empire.

Ces travaux, souvent complémentaires, ont été groupés par commodité en trois sections distinctes. Dans la première («Arts»), Patricia Mainardi démontre de façon convaincante que les meilleures œuvres de l'école de Barbizon datent précisément du Second Empire. Elle fait valoir la richesse et la variété des tableaux des paysagistes de l'époque, tout en rendant un hommage particulier à la vitalité exemplaire de l'œuvre de Corot. Robert Lethbridge revient sur la question de la portée politique de l'art de Manet,

voilée par les postulats de «l'art pour l'art», mais non moins évidente au niveau des allusions subversives, voire ludiques, de certaines œuvres, que l'auteur décrypte avec finesse. Richard Hobbs pose le problème des ambiguïtés de l'art de Thomas Couture et surtout de la signification de l'étiquette de «juste milieu» qu'on lui attribue habituellement. À partir d'un examen fouillé des écrits de Couture, qui datent des années 1860, il apporte des précisions importantes sur les relations entre l'artiste et le régime et sur sa place dans les origines du modernisme.

Dans la section «Institutions», Rémi Dalisson explore et expose avec brio un aspect particulièrement significatif de la propagande culturelle du Second Empire: sa politique festive, qui allia, dans une synthèse fort élaborée, l'art, la politique et les divertissements pour imposer l'image impériale et pour occulter par des fastes la face ignoble du régime. Il démontre aussi comment les extravagances mêmes de la «fête impériale» donnèrent lieu à un véritable «art de la contre-fête», subversif, républicain, qui présagea l'effondrement de 1870. Catherine Vercueil-Simion fait une étude exhaustive et méticuleuse du rôle d'un groupe important d'artistes et d'écrivains qui servirent l'État impérial dans les ministères, dans les administrations culturelles ou à titre de conseillers techniques et experts. Elle éclaire le statut distinctif de l'artiste administrateur sous l'Empire par deux cas particuliers, le dramaturge Camille Doucet et le sculpteur Nieuwerkerke, deux fonctionnaires chargés de la culture qui, évidemment, ne partageaient pas l'avis de Flaubert que les honneurs déshonorent.

Dans une dernière section intitulée, de manière quelque peu apprêtée, «Lettres», nous avons réuni une série d'études centrées sur les rapports entre l'écrivain et les pouvoirs de l'état ou entre la littérature et les arts. C'est précisément par des lettres que George Sand, comme le montre parfaitement Marie-Cécile Levet, se ré-engage politiquement, en se lançant dans toute une campagne épistolaire adressée au chef de l'État et du coup d'État pour plaider en faveur d'amis, de connaissances ou d'inconnus, victimes de la répression. On admire l'habileté avec laquelle Sand dépista le cabinet noir et le courage avec lequel elle fit face aux accusations de complicité de ceux même qu'elle essayait de sauver. Par contraste, on supposerait chez le romancier le plus populaire de l'Empire, Ponson du Terrail, une indifférence totale à l'égard de l'ambiance politique dans laquelle il exerçait son métier, mais Catherine Dousteyssier-Khoze dépiste avec flair, même dans les aventures fantasques de Rocambole, non seulement une mise en scène narrative de la capitale d'Haussmann, mais

une mise en question des résultats des «comptes fantastiques» du préfet de Paris. D'une manière comparable, Peter Whyte nuance, avec une remarquable érudition, notre conception des rapports entre Gautier et l'Empire. Auteur de poèmes officiels, ébloui par la fête impériale, le poète resta pourtant plus mathildien que bonapartiste et aussi fidèle à Hugo qu'au régime que l'exilé de Guernsey ne cessait de vilipender. Moins illustre que ces hommes de lettres, Claude Vignon, au pseudonyme balzacien, n'en était pas moins douée d'une variété de talents. Laurence Brogniez fait état de l'extraordinaire carrière de Marie-Noémi Cadiot, sculpteur, critique littéraire et artistique, romancière, correspondante parlementaire, ralliée au régime de Napoléon III et partisane de l'éclectisme dans l'art. Enfin, Gaël Bellalou fait ressortir la signification pour Zola de la découverte de l'*Olympia* de Manet et examine l'impact du tableau sur la représentation de la femme dans les tableaux littéraires qui parsèment l'œuvre du romancier.

Ainsi, les études de ce volume, en s'attachant à un aspect particulier de la production artistique et littéraire sous le Second Empire qu'elles relient, dans bien des cas, à la politique culturelle du régime, ont le mérite de nuancer l'image traditionnelle des arts du régime de Napoléon III, trop souvent réduits à des oppositions trompeuses, selon lesquelles il y aurait, d'un côté, un art officiel, conformiste, institutionnel, édifiant, pompier, d'un style, selon l'expression de Zola, «bâtard opulent de tous les styles», et, de l'autre, un art marginal, subversif, avant-garde, clandestin. On verra au contraire que le régime impérial était loin d'être nuisible à la créativité artistique et littéraire et que même dans l'interaction — certains diraient dans la connivence — entre l'artiste et l'état sont sorties des œuvres d'une originalité incontestable et d'une valeur durable.

University of Durham

Arts

1

Landscape in the Second Empire: Between Barbizon and Impressionism

Patricia Mainardi

'Le paysage est la victoire de l'art moderne. Il est l'honneur de la peinture du XIXe siècle. Le Printemps, l'Été, l'Automne, l'Hiver, ont pour servants les plus grands et les plus magnifiques talents, que se prépare à relayer une jeune génération anonyme encore, mais promise à l'avenir et digne de ses espoirs.'[1] This statement by the brothers Goncourt is often quoted as a prescient judgement on nineteenth-century landscape painting. Published on the occasion of the 1855 Exposition Universelle, it seems to look forward to the flowering of Impressionist landscape painting, but, of course, the Goncourts did not have that in mind in 1855, since the major painters of Impressionism were at that time still schoolboys. In 1855, Renoir was fourteen, Monet fifteen, and Cézanne sixteen years old. What had struck the Goncourts was the variety of landscape painting on display in 1855, a variety that had never before been experienced and was not apparent in any of the other categories of painting, not in history painting nor even in genre.

In the Second Empire, landscape painting, both in style and subject, covered virtually the entire spectrum of nineteenth-century possibilities. This aspect of Second Empire painting has gone largely unremarked, and the period is more often considered the antechamber to Impressionism, a period 'Between the Past and the Present' to cite the title of Joseph C. Sloane's early and important study.[2] I would like to propose a different

[1] Edmond and Jules de Goncourt, *La Peinture à l'exposition de 1855* (Paris: E. Dentu, 1855), 18.
[2] Joseph C. Sloane, *French Painting Between the Past and the Present: Artists,*

reading, however, by calling attention to the remarkable fecundity of landscape painting during the Second Empire.

Lying at the crossroads of the nineteenth century, Second Empire art production reveals a richness of possibilities that must have been truly dazzling since, both before and after this period, stylistic parameters were more limited. During the July Monarchy (1830-1848), for example, Barbizon artists such as Théodore Rousseau (1812-1867) had painted romantic vernacular landscapes, while classical landscape painters such as the Academician Jean-Joseph-Xavier Bidauld (1758-1846) continued to uphold the Italianate tradition that dated from the seventeenth century. By the beginning of the Third Republic in 1870, the Barbizon painters were virtually all deceased and classical landscape painting had all but disappeared. The Impressionists and their successors were now front and centre in the public eye, and even the more acceptable Independent, Salon, and Academic painters had lightened their palettes to such an extent that landscape painting in the equivalent subsequent period, from 1870 to 1888, presented a more uniform appearance. To cite one example, Auguste Renoir's (1841-1919) and Jules Bastien-Lepage's (1848-1884) Third Republic landscapes are much closer in mutual appearance than Bidauld's and Rousseau's in the July Monarchy had ever been. During the Second Empire, however, there was continued art production in the Classical landscape painting mode, as well as the full flowering of Barbizon, Realist and Naturalist painting. At the same time, the younger painters who, after 1874, would be called Impressionists, were already developing new subjects, palette and facture, and, if we look closely, we can even see indications of later Symbolist painting. No other period can boast such a variety of styles and subjects.

A brief survey of nineteenth-century landscape possibilities will point up the unique position of the Second Empire. We would have to begin with classical landscape painting, the only form approved by the Académie des Beaux-Arts. The seventeenth-century artists who established this mode of landscape set in an idealized Roman campagna and featuring tiny figures from mythology, history or the Bible, were Nicolas Poussin (1593/4-1665) and Claude Lorraine (1600-1682). They have always been considered among the greatest French artists, and so the Academy, albeit

Critics, and Traditions, from 1848 to 1870 (Princeton: Princeton University Press, 1951).

grudgingly, had to accept this painting while nonetheless according it a lower status than pure history painting. A Prix de Rome for landscape painting in the classical tradition was established in 1816, at a time when conservatives fretted over the quantities of small landscape paintings in the realist Dutch tradition that were threatening, and ultimately succeeded in overwhelming, the classical landscape tradition. The prize was abolished in 1863 when, after almost fifty years, it had failed to produce a single major artist, but its partisans continued to work in this mode throughout the century.

One of the astonishing things about nineteenth-century French landscape painting is that, despite its illustrious genealogy, so few of its major painters were ever elected to the Academy. The chair that, for decades, the Academy informally reserved for landscape painting was occupied in succession by Jean-Joseph-Xavier Bidauld (elected 1833), Jacques-Raymond Brascassat (1804-1867, elected 1846), and Louis Cabat (1812-1893, elected 1867). Late in the century two additional landscapists were elected to the Academy, Jules Breton (1827-1906, elected 1886), and François-Louis Français (1814-1897, elected 1890). That is the complete roll-call of nineteenth-century landscape Academicians, none of whom can be numbered in the illustrious canon of French landscape painters. Of these, only Breton departed from accepted prototypes, and even he specialized in elevated landscapes with religious peasants on their best behaviour, not in the vernacular landscapes well-known to us through Impressionism.

During the Second Empire, practitioners of the classical landscape tradition continued to exhibit in Salons and Universal Expositions, but their painting slid imperceptibly towards the modernist movement of Symbolism, as can be seen in François-Louis Français's 1864 *Le Bois sacré* (Musée des Beaux-Arts, Lille). Classical landscape painters such as Français and Paul Flandrin (1811-1902) continued to reap prizes and honours during these years. Français, for example, was made a Chevalier of the Légion d'honneur in 1853, and received first-class medals in 1855 and 1867. Flandrin was named Chevalier de la Légion d'honneur in 1852, won a first class medal at the Exposition Universelle in 1855, and was named Officier de la Légion d'honneur in 1867. Throughout the Second Empire, both artists' works were commissioned and bought by the State, and during the 1860s both had paintings enter the Musée du Luxembourg, the annex to the Louvre reserved for living artists.

The first real challenge to this classical landscape tradition had taken place several decades earlier, coming from painters of what was known at the time as 'la génération de 1830'. Because these artists often worked in and around the village of Barbizon in the Forest of Fontainebleau, they were soon labelled 'l'École de Barbizon'. They painted all over France, however, and exhibited regularly in the Salons beginning in the early 1830s. The fervent support of republican and socialist critics such as Théophile Thoré strengthened the public's impression of these artists as dangerous revolutionaries, an identification only underscored by Théodore Rousseau's role in publishing the radical journal *La Liberté*. Since this 'generation of 1830' was identified with the republican political opposition, its official recognition was so long delayed that its artists were eventually eclipsed by the rising young Impressionists and have never received proper recognition. Only during the Second Empire, when the younger landscape school later known as Impressionists came on the scene, did the Barbizon artists begin to seem respectable by contrast. Even then, however, the enmity of the comte de Nieuwerkerke, the major government art administrator, who found their work vulgar, deprived them of official recognition.

Barbizon artists are usually identified with the earlier period, the July Monarchy, but the work that they produced during the Second Empire is arguably the best they ever did. In 1854, for example, Rousseau painted *Lisière des Monts-Girard, forêt de Fontainebleau* (Figure 1). In the next decade, he completed several major paintings including *Le Carrefour de la Reine-Blanche, forêt de Fontainebleau* (1860) in the Chrysler Museum, and *Route dans la forêt de Fontainebleau. Effet d'orage* (1865) in the Musée d'Orsay. Jean-François Millet (1814–1875) also produced several of his best-known paintings during the Second Empire, *Les Glaneuses* (Musée d'Orsay) in 1857 and *L'Angélus* (Musée d'Orsay) in 1859. Despite the achievements of the Barbizon School during these decades, however, the historiography of modernism has persistently designated the Second Empire as the period of what a recent exhibition called 'The Origins of Impressionism.'[3] But if we think of Barbizon painting as primarily a July Monarchy phenomenon, then we lose sight of these artists' best work and deprive the Second Empire of some of its best art and artists.

[3] Gary Tinterow and Henri Loyrette, *The Origins of Impressionism* (New York: The Metropolitan Museum of Art/Paris: Grand Palais, 1994–1995). Exh. cat.

LANDSCAPE IN THE SECOND EMPIRE

The art movement usually identified with the Second Empire is Realism, in the persona of Gustave Courbet (1819-1877). Courbet had begun to exhibit earlier, during the Second Republic (1848-1852), when a series of large and scandalous figure paintings, including *Les Casseurs de pierre* of 1849 (destroyed) and *L'Enterrement à Ornans* of 1850 (Musée d'Orsay), made his reputation. He further exacerbated the resultant scandals by establishing his own pavilion at the Expositions Universelles of 1855 and 1867. With his confrontational stance toward the official art establishment, Courbet's work became synonymous with Realist painting, which, because of him, assumed a political cast during these years. Édouard Manet (1832-1883) followed Courbet's example by establishing his own pavilion at the Exposition Universelle of 1867. The example of these independent Second Empire exhibitions, as well as the Salon des refusés of 1863, did much to break open the strictures of style that had hampered the development of a diverse artistic milieu in the previous periods.

During the Second Empire, Courbet increasingly devoted himself to landscape painting. Paintings such as *La Roche de dix heures, vallée de la Loue* of 1855 (Figure 2) set the mode for heavily impastoed vernacular depictions of ordinary – many would have called it 'ugly' – landscape, painted in local colour and unmitigated by the dramatic light effects favoured by Barbizon artists. Although Courbet painted in Barbizon, he preferred motifs from his native landscape of Franche-Comté. He even ventured into Normandy, however, visiting Étretat in 1869, where he painted many canvases of the cliffs and the sea. His influence on younger modernist artists was important in both subject and facture. Younger painters such as James Abbott McNeill Whistler (1834-1903) and Claude Monet (1840-1926) followed Courbet to Normandy, producing paintings that echoed his choice of motifs. For the younger artists of modernism, Courbet was the *éminence grise* of the Second Empire; for conservatives he was more like the *bête noire*, but either way Courbet had an unmistakable influence on landscape painting, expanding its parameters both geographically and stylistically.

During the same period, however, gentler varieties of Naturalist landscape painting were appearing, by artists such as Antoine Chintreuil (1814-1873), Charles-François Daubigny (1817-1879), and Johan Barthold Jongkind (1819-1891). They rejected the wild and uncultivated landscapes that both Courbet and the Barbizon artists favoured, but shared

with Courbet a distaste for the dramatic lighting effects characteristic of the Barbizon school. Like Courbet, they favoured more normative meteorological conditions, but, unlike Courbet, they chose as subjects the pastoral fields and riverbanks of rural France. With them, landscape painting came 'out of the woods,' so to speak, into sunlit open fields. Daubigny, for example, often depicted the calm riverbanks of the Oise; *Les Bords de l'Oise*, 1863 (Metropolitan Museum of Art) (Figure 3) is a motif he repeated many times over. Another, very different, artist who also made his reputation during the Second Empire is Jules Breton, who provided for conservatives a counterweight to Courbet's and Millet's images of what were then considered menacing peasants. Paintings such as Breton's *La Bénédiction des blés, Artois*, 1857 (Figure 4) were reassuring in their choreographed and sanitised imagery of graceful peasants humbly submitting to religious authority. It is no wonder then that, despite longstanding Academic distaste for vernacular landscape, Breton was laden with honours and made an Academician in 1886.

At the same time that these artists were working in a wide variety of styles and subjects, there were younger artists at work. Still in their twenties, they, like all aspiring landscape painters, had begun by making the pilgrimage to the villages of Barbizon and nearby Chailly in the forest of Fontainebleau. By the early 1860s, this area was acknowledged as the international centre of plein-air painting. In 1863, Claude Monet, Auguste Renoir, Alfred Sisley (1839–1899) and Frédéric Bazille (1841–1870) painted in Chailly, and they all returned repeatedly in subsequent years. The influence of both the Barbizon artists and of Courbet can be seen in paintings such as Monet's *Le Chêne de Bodmer, La Route de Chailly* of 1865 (Figure 5).

Wilderness areas and the dark interiors of forests, however, proved not to the taste of these younger artists, and so, during these years, they gradually abandoned such motifs for the light-filled canvases that we associate with Impressionism. Although this movement produced major works during the Second Empire, it did not receive its name until the first Impressionist exhibition in 1874. The result is a misleading bifurcation of the movement into a preliminary Second Empire stage, when the movement was as yet unnamed, and the later Third Republic period when these artists were labelled Impressionist. This, however, is a question of semantics. Major paintings were produced on both sides of the 1870 divide.

In the 1860s, these artists explored all the different modalities of landscape. Besides their Barbizon-inspired landscapes, they painted airy, open vistas, utilizing the thick paint and local colour of Courbet. In this mode, Camille Pissarro produced two of his greatest paintings, *La Côte de Jallais* of 1867 (Figure 6), and *L'Hermitage à Pontoise* (The Solomon R. Guggenheim Museum, NY), 1868. In fact, these paintings look more like our idea of Cézanne's style than did Cézanne's own work which, at this time, greatly resembled Courbet's. During these years, Monet went from painting with tones and facture reminiscent of Courbet to his characteristic plein-air technique of full sun and broken brushwork, as in *Les Régates à Sainte-Adresse* of 1867 (Figure 7).

Even in this brief survey, it is apparent that there was a kind of effervescence to landscape painting during the Second Empire unparalleled in any other period. Modernist art history has been written as a progression of major movements, however, with each assigned to its proper decades. Revisionism, while challenging this reading, has not yet replaced it with another of equal authority. As a result, we still associate Barbizon painting with the 1830s and 1840s, overlapping with Realism in the late 1840s and early 1850s, followed by early Impressionism in the 1860s, mature Impressionism in the 1870s and 1880s, and Symbolism in the 1890s. Nonetheless, the breakup of hegemonic modernism and the onset of post-modernism has allowed us to acknowledge a variety of modes not necessarily canonical. Were we to revise our reading so that the absence of a dominant style might be seen as a positive rather than a negative sign, the chief beneficiary of this would be the Second Empire, and the many varieties of landscape painting practised during the Second Empire would more than justify the Goncourt brothers' encomium. In this way, our current post-modern condition might provide a route back into nineteenth-century art.

But recognising the fecundity and variety of landscape painting during the Second Empire has consequences greater than a simple numerical amplification. It will also change our evaluation of individual artists within the period. Modernism privileged not only a progression of canonical styles, but established a signature style for each canonical artist, against which the variations within an artist's œuvre tend to be categorized as 'proto' or 'late', or simply youthful indiscretions. If we were to evaluate nineteenth-century landscape painting without this Hegelian determinism, the principle beneficiary of this revision of canonical modernism would be

Jean-Baptiste-Camille Corot, a painter whom I have purposely omitted from my brief survey, as he is omitted from most surveys of the period.

Born in 1793 and living until 1875, Corot's lifespan encompassed most of the century. During the Second Empire, he worked in each of its principle landscape modes, but often concurrently and in no particular order. Were he a twentieth-century artist like Picasso, we would find much to praise in this fecundity, in his ability to respond to new currents and to create masterworks in a variety of styles. In the embattled nineteenth-century, however, critics valued consistency more than variety, and so Corot was never trumpeted as an acknowledged chef d'école. Courbet, whether praised or damned, was more often discussed by contemporaries as the leading landscape painter of the Second Empire. Nonetheless, I would propose instead Corot. During his lifetime, he produced work in the Classical, Barbizon, Realist, Naturalist, and Impressionist modes. Art historians have even proposed his paintings as early examples of Symbolism and Cubism, two styles that flourished after his death. He truly encompasses the entire spectrum of contemporaneous landscape possibilities and represents superbly the fecundity of Second Empire landscape painting.

Corot began exhibiting at the 1827 Salon with his *Pont de Narni*, a painting that, for all its reminiscences of Italianate landscape à la Claude, nonetheless combined that with a facture that, in comparison, seemed almost crude, and with figures from contemporary life, Italian peasants, rather than from ancient or biblical history. From the beginning he was a hybrid, bridging the chasms that separated opposing art movements, and, in this respect, it is noteworthy that the motif of the bridge appears so frequently in his work. For modernists, his most valued work has always been the paintings from his Italian sojourn in the 1820s that Alfred Barr praised as being Cubism *avant la lettre*.[4] In the succeeding decades, Corot produced Dutch-inspired as well as Italianate landscapes. He painted within the orbit of the Barbizon artists while inflecting his work with a variety of modes. It has been Corot's curse as well as his salvation that he was so long praised as a precursor to canonical modernist styles including Impressionism, Symbolism, Cubism. The praise allowed him to enter the canon, albeit through the back door. The curse of this back-handed

[4] Alfred Barr, 'Introduction', *Museum of Modern Art Eighth Loan Exhibition: Corot, Daumier* (New York: Museum of Modern Art, 1930), 11.

compliment is that his painting is usually seen through the lens of other styles, most often Impressionism.

Corot was important to several generations of younger landscape painters, although his importance in this regard has been accorded less acknowledgment than Courbet's. Nonetheless, the respect of these younger painters is a matter of record: Pissarro and Berthe Morisot considered themselves his pupils. His *Ville-d'Avray. Sur les hauteurs* (Figure 8) demonstrates his interest in plein-air painting during the 1860s, and he also was an early practitioner of photography. He experimented with this new medium, both taking photographs and executing a number of *clichés verres*, a photographic print technique of short-lived popularity.

Corot had a respectable career as far as official recognition went, being neither honoured like an academician nor reviled like a modernist. By the 1850s, he was a well-established artist, praised by all critical camps, although never excessively. And yet he never won the highest official honours of the art world. He was never elected to the Academy, as was Jules Breton, although of all the modernist landscape painters, he would seem to be the most acceptable. He was named Chevalier de la Légion d'honneur in 1846 and received a first-class medal at the 1855 Exposition Universelle. Not until 1867, however, when he was seventy-one years old, was he promoted to Officier de la Légion d'honneur. At the 1867 Exposition Universelle, he was awarded a second-class medal while younger landscapists such as Daubigny and Millet received first-class medals. In 1874, the year before his death, he exhibited at the Salon for the last time and was once again denied the medal of honour. He had been exhibiting, by this time, for almost fifty years. In reaction to this official rebuff, his fellow artists took up a collection to present him with their own gold medal of honour. While there is nothing unusual in a nineteenth-century modernist being honoured by fellow artists while being neglected by officialdom, what makes Corot unusual is that modernist critics shared the ambivalent attitude of the official art establishment, while artists wholeheartedly admired his work.

So we have this conundrum. Corot, an artist singularly honoured by other artists but not by either the traditional, the official nor the modernist establishment. That Corot was revered by his fellow artists is well known. Degas was reported to have said 'Il est toujours le plus fort, il a tout prévu,' and Monet 'Il n'y en a qu'un ici, c'est Corot; nous, nous ne

sommes rien, rien.'[5] The artists' gesture of presenting him with the medal of honour denied by the Salon was unprecedented and, as far as I know, unrepeated for any other artist. Clearly his fellow artists saw something in him that was not apparent to all.

Such praise is difficult for modernists to understand. We acknowledge Degas and Monet as masters, but the artist they themselves revered seems somehow opaque to us. I am proposing that what they saw in Corot, as well as what the Goncourt brothers saw in the landscape paintings on exhibit in the 1855 Exposition Universelle, was the same quality, invisible within the modernist canon. I propose that Corot had the ability to speak the language of landscape painting in all its contemporaneous dialects, and that the spectrum of landscape paintings on show in 1855 and throughout the Second Empire displayed the same ability, and thus so impressed the brothers Goncourt.

For artists and audiences of the Second Empire who experienced the rapid proliferation of landscape styles — classical, romantic, realist, Naturalist — the constant disjunctions must have seemed overwhelming as well as exhilarating. Throughout these decades, the jarring juxtapositions of warring styles made Salon exhibitions increasingly difficult to install. And yet Corot, within his own work, consistently demonstrated the seamlessness and timelessness of the art-making process. Like the bridges that he depicted repeatedly in his paintings, he effortlessly joined opposing territories.

For example, throughout his career Corot continued to work in the mode of classical landscape. His 1835 *Agar dans le désert* (Metropolitan Museum of Art) is an early example of this, but, during the Second Empire, he painted *Saint-Sébastie; paysage* (Walters Art Gallery) in 1853, and *Dante et Virgile* (Museum of Fine Arts, Boston) in 1859. Almost imperceptibly, his rendering of classical landscape subjects formed a bridge to the later symbolist mode. In 1861, Corot painted *Orphée* (Figure 9), a subject revered by artists several decades later during the full flowering of the Symbolist movement.

I like to think of Corot's *Pont de Mantes* (Figure 10), painted in 1868–1870, as a comment on his artistic odyssey. The bridge seems like

[5] Edgar Degas's remark was recorded by Alfred Robaut and quoted by Jean Dieterle in 'Préface,' *Corot 1796–1875* (Paris: Galerie Schmit, 1971), 15. Claude Monet's remark was quoted in Raymond Koechlin, 'Claude Monet (1840–1926),' *Art et Décoration* 51 (février 1927), 47.

a classical subject — we could, for example, compare it to his earlier paintings of Castel Saint-Angelo in Rome in the 1820s. The paintings belong to different periods, different worlds, and yet Corot retains his ability to take a subject in the common parlance and to transform it into a personal statement that belies the strictures of period constraints.

This ability to receive and transform different artistic currents is, I think, part of Corot's artistic legacy. It meshes perfectly with that of the Second Empire, if we are willing to recognise it. Corot's fellow artists saw his genius as responsive to the full spectrum of artistic possibilities, never acknowledging that any were either outdated or privileged by modernism. For Corot, all possibilities were always available for further development. And perhaps that is why Corot has always been an artist's artist, but never a critic's artist or an art historian's artist. And if both Corot and the Second Empire have brought us gifts of untold riches, the modernist attitude towards both Corot and his period has been negative, castigating them for their very richness and variety. Nonetheless, as canonical modernism has broken down, we are enabled to envision different kinds of values in art history, and, quite possibly, we can begin to recognize both Corot and the Second Empire for their ability to breath life into nineteenth-century landscape in all its myriad possibilities.

The Graduate Center, City University of New York

Figure 1. Théodore Rousseau, *Lisière des Monts-Girard, forêt de Fontainebleau*, 1854.

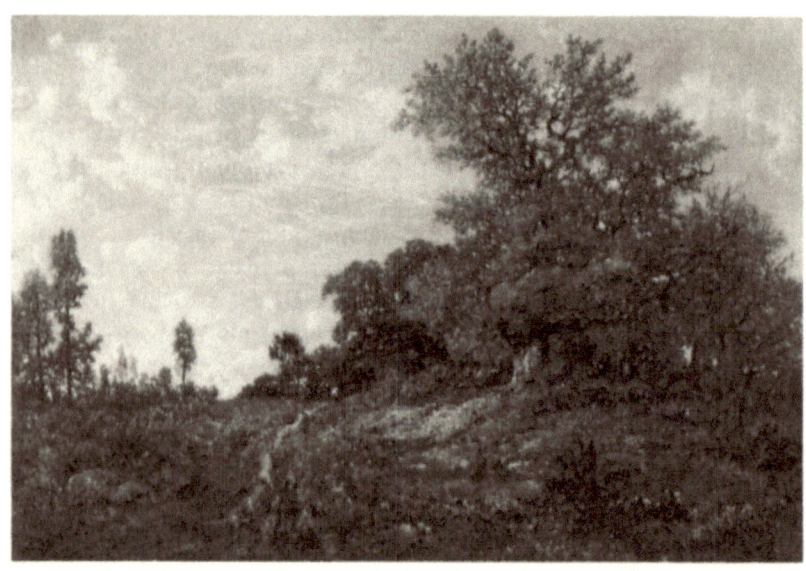

Figure 2. Gustave Courbet, *La Roche de dix heures, vallée de la Loue*, 1855.

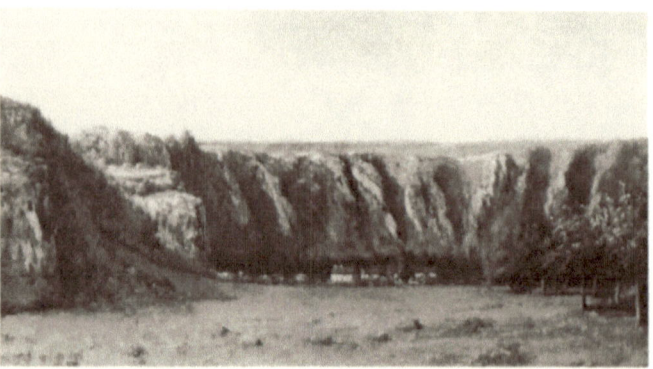

Figure 3. Charles-François Daubigny, *Les Bords de l'Oise*, 1863.

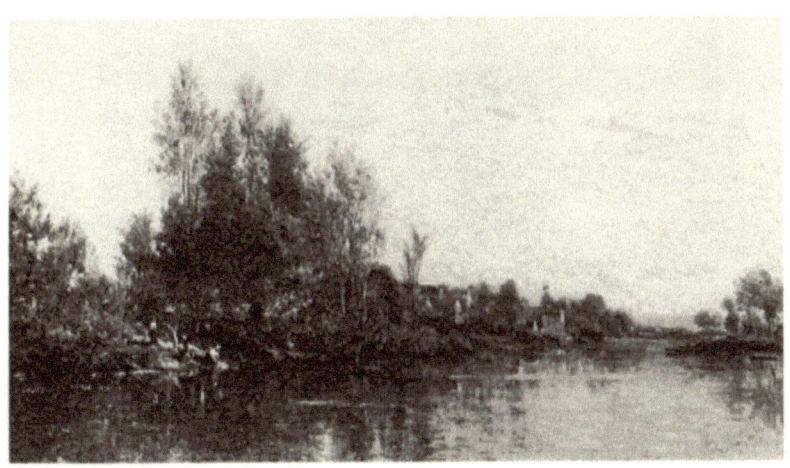

Figure 4. Jules Breton, *La Bénédiction des blés, Artois*, 1857.

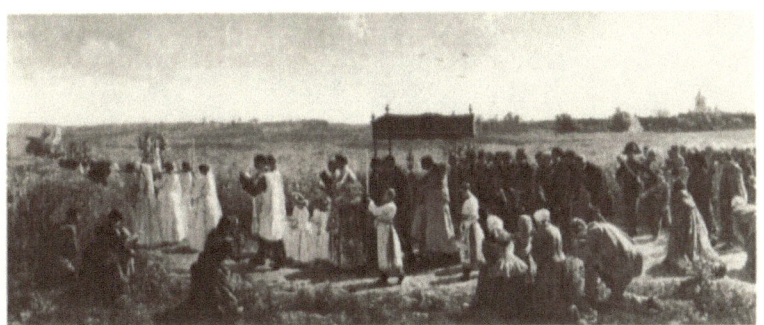

Figure 5. Claude Monet, *Le Chêne de Bodmer, La Route de Chailly*, 1865.

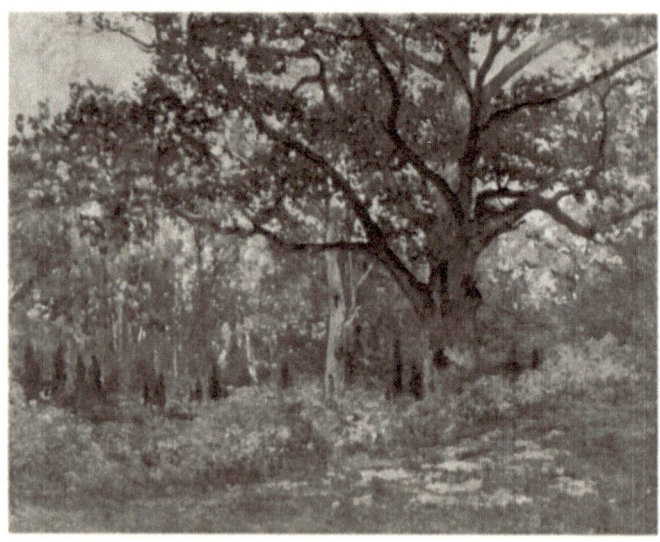

Figure 6. Camille Pissarro, *La Côte de Jallais*, 1867.

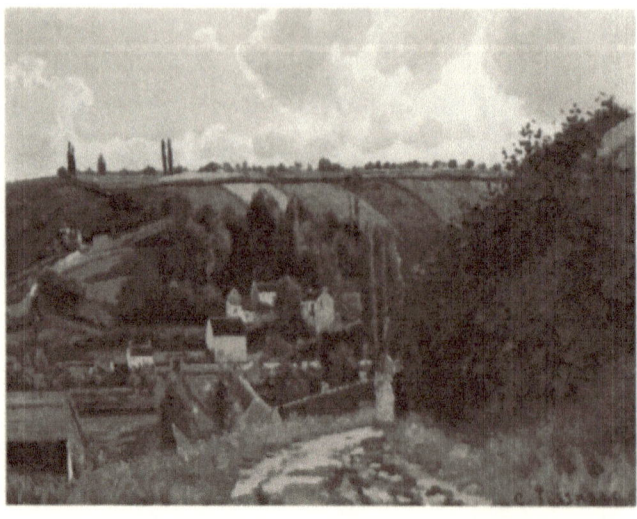

Figure 7. Claude Monet, *Les Régates à Sainte-Adresse*, 1867.

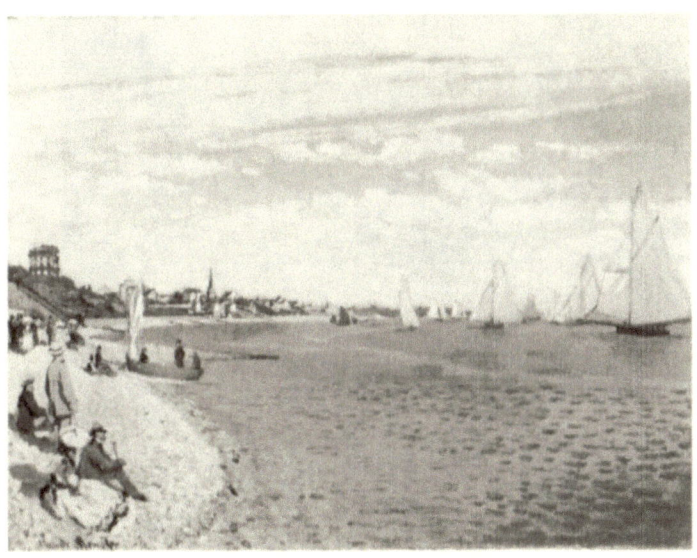

Figure 8. Jean-Baptiste-Camille Corot, *Ville-d'Avray. Sur les hauteurs*, 1860s.

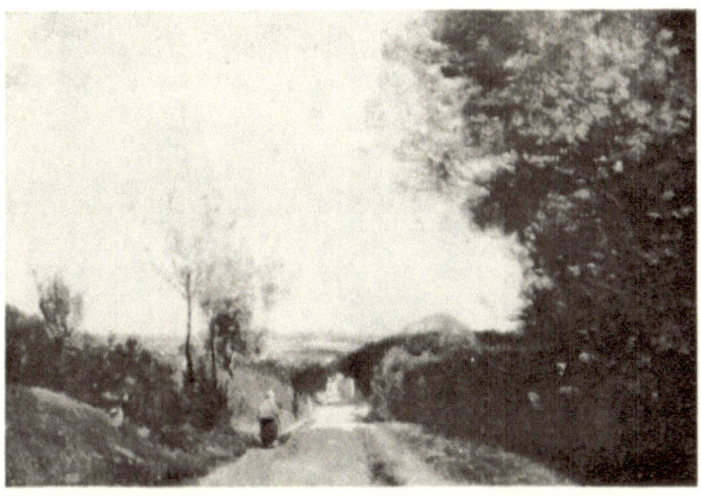

Figure 9. Jean-Baptiste-Camille Corot, *Orphée*, 1861.

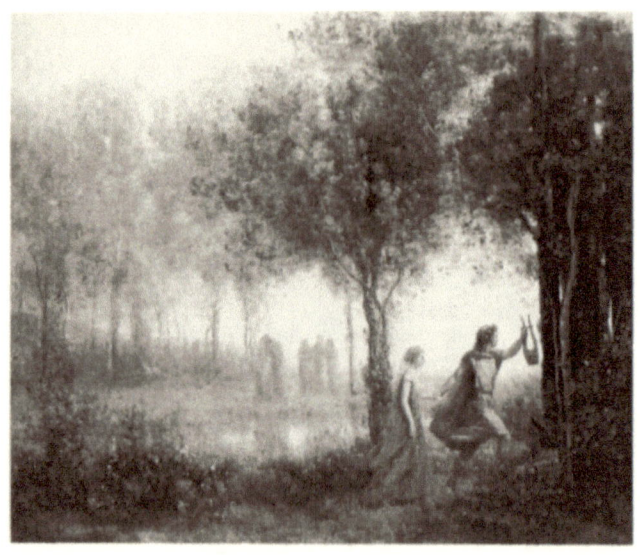

Figure 10. Jean-Baptiste-Camille Corot, *Pont de Mantes*, 1868–1870.

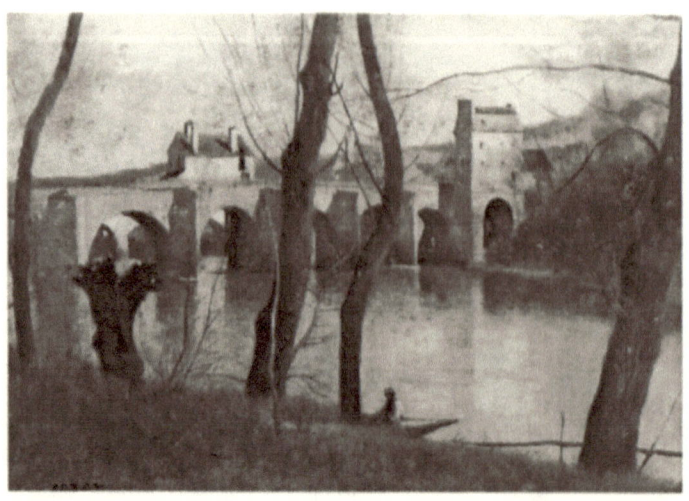

2

Manet and the Politics of Art

Robert Lethbridge

This essay can only make a marginal contribution to the rethinking of the relationship between Manet's art and the politics of the Second Empire. For the potential size of that challenge is indicated by the fact that there exists no comprehensive study of the painter and the different political contexts in which he worked. At best, those are overlaid on individual works, many of them dating from the period after the fall of Napoleon III's regime and starting, of course, with his recording of scenes from the Commune in 1871. There is no doubt that Manet's politically more overt compositions are generally situated outside the confines of the Second Empire. The exception, in both respects, is *L'Exécution de l'Empereur Maximilien* (1867) which has been the subject of a book-length study.[1] Nor is that to say that analyses of later paintings and lithographs do not illuminate, often in retrospect, the apparently innocent pictures in which the politics of the Second Empire are, on the face of it, entirely invisible. But that will be my point. For it remains my contention that Manet's negotiation of the political context has to be seen within the possibilities, and impossibilities, of contemporary constraints — of which the official machinery of imperial censorship is only symptomatic.

The most oft-quoted denial of a political dimension of Manet's work is the famous 'c'est une œuvre absolument artistique' specifically generated by the mock shock-horror disappointment of the banning of his Maximilian

[1] Juliet Wilson-Bareau (ed.), *Manet: the Execution of Maximilian. Painting, Politics and Censorship* (London: National Gallery Publications, 1992).

lithograph in 1869. In a notice drafted for the press by the painter himself, we read: 'Nous apprenons qu'on a refusé à M. Manet l'autorisation de faire imprimer une lithographie qu'il vient de faire, représentant l'exécution de Maximilien : nous nous étonnons de cet acte d'autorité frappant d'interdiction une œuvre absolument artistique'.[2] That denial is traceable back to Couture (whose studio Manet joined in 1850) and his mentoring, but perhaps equally tactical, 'Nous ne devons pas, nous, peintres, entrer dans des considérations politiques et discuter les sentiments que nous voulons représenter ; lorsque nous les avons choisis, tous nos efforts doivent tendre à les exalter dans leurs beautés'.[3] Couture, it should be said, was himself a master of political disguise, cloaking the virtues of the Republic in Roman dress. But that *l'art pour l'art* positioning also explicitly informs, and from the mid-1860s onwards, virtually all of Zola's writing on Manet: in its formalist emphases and devaluation of subject-matter as 'un pur prétexte à peindre' which separates art from politics (as surely and as deceptively as does much of the critical reception of the novelist's own fiction), but which does not alter the fact that, particularly in his case after 1868, the very criteria and the lexicon of judgement have an unmistakeably political resonance.[4]

What this essay will be arguing is that Manet's engagement with the political context is consistent with this entirely pragmatic 'art for art's sake' accommodation of a set of interlocking cultural and ideological imperatives. The latter are concretised in the fact that, even with the liberalisation of censorship laws in 1868, the publicly and performatively *visual* (whether on the stage, or in illustrations, or in photographs, or within a gilded frame) remains subject to intrusive and all-embracing bureaucratic control precisely because it was considered potentially more subversive, not least in its accessibility to simpler minds than those

[2] Cited by Michael Fried, *Manet's Modernism, or, The Face of Painting in the 1860s* (Chicago & London: University of Chicago Press, 1996), 597.
[3] *Ibid.*, 501.
[4] See John J. Duffy, 'The Aesthetic and the Political in Zola's Writing on Art', *Australian Journal of French Studies*, 38 (2001), 365–78.

comfortably ensconsed in middle-class domestic libraries.[5] Behind that aesthetic positioning, therefore, Manet's perspective reveals itself as one of studied ambiguity: an art of the oblique and an art of allusion; of the intertextual or 'interfigural' *clin d'œil* for the Happy Few; an art of sophisticated Parisian wit in the age of 'la blague' (as the Goncourts lament),[6] and of a Flaubertian 'Ne pas conclure'[7] overlaid, in the same letter of 1850, on his less theoretical injunction 'que le lecteur ne sache pas si on se fout de lui, oui ou non'. For these are strategies which characterise the simultaneously disaffected, intelligent and pre-emptively self-censoring response to the Second Empire's artistic and political *bêtise*.

Such a critical approach to his art is brought into sharper relief both by Manet's known (or, at least, discernible) positioning *vis-à-vis* the imperial regime, and by the recent art-historical interpretative purchase on his paintings of the 1860s. As far as Manet and politics is concerned, it has been said that, when the painter received the Légion d'honneur in 1881, 'the Republic had finally, with an ironically old-fashioned gesture in the time-honoured tradition, kept faith with one of its most committed sons'.[8] That 'commitment' can be biographically adduced by reference, firstly, to an *haute-bourgeoisie* family background peopled by the likes of Émile

[5] On the ramifications of such censorship for visual imagery, see John House, 'Degas' "Tableaux de Genre"', in *Dealing with Degas*, ed. Richard Kendall and Griselda Pollock (London: Pandora, 1991), 81 and 92–93 (n. 7). See also his important essay: 'Social Critic or enfant terrible? The Avant-Garde Artist in Paris in the 1860s', in K. Herding (ed.), *L'Art et les révolutions* (Strasbourg: Société Alsacienne pour le Développement de l'Histoire de l'Art, 1992), 47–60. My debt to House's approach to Manet's challenges to these constraints is self-evident.

[6] See, for example, the entry in their Journal for 29 August 1866: 'Blague, blague, blague! La blague, toujours la blague dans ce temps-ci', *Journal. Mémoires de la vie littéraire*, 3 vols, ed. Robert Ricatte (Paris: Laffont, 1989), II, 32.

[7] It is seldom remarked that this aphorism ('*L'ineptie consiste à vouloir conclure*' — Flaubert's italics) is generated by a specific reference to a public 'lassé de politique'; in his letter to Louis Bouilhet of 4 September 1850, *Correspondance*, 4 vols, ed. Jean Bruneau (Paris: Gallimard, 1973--), I, 679.

[8] Wilson-Bareau, 80; on its 'political connections', see also Anne Coffin Hanson, *Manet and the Modern Tradition* (New Haven & London: Yale University Press, 1979), 126, confirmed by contemporary cartoonists (pl. 89).

Ollivier and Gambetta.⁹ Those sympathies have their roots at least as far back as Manet's letter of March 1849 to his father from Rio de Janeiro, in which the sixteen-year old questioned Louis-Napoleon's republican credentials: 'Tachez de nous garder, pour notre retour, une bonne République ; car je crains que Louis-Napoléon ne soit pas très républicain';[10] and, indeed, in his first-hand witnessing of the latter's 1851 coup d'état during which he was briefly detained by the police. What is more, it seems plausible to assume that the same 'commitment' was indirectly moved leftwards in the shape of Manet's younger brother, Gustave, who was a radical *conseiller municipal*, enlisted in 1871 in the 'Ligue d'Union républicaine des Droits de Paris'. It is also true, however, that such allegiances are subsequently confused or, at least, shaded: by Manet's backing the militancy of Henri Rochefort and the Commune, and the radical Clemenceau whom he met through his brother, on the one hand; but, on the other, there are apparent affinities with the moderate republicanism of Jules Ferry, preceded, in the 1860s, by the democratic climate and convictions of the Café Guerbois, bringing him into contact with opposition, but far from revolutionary, journalists such as Duranty, Duret and Zola.[11] And that is to leave aside, of course, the image that has come down to us of Manet as the so-called 'revolutionary' artist, in provocative dispute with the instrumentation of imperial control as manifested in the Salon *juries*, even if that heroic marginality has to be qualified by the recognition that neither artists nor their Second Empire champions and detractors can be neatly aligned in a symmetry of aesthetic and political divides.

But certainly Manet's stance is oppositional enough to have encouraged a wide spectrum of art-historians to tease out of his modernist painterly challenge a concomitant *mise en question* of the *political* order of the day.

[9] He had originally met Gambetta through Antonin Proust (who had been a fellow-pupil under Couture before making a career in political journalism and ultimately becoming Gambetta's Minister of Fine Arts). Manet already knew Gambetta by 1868, when the latter came out against the regime, and would consolidate that relationship over the next decade, marked by several attempts to paint his portrait.

[10] Cited by Fried, 506.

[11] See Philip Nord, 'Manet and Radical Politics', *Journal of Interdisciplinary History*, 19 (1989), 447–80.

One of the most subtle is Michael Fried, who identifies, in Manet's allusions to other traditions, the persistent visibility of an artistic heritage and an implicit concern with 'the Frenchness of his own art' — generated by the intensely nationalistic ideology of the political Left, and by a universalist reclaiming of European artistic diversity under the tutelage of Couture and under the banner of Michelet's view of painting as a political act, even when it was not about politics. Another, but extrinsic, critical avenue is more obviously the reading, or decoding, of certain Manet paintings by what may be called the 'social historians of art' locating, within his particularised images of the period, a thinly-veiled critique of official assumptions and representations. To take one example, we have his *Le Vieux Musicien* of 1862, read by Nigel Blake and Francis Frascina as a disjunctive image of displaced inhabitants of *la Petite Pologne* (gypsies, street-players, beggars, pedlars) and thereby dispossesed 'victims' of Haussmann and Napoleon III's transformation of Paris, as Baudelairian as *Le Buveur d'absinthe* (1858-1859) mirrored within it, in its unsentimental recording of the alienated urban poor excluded from the material self-indulgence of the Second Empire.[12] Such an interpretation, it should be remembered (if only to underline the vitality of debate), is contemptuously dismissed by Fried as exemplary of what he memorably calls that 'low-wattage social history of art that was popular during much of the 1970s and 1980s'.[13] Even he, however, admits that something more interesting than such 'blobs of social history' may be found in the critical work of T.J. Clark,[14] predicated on Manet's unsettling focus on the paradoxical lack of distinction between authorised classes and categories which thereby problematises the entire system of class and gender relations ideologically underpinning the artistic and cultural orthodoxies of the Second Empire. Clark detects Manet's radicalism, in other words, not so much in his contemporary subjects *per se*, as in those compositional tensions between the representation of class and the conventions of an artistic form either denying or idealising social reality. And he has

[12] In Francis Frascina *et al.*, *Modernity and Modernism. French Painting in the Nineteenth Century* (New Haven & London: Yale University Press, 1993), 82.
[13] Fried, 178–79.
[14] *The Painting of Modern Life. Paris in the Art of Manet and his Followers* (Princeton, New Jersey: Princeton University Press, 1984).

consistent critical recourse to a contemporary reception freighted with, or fractured by, the unease of an illegibility stifled into paroxysms of uncomprehending abuse in the face of Manet's originality. Or, to cite another reading of which Fried might almost approve, given the similar emphasis on pictorial specificities, there is Christopher Prendergast's more recent engagement with many of Manet's dislocations, such as his 'provocative' *Enterrement* (1867) which may, or may not, be a mournful tribute to Baudelaire as artistic casualty of Second Empire philistinism, but which speaks more certainly of panoramic pretensions negated in the background monumentality of the Panthéon, inconsequentially and ironically offsetting the death of a pauper escorted to oblivion by (it is worth adding) a member of the imperial guard.[15]

And then, as an adjoining third strand of this critical background, there are all those scholars who have identified in Manet's work of the 1860s 'references', in terms of declared subject, to the contemporary political scene. Occupying pride of place, of course, is his *L'Exécution de l'Empereur Maximilien*, referencing overtly Napoleon III's most disastrous foreign policy adventure, and thereby unsurprisingly condemning itself to prohibition, not merely in advance notice that the painting would not be accepted for the Salon of 1869, but also in the threat of a more direct government censorship. Another painting which is generally admitted to be carrying a political, if more discreet, charge is his *Le Combat du Kearsarge et de l'Alabama*, painted in 1864 and put on display *chez* Cadart, and then within Manet's private exhibition of 1867, but not shown to a wider public until the Salon of 1872 when it was unintentionally re-politicised by contemporary events.[16] The impact of this seascape does assume a familiarity with the American Civil War, as well as a topical understanding of Napoleon III's southern-state sympathies damaged by the June 1864 sinking of the confederate warship, the *Alabama*, off the coast of France by the Unionist navy corvette, the *Kearsarge*, and *celebrated* by the painter in a mode transgressing the rules of history painting and, in due course, by art critics of the republican Left such as Pelletan and *Le*

[15] *Paris and the Nineteenth Century* (Oxford: Blackwell, 1992), 72–73.
[16] See Jane Mayo Roos, *Early Impressionism and the French State (1866–1874)* (Cambridge: Cambridge University Press, 1996), 179–80.

Rappel. The same might be said of the confrontational impact of Renan's *Vie de Jésus* on Napoleon III's religious politics of church and state, in order to appreciate the force of Manet's own secular 'Christs', *Le Christ mort et les anges* (1864) and *Christ insulté par les soldats* (1865). The castigation they provoked for having introduced comedy and caricature into religious art is unhesitatingly echoed and elaborated in Zola's commentary to the effect that, indeed, 'on a dit que ce Christ n'était pas un Christ, et j'avoue que cela peut être ; pour moi, c'est un cadavre peint en pleine lumière, avec franchise et vigueur';[17] or, as another contemporary critic had sarcastically advised his readers: 'Ne manquez pas *le Christ* de M. Manet, peint pour M. Renan'.[18]

Yet the most fruitful approach remains the genuinely interdisciplinary work of John House, grounded in the contemporary perception of the unreadability of Manet's paintings, but increasingly attracted to a reading of them in terms of what literary specialists know as *impassibilité,* that calculated nineteenth-century *indifférence* seized upon by the prosecutors of *Madame Bovary.*[19] In the case of Manet it takes a number of forms: a non-compliance with the signifying rhetoric of facial expression; a dispassionate neutrality or distance; an abstinence from narrative completion and transcendent generalisation; a refusal to ascribe moral exemplarity to the everyday experience substituted for an outmoded history painting. In other words, that pervasive sense of detachment which House locates in the rendering of the pure spectacle of Maximilian's execution, and which Georges Bataille had earlier characterised as a willed and systematic negation of expected significance: 'Manet peignit la mort du condamné avec la même indifférence que s'il avait élu pour objet de travail une fleur ou un poisson.'[20] What remains largely unsaid, however, in critical approaches moving this *indifférence* in the direction of

[17] *Écrits sur l'art*, ed. Jean-Pierre Leduc-Adine (Paris: Gallimard, 1991), 159.
[18] *La Vie parisienne*, 1 May 1864; cited in the catalogue of the 1983 centenary exhibition, *Manet, 1832–1883*, ed. Françoise Cachin (New York: Metropolitan Museum of Art, 1983), 199.
[19] House himself consistently acknowledges Dominic LaCapra, *'Madame Bovary' on Trial* (Ithaca & London: Cornell University Press, 1982), as well as Jonathan Culler's seminal *Flaubert: The Uses of Uncertainty* (London: Elek, 1974).
[20] *Manet* (Lausanne: Skira, 1955), 48.

Impressionism's subordination of subject to colour-values, is its specific relation to the political context of the Second Empire. This is encapsulated, it seems to me, in the remark about Baron Taylor (the critic who figures in *La Musique aux Tuileries* (1862) in conversation with Baudelaire and Gautier): 'Il ne connut guère d'autre parti que celui de l'art; par là il se montra indifférent et supérieur aux partis politiques ; par là il mérita le respect et la faveur de tous les gouvernements'.[21] Beyond such self-interested advantages of the enigmatic pose, or the kind of belletristic *hauteur* which did not prevent a Flaubert dragged through one imperial court from being invited to a more splendid one at Compiègne, it is worth accommodating, within our reading of Manet and his politically-charged art, that essentially ironic response to the politics of the day, not as apathy or passive withdrawal, but rather as an assertive strategy perfectly attuned to a period marked by official constraints on the freedom of expression. *Indifférence* becomes, in this light, a kind of eloquent silence, denying the substantive value of the dominant and deafening discursive legitimacy while responding to its hierarchies: not within its own devalued register but rather, and instead, in a coded language of opposition displaying its disaffected but irrepressibly witty intelligence. This is perfectly summed up in the Goncourts' novel about painting, *Manette Salomon*, finished in 1866, where 'la blague' is almost positively defined as 'cette forme nouvelle de l'esprit français, née dans les ateliers du passé, sortie de la parole imagée de l'artiste, de l'indépendance de son caractère et de sa langue, [...] cette charge parlée et courante, cette caricature volante.'[22]

That visual wit has sometimes figured in art-historical commentary on Manet, even if mainly in relation to his non-political work: the punning in the *grue* writ large over *Nana* (1878); the iconography of Zola's 1868 portrait, filled with prints and pictures Zola had ignored in writing about his art, underlined by the perceptual blank of dangling eyeglasses without which the championing critic could not see; and if, in the same composition, Manet turns Olympia's head in a gesture of gratitude towards the defender of her virtue, the latter is subsequently restored in the bourgeois re-clothing of Victorine Meurent in *Le Chemin de fer* (1874) —

[21] Cited by Fried, 477 (n. 84).
[22] *Manette Salomon*, ed. Michel Crouzet (Paris: Gallimard, 1996), 108–109.

with Titian's faithful lap-dog back in place, but symbolically across her knees, while her black choker refers us back to her ludicrously 'scandalous' *dessous* as previously exposed in *Olympia*, but now hidden from view as effectively, but as ephemerally, as the overt (equally 'ugly') subject of the painting *veiled* by clouds of steam. The art of allusion is, of course, etymologically 'ludic'. Such wit may be as bemusing as it surely was for Manet's contemporaries,[23] when faced with the undeclared and the obscuring opacity of paintings consciously gesturing towards alternative points of view and a 'parole imagée' not open to our reading — from the other side of the grill, in the case of *Le Chemin de fer*, and indexed as a reflection on his own art in the oblique, upper-left, reference to the *atelier* space of Manet's own practice. But what this kind of *indifférence* requires of us is less a confirmation of the self-cancelling meanings of the whole than an attention to the signifying detail which invites interpretation while ultimately, and necessarily, thwarting definition.

This can be illustrated by returning, briefly, to *L'Exécution de l'Empereur Maximilien*, whose very title plays on titles as illegitimately assumed in France as in Mexico, while possibly eliding the fate of those pretensions.[24] As Zola pointed out, in an article of 4 February 1869 (in the virulently anti-government *La Tribune*) accounting for the banning of the lithograph derived from it, the uniforms of the firing-squad could well be mistaken for being not Mexican but French:

> J'ai remarqué que les soldats fusillant Maximilien portaient un uniforme presque identique à celui de nos troupes. Les artistes fantaisistes donnent aux Mexicains des costumes d'opéra-comique ; M. Manet, qui aime d'amour la vérité, a dessiné les costumes vrais, qui rappellent beaucoup ceux des chasseurs de Vincennes. Vous comprenez l'effroi et le courroux

[23] See John House, 'History Painting, Censorship and Ambiguity', in *The Execution of Maximilian*, 111, n. 69; and Fried, 566 (n. 57) for a rejection of Linda Nochlin's suggestion that works like *Olympia* and *Le Déjeuner sur l'herbe* may be no more than 'monumental and ironic put-ons'.

[24] And by 1867, given Napoleon III's visibly disintegrating health, opposition newspapers were already citing medical opinion on the likely cause of his own imminent death. On the possibility of Manet elsewhere 'making a veiled comment on a lack of imperial legitimacy', see Nancy Locke, *Manet and the Family Romance* (Princeton & Oxford: Princeton University Press, 2001), 123.

de messieurs les censeurs. Eh quoi ! un artiste osait leur mettre sous les yeux une ironie si cruelle, la France fusillant Maximilien.[25]

Behind that disingenuous documentary validation, there is also the 'ironie cruelle' enhanced, it should be said, by the NCO whose facial features bear an uncanny resemblance to those of Napoleon III himself. But, beyond that, the arrangement of the executed trio, with halo-like sombrero above the central figure of Maximilian, refers us back, of course, to Goya's *3rd of May* indictment, but also, and within Manet's own œuvre, to his secular Christs mentioned above, thereby bringing into the same frame of reference the domestic politics of religion and French interests crucified by geo-political imperial ambitions. They would be echoed yet again in due course in the internicene dispositions of *La Barricade* (1871) while recalling, as Fried suggests,[26] that most political painting of them all, Géricault's *Le Radeau de la Méduse* (1819), which Michelet saw as synonymous with France and which Manet's early reworking of Delacroix insistently evokes.[27] What we find here is a network of overlapping, cross-referencing analogies which challenge the overriding concern of the Second Empire's censorship officials, namely that almost paranoid obsession — which is as visible in police files on the proscribed songs of the *café-concert*[28] as it is in the scrutiny of visual representations — and prophilactic drive to prevent the performative slippage of meanings (with the pun as the most dangerous sin of all) through the *incontrollable* establishment of interpretative parallels.

It is through the identification of precisely such parallels that I want to return to Manet's *L'Exposition Universelle, 1867* (Figure 11; hereafter referred to as *The View* of it), with a caution inspired by the fact that each and every kind of Manet scholar also seems compelled to 'return', often

[25] Cited by Roos, 255.
[26] Fried, 92–93.
[27] Notably his two copies after Delacroix's *La Barque de Dante* (1822); see Hanson, 154; on Delacroix's own reworking there of *Le Radeau de la Méduse*, see Robert Rosenblum and H.W. Janson, *Art of the Nineteenth Century* (London: Thames and Hudson, 1984), 124–25.
[28] See, for example, my 'Reading the Songs of *L'Assommoir*', *French Studies*, 45 (1991), 435–7.

in sequentially contradictory ways, to his first and last panoramic painting of Second Empire Paris. So indeterminate is it deemed to be that one critic seems simply to hedge her bets: 'Mainardi has read the painting as a celebration of the new Paris [...], whereas Clark has interpreted the work as a critique [...]. Both interpretations seem plausible and Herbert has characterised the painting as "both a confrontation with the Empire and a celebration of it".'[29] But such a sense of Manet's calculated ambivalence may be precisely right.

One has to start with the reminder that 1867 was a supremely political year: for Manet himself, doubtless encouraged by the publication on New Year's Day, in pamphlet-form and in a more politically forceful version, of Zola's earlier writing on his behalf. Virtually on the site of Courbet's inflammatory one-man show of 1855 — now repeated and expanded in 1867 to form his 'personal Louvre' on the right bank at the Pont de l'Alma, close to the Palais de l'Industrie and across the river from the world-fair — Manet too decides to hold his own independent exhibition. He sets it up opposite the official one on the Champs de Mars, in physically and aesthetically counter-discursive fashion, at the intersection of the Avenue Montaigne and the Avenue de l'Alma, and produces, with Zola's help, a catalogue-cum-manifesto. As for the *Exposition* itself, the 1867 version responds to London's in 1862 as surely as the Paris 1855 one competes with Crystal Palace four years earlier. It is a conscious celebration and international centring of Second Empire France. Which is, of course, why the news of Maximilian's execution was so unfortunately timed, reaching Europe on the very day of Napoleon III's prize-giving ceremony designed to consecrate France's pacific and progressive role in world affairs. Long before that, and long before Manet's painting of his *View* in June, there were other ironies spotted by contemporaries (Daumier among them), not least that it was on the parade-ground of the Champs de Mars — in front of the École Militaire — and at the same time as a number of European countries were engaged in bellicose activity, that the 1867 *Exposition* declared itself as a universal symbol of harmony and peace.

[29] Roos, 249 (n. 8).

As for Manet's *View*, painted from the vantage-point of the Trocadéro — itself *aménagé* as a park for public viewing of what had been consciously designed (architecturally and topographically) as a spectacle of the coming-together of the human race — its many commentators have worked long and hard on both its mimetic veracity and its revealing formal tensions.[30] Suffice it to note the disjunctive stresses of those art-historical insights: the 'comedy, pantomine or parodic echo' of the totalising panaromic endeavour,[31] subordinated to the foreground stage by the collapse of the spatial midzone;[32] the disconnectedness between viewers and the city, and between the dispersed and theatricalised viewers themselves looking in contrary and confused directions; the Second Empire and its capital seen with indifference as a place and a spectacle 'which doesn't add up', with, right in the middle, the dome of Saint-Louis-des-Invalides, housing the tomb of the originating Napoleon but, unlike in so many other views, here partially obscured by a puff of smoke,[33] as the re-consecrated Panthéon — emblematic both of national unity and of the successive political revisionisms of the century — is virtually painted out. These are all remarks which tend towards there being something wrong with this huge painting (1.08 x 1.96 m.), appropriating the dimensions of history-painting, which is paradoxically sketchy, this view of Paris whose coordinates are so often virtually indecipherable in its underlying ambiguity, its haphazard obstructions to our optical tracking,[34] and what has been called the 'fissure in its pictorial coherence'.[35]

Consistent with that sense of the painting's awkwardness and invitations to single them out from its dislocated planes, interesting details, precisely, have individually arrested its critical viewers. Clark, for example, refers to the flags and foliage blending in with Antoine-Auguste Préault's statue, *The Gallic Horseman*, 'perched there at the picture's centre as a noble

[30] See, in particular, Patricia Mainardi, *Art and Politics of the Second Empire. The Universal Expositions of 1855 and 1867* (New Haven & London: Yale University Press, 1987), 143–50.
[31] Prendergast, 72.
[32] Roos, 92.
[33] Mainardi, 146.
[34] Hanson, 202.
[35] Roos, 92.

(and illegible) reminder of the Republic'.[36] And while the foreground figure of the hatted gardener tending Haussmann's Paris has indeed a central place appropriate for an exposition of the products of industry ('ce grand monstre de choses', as the Goncourts put it)[37] whose central exhibit was *L'Histoire du Travail*, what has surprisingly not been said is that the figure actually has his back resolutely turned away from such official celebrations of manual labour and, by implication, the emperor who had originally come to power as the champion of the working class.

What remains one the most interesting details of all is that balloon — in the upper right of the picture — in the lines of sight between its guy-rope dropping away and the contrary diagonal of the binoculars's focus from the centre (next to the lady with the blue parasol). It has been noted that it is virtually the only aspect of Manet's painting which seems to have neither an anecdotal nor an historical referent — not in any of the popular images of the *Exposition*, nor in any accounts of it. Mainardi nevertheless argues that it is (as she puts it) 'a good touch', a reminder of yet another French invention, a globe-like metaphorical reshaping of Nadar's *Le Géant* as a symbolic sun of hope over the *rayonnement* of earthly progress.[38] In keeping with the creative uncertainties of Manet's art, a less euphoric reading might be more inclined to insert that balloon within the oddities and ironies of the painting. It might just be a coincidence (or dictated by structural requirements), of course, that it is positioned above those soldiers lounging on the grass. On the other hand, the primary military controlling functions of the eighteenth-century hydrogen *charlières* are indexed by what may be yet another of Manet's acknowledgements of Goya's iconographic presence in his work.[39] And the balloon's properly

[36] Clark, 63.
[37] *Journal*, II, 86.
[38] Mainardi, 148–49.
[39] See Goya's *Le Ballon aérostatique* (1813–1815) (Oil, 105 x 84 cm., Musée d'Agen), overlooking Murat's troops during the French invasion; and his smaller drawing, *Le Ballon* (38 x 27 cm., Kunstalle, Hamburg), dating from the period 1800–1808, in which the *Montgolfière* high in the sky, to the left, is looked at by immobile cavalry. I am indebted to Kate Turner for providing these details.

revolutionary connotations are no less significant than Goya's own anti-Napoleonic credentials.[40]

One is inclined to go in those possibly perverse directions by Manet's 1862 lithograph, *Le Ballon* (Figure 12), originally thought (by Fried and others) to be a representation of a festive moment in the Jardin des Tuileries consistent with Manet's *Musique* but now confirmed, quite differently, as the Esplanade des Invalides on the occasion of the *Fête de l'Empereur* on the 15 August 1862, that annual mandatory public celebration of Napoleon III and all his good works, timed to commemorate the birthday of the dynasty's founder.[41] Given Napoleon I's unfortunate relationship with balloons, starting with the fiasco of the celebratory one at his coronation,[42] this may be an additional irony. Here, too, there are

[40] Frank McLynn writes that Napoleon 'showed no interest in the use of military observation balloons, even though he had been formed in a revolutionary culture where Danton's balloon flight was a central image'; see his *Napoleon. A Biography* (London: Jonathan Cape, 1997), 138. The balloon's place in the long history of satire representing the country's political scene is confirmed by Simon Schama who refers to the spectacle of the *Montgolfière* at Versailles in December 1783 (illustrations put it in an identical position to the one in Manet's *View*), witnessed by a crowd of 100,000, which 'helped reorder the nature of public spectacle in France' in so far as it offered a 'direct and unmediated relationship with the crowd', beyond decorum and outside the control of the authorities (cf. the wildly scribbled and barely legible features of Manet's crowd surrounding the balloon in his 1862 lithograph discussed below); Schama also reminds us that, on 18 September 1791, 'a hot air balloon, trailing tricolor ribbons, floated over the Champs-Élysées to announce the formal acceptance of the constitution by the King'; after 1794 it was commandeered by the Republic for *fêtes révolutionnaires* as a symbol associated with *Liberté*; and the Montgolfier brothers' monument in Annonay, completed in 1791, bears the inscription 'leurs concitoyens reconnaissants'; see *Citizens: a Chronicle of the French Revolution* (London: Viking, 1989), 124–25, 573. On the use of balloons by the Committee of Public Safety during the Wars of the Revolution, see Michael Howard, *The Franco-Prussian War* (London & New York: Routledge, 1961; revised (1985) ed.), 325.

[41] See Douglas Druick and Peter Zegers, 'Manet's Balloon: French Diversion, the Fête de l'Empereur, 1862', *Print Collector's Newsletter*, 14 (1983), 38–46.

[42] Which drifted away, to be spotted the next day over the Vatican before sinking into Lake Bracciano. The Italians had a field-day! It has been suggested that Napoleon's lack of sympathy for the military possibilities of balloons had its origins in this event.

details to note: the so-called 'hint of Spanish' sombrero of the water-seller has even been thought to be a covert allusion to the May 1862 French defeat at Puebla en route for Mexico City;[43] less hypothetically, the foreground presence of the cripple, looking at us rather than the spectacle generated for political ends, seems to anticipate the heavier irony of Manet's *Rue Mosnier* (1878); and the gestured resemblance to a pair of crucifixes on both left and right encloses the two stages used for the performance of military pantomine for which those unmilitary soldiers in the *View* might have been taking time-out.

That such a scene may have been observed by Manet himself or is, in any case, true to life, is not at issue. The reaches of *la blague* exclude the balloon neither from being a reference to a city-tour, nor (consistent with the French colloquialism) a 'load of hot air'.[44] Overlaid on his 1867 *View* (with its own 'ballon captif' straining against the breeze possibly referring to a freedom reigned in), the potential political resonance of this lithograph is nevertheless considerably amplified by reference to Manet's own pantomime scene in his frontispiece etching, also of 1862, entitled *Polichinelle présente les 'Eaux-Fortes par Édouard Manet'* (Figure 13). While this contains objects associated with Manet himself, the entertainment offered to the public includes that balloon yet again (with that all-seeing eye now over the artistic territory of Montmartre), in a context which Fried is more concerned to relate to Duranty's *Théâtre de Polichinelle* which Manet and his friends enjoyed in the Tuileries.[45] That may, however, miss the point, as does the assumption that the figure

[43] Wilson-Bareau, 41.
[44] As well as 'chose futile qui est en quelque sorte gonflée de vent', see also the expressions: 'enlever le ballon à quelqu'un' meaning 'to kick somebody up the backside'; Voltaire's 'l'amour-propre est un ballon gonflé de vent' is apposite in the context of the 1867 Exhibition; and note Proudhon's famous comparison: 'la conscience démocratique est vide, c'est un ballon dégonflé'.
[45] Fried, 508 (n.2). Though Duranty's productions (also published in 1862) were themselves full of word-play at the expense of 'Le Gendarme'... next door in the Tuileries, referred to as *La Maison de Polichinelle*; see Michel Crouzet, *Un Méconnu du réalisme: Duranty* (Paris: Nizet, 1964), 144 (n. 57).

emerging from behind the curtains is therefore Manet himself.[46] We can hardly forget that the first edition of Manet's chromo-lithograph *Polichinelle* of 1874 was seized by the police, which was hardly surprising given its likeness to MacMahon.[47] So too, to scrutinise the particular nose and set of whiskers in the 1862 frontispiece is to be forcibly reminded of those belonging to Napoleon III himself (Figure 14), whose distinctive needle-thin lateral extensions were so often singled out as a marker in this age of inventive caricature (Figure 15),[48] and whose essentially theatrical persona was a contemporary commonplace.

To claim certainty here would be incompatible with the very nature of Manet's art, confronting, in his own pantomimes and 'ludic' simulations, the lavish spectacle and the spectacular politics of the Second Empire. These are summarised, it can be argued, in his *View* of the 1867 Exhibition, the allusive details of which seem to generate possible meanings through the parallels working across his art, by accretion and cross-reference. One might well underline the extent to which, more generally, Manet's apparent *l'art pour l'art* positioning is consistent with that post-1848 disengagement which can be considered as, alternatively, either an escape from politics or an assertion of contrary values. But there may also be, in the margins of at least some of his pictures (aimed, like Duranty's theatre, at both the 'esprits très naïfs' and the 'esprits très savants'),[49] a less sublimated counter-discourse characterised by the indirections of what Jules Vallès calls 'les allusionnistes'.[50] If politics is sometimes equated, as we say, with 'the art of the possible', it is from within the impossibilities — the *forbidden* and the *unsayable* of the Second

[46] See Brown, 46; and Theodore Reff, 'The Symbolism of Manet's Frontispiece Etchings', *Burlington Magazine*, 104 (1962), 182-86. That Manet bore not the slightest resemblance to the figure is confirmed by Degas's 1864 drawing of him. But, on Napoleon III as Manet's 'mirror-image', see Fried, 236–37.

[47] See Marilyn Brown, 'Monet, Nodier and Polichinelle', *Art Journal*, 44 (1985), 43–48.

[48] See David Baguley, 'Parody, Caricature, Satire', in *Napoleon III and His Regime. An Extravaganza* (Baton Rouge: Louisiana State University Press, 2000), 248–88.

[49] Crouzet, 162.

[50] See Roget Bellet, 'Jules Vallès: censure et auto-censure', *Revue des Sciences humaines*, 219 (1990), 53–65.

Empire's silencing — that Manet's ironic and oblique intonations speak[51] of the politics of his art.

Royal Holloway, University of London

Figure 11. Édouard Manet, *L'Exposition Universelle, 1867*, 1867.

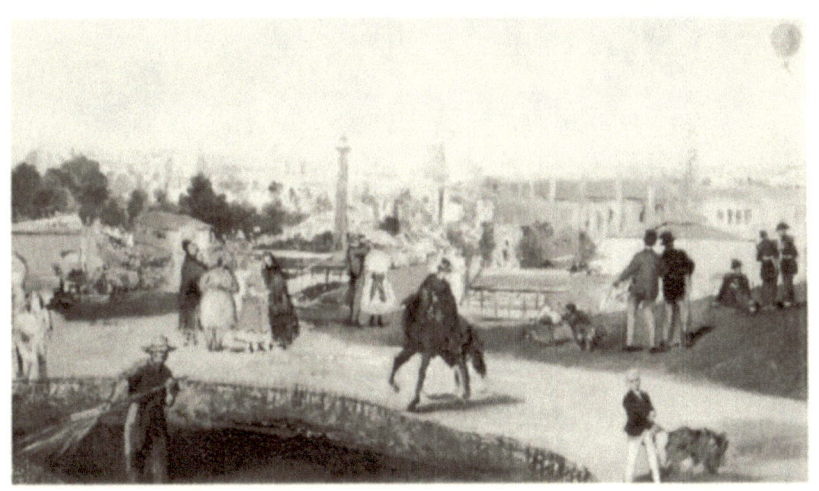

[51] In the spirit of *la blague* as 'cette grande démolisseuse, cette grande révolutionnaire, l'empoisonneuse de foi, la tueuse de respect' (*Manette Salomon*, 108).

Figure 12. Édouard Manet, *Le Ballon*, 1862.

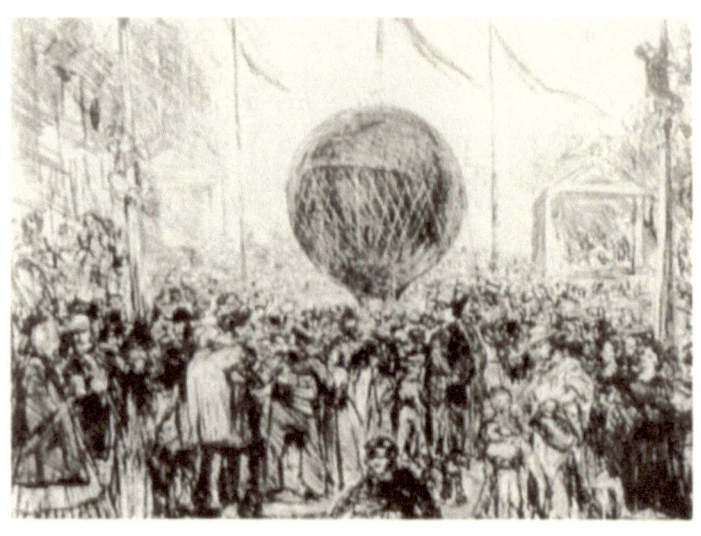

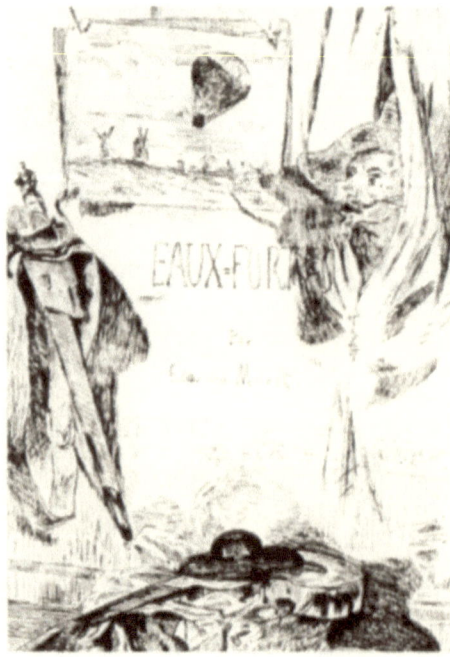

Figure 13. Édouard Manet, *Polichinelle présente les 'Eaux-Fortes par Édouard Manet'*.

Figure 14. Photograph of Napoleon III by Nadar.

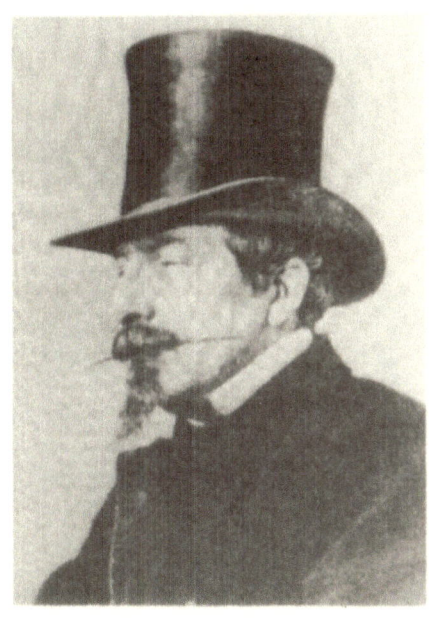

Figure 15. Napoleon III, 'The Vulture' from Hadol's *La Ménagerie impériale*.

3

Thomas Couture: the Problematics of Identity

Richard Hobbs

Problems of identity surround Thomas Couture (1815–1879), touching both on his achievements as a painter and on the artistic personality, or rather plurality of personalities, that have been attributed to him. On the positive side, he has been presented as a defining figure in mid-nineteenth-century French art, as a progressive radical and republican, and as a teacher who made later innovations possible, from Manet and Puvis de Chavannes to post-impressionism and beyond. More negatively, he has been considered eclectic in his art and attitudes, suffering from an inability to finish works that limited him ultimately to failure, hesitant and ambivalent in his political allegiances, and succeeding as a teacher with expatriate Americans rather than with young French artists. To complicate matters further, the label 'juste milieu' has been attached to him, although there is no unanimity about what we are meant to understand by 'juste milieu': perhaps a compromise between extreme positions, or the possibility of reconciling contradictions. Finally, a further Couture identity has, as I shall argue below, yet to be fully studied and awaits investigation: that of Couture as a writer.

Debates over Couture's identity have intensified over the last two decades, as awareness of his work has grown markedly. His massive *Romains de la Décadence* (1847), also known as *Orgie romaine*, which was once a marginal and neglected exhibit in the Louvre, hung too high for effective viewing, has been the centrepiece of the ground-floor display of the Musée d'Orsay since its opening in 1986. In its new location, it has become familiar to vast numbers of visitors. It accompanies, or more

accurately confronts across a central space, two other very large paintings: Courbet's *Enterrement à Ornans* (1849) and *Atelier du peintre* (1855). The implication of this grouping is that Couture shares with Courbet a key role in the emergence of a new and modern art around the focal-point of the 1848 Revolution, the starting-point of the Musée d'Orsay's historical context. Like Courbet, one is invited to assume, Couture is a leading figure in the passage from July Monarchy to Second Republic and to Second Empire. To support that assumption, one can turn to speculation on the topicality that *Les Romains de la Décadence* had at the 1847 Salon and its relevance to the scandals that dogged the last years of Louis-Philippe's reign, for example the Pritchard Affair of 1843–1844 or that of Teste and Cubières in 1847.[1] As with Courbet, there would seem to be a political dimension to Couture's art, a radical challenge to the status quo that might lead to a subversive role within the Second Empire.

A first glance at Couture's activities during the Second Empire, however, suggests a disappointing and anticlimactic pattern compared to the achievements of Courbet, leading us to reflect on the negative aspects of Couture's reputation. A succession of unfinished large works followed *Les Romains de la Décadence*, implying an inability to cope or persevere with ambitious projects. His completed works tended to be on a more commercial scale, although elements of social criticism or satire persisted, as in his representations of the judiciary. The negative pattern can be corroborated by his undeniably prolific career as a teacher of art, if one accepts the tired cliché that those who cannot perform turn, instead, to teaching. The account of Édouard Manet's experience of Couture's studio from 1850 to 1855 left by Antonin Proust in his *Édouard Manet, Souvenirs* is bleak. Proust tells anecdotes of bad temper and distrust from which an image of Couture as repressive and discouraging emerges. His combative and ebullient temperament, evoked here and frequently mentioned by others elsewhere, is associated with the kind of conservatism one might find in an academic painter rather than that of a progressive or emancipatory one.[2] This is more than a little surprising in that Couture

[1] Concerning the moral and political meaning of *Les Romains*, see J. Seznec, 'The Romans of the Decadence and Their Historical Significance', *Gazette des Beaux-Arts* (1943), 221–32.
[2] Proust's text was first published in *La Revue blanche* (February–May 1897). See the 1988 edition, reprinted 1996 (Caen: L'Échoppe), especially pages 10–25.

neither sought to nor succeeded in espousing or imposing the repressive cultural policies of the early years of the Second Empire. The involvement that Couture did manage with Napoleon III's court, especially at Compiègne, was fraught with difficulty and ended in estrangement. When he chose to be absent from Paris in the 1860s and to establish his practice in the provincial retreat of his native Senlis, that estrangement would seem to have become general.

A final irony in this apparent decline was provided by historical accident. When, at the fall of the Second Empire, the victorious Prussian troops overran Senlis in 1871, they ransacked Couture's home and studio. Canvases, drawings, personal belongings, the contents of his studio were all largely destroyed. There is as a consequence no truly substantial Couture archive to aid the researcher other than surviving pieces conserved at Compiègne and in Paris, and many substantial gaps in our knowledge of Couture can never be filled.[3] It is not surprising that ambivalence clouded his reputation at the time of his death in 1879, and was only partly relieved much later by a major exhibition of his work in 1931.[4]

That this account of Couture as a flash of brilliance followed by a process of decline is in fact no longer convincing today is due in no small part to the exploratory investigations of two Couture scholars: Albert Boime and Pierre Vaisse. Boime's major study *Thomas Couture and the Eclectic Vision* appeared in 1979/1980. In it he made the case for rediscovering Couture in a positive light through the prism of 'juste milieu' culture. Boime traces the genesis of a 'juste milieu' style within the culture of the July Monarchy, aligning it with eclecticism in a socio-political and even philosophical sense, citing Victor Cousin.[5] *Les Romains de la Décadence*, for Boime, falls within the iconography of the 'juste milieu'. It borrows from Veronese and from a Renaissance tradition but

[3] For bibliographical information concerning Couture, including unpublished archives, the richest source is Alfred Boime, *Thomas Couture and the Eclectic Vision* (New Haven, Conn.: Yale University Press, 1980).
[4] For a brief account of this exhibition, which took place at Senlis, see page vi of Camille Mauclair's preface to *Thomas Couture, sa vie, son œuvre, son caractère, ses idées, sa méthode, par lui-même et par son petit-fils* (Paris: Le Garrec, 1932).
[5] Boime's study is divided into three sections: 'Eclecticism and French Society', 'The Iconography of the "juste milieu"' and 'Couture's Influence'. Cousin is discussed at the beginning of section 1.

with a modern facture which articulates a progressive use of technique and colour. From this perspective, what might have offended the young Manet, to interpret Antonin Proust's account, was not a conservative vision, but an eclectic one. Couture's later work can be said to maintain this paradigm, but within a shifting context, including that of the international scope of his teaching. Boime's views are expressed over more than 600 pages of diversified documentation and theorising definitions, an authoritative account.

From the beginning, however, there were detractors from Boime's views, notably Pierre Vaisse who, in 1977, had published two fine articles on Couture: 'Couture et le Second Empire'[6] and 'Thomas Couture ou le bourgeois malgré lui'.[7] When he came to review Boime's book in 1982,[8] Vaisse cast sceptical doubt on Boime's equation of 'juste milieu' with art such as that of Couture. He claimed that Boime had given excessive definition to 'juste milieu' as a cultural or artistic category, pointing to the very different findings of another historian of art and culture, Francis Haskell. When Haskell had come to trace the significance of the term 'juste milieu' as applied to the arts, he had found it to be 'muddled and misleading', mainly because of the problem of transferring a term from the political to the artistic as a form of metaphor.[9] Haskell recalls that 'le juste milieu' had entered the ideology of the July Monarchy through Louis-Philippe's declaration in January 1831: 'Nous cherchons à nous tenir dans un juste milieu également éloigné des excès du pouvoir populaire et des abus du pouvoir royal.' The avoidance of extremes becomes a virtue in the establishment of a bourgeois monarchy that would reject the excesses of both republicanism and of absolutist monarchy. When transferred into painting, this implies a style that avoids the excesses of polarities, but what polarities and by what means? Does eclecticism combine elements taken from extremes in a way that somehow precludes the dominance of either? And if art is expected to pursue a middle path between such extremes, of what precisely do those extremes consist? According to Haskell, the very

[6] In *Revue de l'Art*, 37 (1977), 43-68.
[7] In *Romantisme*, 17-18 (1977), 103-22.
[8] In *Kunstchronik*, 35 (1982), 71-76, a review that has the scope of an article in its combination of detailed scrutiny and wide-ranging debate.
[9] Vaisse refers to Francis Haskell, 'Art and the Language of Politics', *Journal of European Studies*, 4:3 (September 1974), 215-32.

real presence and importance of the term 'juste milieu' from the July Monarchy onwards is undeniable, but the danger is that 'the political metaphor wholly distorts the historical reality'.[10] Like any other political metaphor transferred into the arts, such as 'revolutionary' or 'avant-garde', the language of politics confuses and even conceals the historical reality of artistic practice.

Pierre Vaisse seeks in his writings precisely to restore to the art of Couture its intrinsic historical reality. While accepting that it lies betwixt and between certain groupings and artistic forces, he works from the intrinsic evidence of Couture's practice. In his 'Couture et le Second Empire' he includes, amongst many findings, the conclusion that Couture would seem to have maintained firm republican beliefs throughout the Second Empire, an oppositional stance. For example, Couture's painting *Damoclès*[11] contains allusions that are explicitly critical of the censorship and cultural intolerance imposed by forces within the Second Empire. In his second article, 'Thomas Couture ou le bourgeois malgré lui', Vaisse investigates and complicates this oppositional stance in Couture. To do this, he turns not to paintings by Couture, but to his writings. He reproduces and comments upon a previously unpublished text by Couture in which the artist expresses hostility to the bourgeoisie on the grounds that bourgeois values are guilty of unbridled financial greed and alienation from all that is natural. Vaisse, however, qualifies this by pointing out that this very oppositional stance by Couture exists within the possibilities offered by the bourgeois existence to which Couture had gained access from the starting-point of a more or less artisan background. One could cite many parallel cases of Second Empire bourgeois writers who came to despise the bourgeoisie from within, Baudelaire and Flaubert being classic examples.

For my purposes, two issues stand out from Pierre Vaisse's investigations. First, he resituates any considerations of 'juste milieu' in terms not of mid-way compromise but in terms of two-way opposition. Couture becomes 'juste milieu' in the sense that he is engaged with contradictions, not disengaged from extremes. Second, Vaisse uses, partly for lack of other surviving data or evidence, Couture's writings as a basis

[10] *Ibid.*, 221.
[11] Musée des Beaux-Arts, Caen.

for discussion. Couture indeed turned increasingly with the years to the written word as a means of expression, publishing two books and planning a third. Can Couture's writings help us to disentangle problems surrounding his identity? This approach has been largely neglected, despite awareness of their potential interest. It is towards an investigation of Couture in which his writings are integral that I now want to move.

From the outset, it is obvious that we cannot find a simple or final account of Couture's identity in his writings. They are anything but dispassionate or documentary or likely to settle issues of historical fact. On the contrary, they are biased, personal, sometimes belligerent and polemical, tending to muddy the waters rather than clear them. They are no more likely to be reliably sincere or confessional than those of any other creative artist. But, read with care and caution, these writings do reveal constructs of verbal self-portraiture and of appraisal of others that lead us into the dynamics of identity. They set out issues having to do with the practice of art and therefore with the identity of the artist. If they do not give us a reliable account in diary form or equivalent of developments in Couture in the course of his career, they do tell us what conclusions he drew from years of experience. His construction of ideal practice and therefore of an exemplary personality in a modern artist, with accompanying attacks on those unfortunate to occupy the opposite position, tells us a great deal about the place we can give to Couture in the origins of modernity. His writings also belong chiefly to the Second Empire so that they shed welcome light on his relations with Napoleon III's France.

Writing — and publishing his writings even at his own expense — played a significant role in Couture's activities from the mid-1860s onwards. Their interest lies partly in the context of the general growth and emergence of artists' writings during the Second Empire. This has to do not simply with obvious examples such as Delacroix or Fromentin, but also with phenomena such as the popularity of *Notes et Pensées* memorial volumes (such as those that swiftly transformed Hyppolite Flandrin[12] and Ingres[13] into authors after their deaths in 1864 and 1867), the topicality of

[12] *Lettres et pensées d'Hippolyte Flandrin,* ed. Vte Henri Delaborde (Paris: Plon, 1865).
[13] *Ingres. Sa vie, ses travaux, sa doctrine, d'après les notes manuscrites et les lettres du maître,* ed. Vte Henri Delaborde (Paris: Plon, 1870).

Elisabeth Vigée LeBrun's *Souvenirs* (published in 1869), the vocational hesitations of the young Odilon Redon between a literary or artistic career, not to mention the numerous volumes of Viollet-le Duc. Couture's first book — *Méthode et entretiens d'atelier* (1867)[14] — remains comparatively well known, having previously enjoyed renown. His second — *Paysage, entretiens d'atelier* (1869) — has always been more neglected, although it is in many ways the more fascinating, being more committed and polemical. At Couture's death from cancer in 1879, plans for a third volume of *entretiens* were in place, which never appeared. Such material as was completed for it was included posthumously, however, in a book published in 1932 by his grandson: *Thomas Couture, sa vie, son œuvre, son caractère, ses idées, sa méthode par lui-même et par son petit-fils*. This volume, published in conjunction with the 1931 Couture exhibition, is indeed 'par lui-même et par son petit-fils', including lengthy texts by Couture and some surviving letters by him, and also interpretations and commentaries by the grandson, Bertauts-Couture.

The interest of all of Couture's writings is particular in that they are the end-point of his complex and highly ambivalent relationship with the institutions and authorities initially of the July Monarchy, but above all of the Second Empire. It is possible therefore literally to review episodes in his career with some reference to his own account, bearing in mind my proposed revised version of 'juste milieu' as an engagement with contradictions.

Let us take, first, *Les Romains de la Décadence* to which Couture had in fact attached a literary text in the form of a quotation from Juvenal: '*Nunc patimur longae pacis mala; saevior armis/Luxuria incubuit victumque ulciscitur orbem*' ['We are suffering today from the fatal results of a long peace. Luxury has rushed upon us, and avenges the enslaved universe'].[15] The picture can, of course, be seen as critical of the July Monarchy, but Couture's own account of it emphasises the extent to which it was welcomed by that regime. We know, at an institutional level, that Couture was awarded a gold medal for it at the 1847 Salon and that the State quickly bought the painting to hang in the Musée du Luxembourg.

[14] An English translation was published in America in the year of Couture's death and enjoyed considerable success: *Conversations on Art Methods*, trans. S.E. Steuart (New York: Putnam's, 1879).

[15] See Seznec, 222–23.

In addition, and at a more political level, senior politicians made personal contact with Couture, notably Guizot. In his own narrative of these contacts, Couture more or less parodies them, presenting himself in terms of naïveté and even buffoonery rather than ambition or calculation.[16] In his narrative, he is therefore wooed by the political establishment, but maintains his independence and distance from the regime. In the commissions that followed the painting's success, Couture indeed follows no political agenda, happily portraying the nobility if it suited him to do so. It is striking also that *Les Romains de la Décadence* took on a public life to which Couture displays indifference. It continued to be a major talking point into the Second Empire, notably at the 1855 Exposition Universelle where it was exhibited to a different and wider audience than that of the 1847 Salon. Couture's curious account of his encounter with Guizot confirms a personal oppositional stance, irrespective of the reception of his painting.

The fall of the July Monarchy by no means put an end to the public ascent of Couture, and indeed in 1848 the Second Republic gave Couture a major State commission (from Charles Blanc) that would have repercussions into the Second Empire. It was for a very large mural to decorate the Salle des Séances of the Assemblée Nationale, on the Republican and patriotic subject of *Les Enrôlements volontaires en 1792* (or *La Patrie en danger*), sometimes abbreviated to *Les Enrôlés*. The project was brutally interrupted by the coup d'état of 2 December 1851, as Couture later recounted[17], and never subsequently completed. We can see historically that the problem concerning completion here was two-fold. First, a Republican subject referring to 1792 was unacceptable in the wake of the fall of the Second Republic. Second, the project could not really be downgraded to the proportions of a studio or the constraints of an easel painting. It had to be abandoned for both ideological and practical reasons.

There was, however, to be a sequel to this project. After the establishment of the Second Empire, more State and official commissions were offered to Couture in the1850s, none more impressive than for him to provide murals for the Pavillon Denon at the Louvre. Such projects were quickly dropped. Why were they abandoned? Was it personal

[16] *Thomas Couture, sa vie, son œuvre*, 17–18.
[17] *Ibid.*, 85–86.

discouragement on the part of Couture? Or was it a result of bureaucratic blunders by the Second Empire authorities? Those who show cynicism about Couture's ability to complete large projects adhere to the former explanation, but his grandson later insisted on the latter. Be that as it may, one project of great consequence was maintained and pursued: *Le Baptême du Prince Impérial*.[18] Napoleon III's son, the Prince Impérial, was born on 16 March 1856 and his baptism in the cathedral of Notre-Dame followed in that summer. Couture's painting of the occasion combines the setting of the cathedral of Notre-Dame, including portraits of members of the imperial court, with an emblematic visitation on a celestial cloud from the first Napoleon. This commission involved Couture in close contact with the imperial family, as portrait sessions were necessary for the individual figures, including the Emperor and Empress and Princesse Mathilde. At Compiègne at this time, Couture came closest to integration into the court of Napoleon III. But the project was another uncompleted one, and the questions as to why rise once more to the surface.

This time, however, with an added dimension. Although the painting remains unfinished in more than one area of the picture surface, it is the head of Napoleon III that is strikingly absent. This is the case despite the fact that sketches show that Couture had completed portrait studies of the Emperor, leaving no obvious reason for non-completion of the picture. One commentator, firmly endorsed by Couture's grandson, asserts that Couture had refused to finish the *Baptême* until the sorry affair of the *Enrôlés*, still problematic, was resolved by Second Empire authorities.[19] Not finishing the head was therefore a kind of protest or negotiating gambit by Couture. This account has been doubted by some (notably Boime), on the grounds that it is unconvincing in terms of the politics of art and that it provides a convenient whitewash explanation for Couture's failure to complete major works. One cannot, however, wholly dismiss the possibility that it was a provocative gambit, if we admit that Couture's relations with Compiègne included the oppositional and therefore the confrontational.

Whatever the explanation for the missing head of Napoleon III, we should retain once more from this episode the image of Couture as a figure

[18] *La Cérémonie du baptême de S.A. le Prince Impérial*, Musée National de Compiègne.
[19] *Thomas Couture, sa vie, son œuvre*, 47.

of protest, strong convictions and rebellion. This is consistent with the importance that Pierre Vaisse attaches to Couture's *Damoclès*, to which it is useful to return here. Painted during the Second Empire (in the early and mid-1860s) this large painting was not exhibited until the Salon of 1872, immediately after the fall of Napoleon III. Damocles is here a figure of misery and imprisonment, and has not a sword but scissors, presumably an allusion to censorship under the Second Empire. A Latin inscription on the wall behind Damocles reads: '*Potior mihi periculosa libertas quam secura et aurea servitus*' ['I prefer the dangers of freedom to security and wealth in slavery']. As with his contemporary painting *Le Fou*, often linked with the *Damoclès*, we are at the opposite pole from the energy and liberty of the *Enrôlés*. Both the madman and Damocles are victims of authority. The fact that Couture re-emerged from retirement to the public sphere of art to exhibit the *Damoclès* at the 1872 Salon can be perceived as his decision to mark the fall of the Second Empire by his own moral condemnation of it. Within Couture's work elsewhere, we have ample evidence of his dislike of authority, especially under the auspices of so-called social justice. Most interesting in this area of social comment are what Couture called 'mes *arlequinades* qui traversent toutes les situations de la vie moderne',[20] more or less satirical pieces recalling Couture's often proclaimed admiration for Molière. On this social note we should add Couture's claim to more or less humble class origins, although this may seem exaggerated in that his artisan father was very much upwardly mobile socially and clearly able to enjoy increasingly bourgeois opportunities.

By reviewing certain episodes in his production as a painter in conjunction with reference to his writings, we can therefore begin to construct a probable identity of Couture as a committed, independent artist, politically and morally, for whom antagonism in the public sphere was as essential as alliance in the private sphere.

To take this argument further, we can consider more closely the actual form of his books, which he refers to generically as 'entretiens d'atelier'. This reminds us, in the first place, of the fact that he founded an independent teaching studio in the July Monarchy, continuing it through

[20] See Couture in *Méthode*, at the end of the section 'Confession'. See also Boime, 293-325: 'The Harlequinades, the Trial and the Illness of Pierrot', and 'Couture and Daumier'.

much of the Second Empire. When he withdrew from Paris, it disappeared, but parts of his teaching activities continued throughout his life. Of the dozens of pupils who passed through his studio, those most frequently evoked are, as pointed out above, Pierre Puvis de Chavannes and Édouard Manet. Couture's independent studio was both an expression of his distance from established institutions (following in part his failures to secure the Prix de Rome and to ensure other standard trajectories under the July Monarchy) and his commitment to renewing French art in the face of what he believed to be its contemporary inadequacies.

However, more is at stake in the books he called 'entretiens d'atelier' than an extension or elaboration of his teaching practice. In the first place, although the two books share the subtitle and generic indicator 'entretiens d'atelier', they interpret it in quite different ways. In *Méthode*, Couture is at pains to present his writings as non-literary and even anti-literary, claiming that they are unscientific and not even carefully written. He invites members of the deeply mocked 'Université' to correct his spelling and his presentation, as a taunt or as a way of emancipating his writings from the domain of literary production.[21] The form he uses is highly digressive, interspersing instruction concerning technique and artistic training, such as we expect from a 'méthode', with anecdotes, elements of autobiography and personal reflections or judgements and opinions. The effect is cumulative rather than didactic or teleological, as is stressed in a parodic imagined conversation with his publisher about how long the book should be, and what to do to manage to stretch it to that length.[22] *Paysage* is different, being more consistently serious in tone, and polemical to the point of being didactic. Whereas *Méthode* presents the painter who writes simply as an independent voice, if a culturally transgressive one, *Paysage* states that it is the moral duty of painters to write because of the superiority of their voice to others, including the philosophical.

This position is set out in the opening section of *Paysage* which is entitled 'Le Peintre peut et doit écrire'. Couture's argument is not always clear here, but is along these lines. The painter has the advantage over the man of letters that he is familiar with the language of images in addition

[21] See especially the opening pages of Couture's 'Introduction' to *Méthode*, dated 15 November 1866.
[22] See the beginning of the section 'Aurea Mediocratus', which is reminiscent of Mérimée in its ironic self-consciousness.

to that of mere words, that of images being more simple and more universal. Cognition through visual images gives immediate access to otherwise unavailable domains of our cultural present and past. The best writers are those who describe and paint their thoughts, so to speak, and might have done well to become painters. Homer, Virgil and Shakespeare are by definition inferior to Phidias, Michelangelo, and Raphael. Writers, even philosophers, cannot access the wisdom of the painter, which Couture calls 'la sagesse de la nature'. Because this wisdom emanates from nature, from divine nature, it transcends the limitations of human science, showing elements of equilibrium and order that recall music. In recent times, Couture continues, the painter has become subservient to the poet, a 'déchéance dans les rôles'. Painting must recover its power to express thought, instead of pursuing the mindless path of Realism. In defending such art, it is the painter who must write, and not mere critics:

> VOTRE ART doit être défendu par vous ; pour cela, il faut écrire ; et j'ajoute, qu'il faut écrire encore, afin de rendre impossible ce honteux métier de nos ignorants critiques.
> Léonard de Vinci – Poussin – Vasari – Salvator Rosa – Reynolds – vous donnent ce bel exemple.'[23]

This earnestness of tone is a change from *Méthode* and continues into later sections of *Paysage*. Whereas in *Méthode* Couture not only cultivates a conversational and anti-literary style but at times makes such a style a point of principle, apologising ironically and disingenuously for spelling errors and other infelicities, *Paysage* actually uses more or less literary strategies. There is a surprise following the *Le Peintre peut et doit écrire*. The first real chapter of the book starts with these words:

> J'ai choisi ma retraite sur le haut d'une colline de laquelle je découvre une grande étendue ; mes années, comme ma montagne, me servent pour mieux voir, et je puis dire que du point de vue où je suis, mon esprit, comme ma vue, perçoivent ce que j'ai traversé.
> Là-bas, à l'horizon, la grande cité se déroule dans toute son étendue, ses dômes dorés font jaillir des étincelles, les bruits de ses bouches d'airain viennent jusqu'à moi, ses joies, ses fanfares

[23] *Paysage*, 15.

> expirent à mes pieds, et les feux de ses fêtes publiques éclairent mon hermitage.
> Tout cela vient à moi, comme tamisé, adouci par l'espace qui me permet de tout embrasser sans trouble.[24]

The style is certainly literary, and in a Romantic discourse which can be linked with the writer perhaps most deeply admired by Couture and whose portrait he drew and whom he praised in *Méthode*: George Sand. But there is more, as this lyricism returns at the very end of *Paysage* through an evocation of evening:

> Aux richesses étincelantes succèdent le gris... le froid... tout s'éteint... tout s'endort.... Allons, enveloppons-nous, remontons tristement le sentier que l'on distingue à peine.
> Un autre monde prend possession de cette terre pleine d'ombre ; l'insaisissable voltige et semble flétrir l'air... Montons toujours... je n'entends plus que des notes plaintives... les ramiers de ma demeure ont placé leurs têtes sous leurs ailes... et ... là-bas, au loin, des chapelets lumineux dessinent la grande cité, je devrais dire des chaînes de feu... Je m'arrête, je me retiens, car je voudrais crier au ciel, à la plaine, à la montagne, un mot qu'on ne peut dire sans danger : ce mot souleva nos pères, ce mot fut notre religion, ce mot était le soleil de l'intelligence, ce mot a cessé de luire... et moi aussi je veux dormir.

And what is the word that is not uttered in the gathering dusk? Surely we are given enough clues to identify it as 'Liberté', triumphant in the *Enrôlements volontaires*, lost in *Damoclès* or *Le Fou,* distant from Napoleon III's Paris. The book ends with this landscape and its unuttered word, a literary register again, so that this melancholic lyricism actually frames the whole book, a type of literary strategy largely absent from *Méthode*.

The central parts of *Paysage* also adopt the tone of seriousness and even earnestness, in that we have in it principally an extended homage to Poussin as the supreme 'paysagiste', despite not being one in the modern sense, and an even more extended condemnation of landscape painters of the last and present generations. The targets of two attacks are veiled

[24] *Ibid.*, 17-18.

under anonymity, but would seem to be Courbet and Corot, the latter judged 'enfantin', phoney in his historicity and severely lacking in his rendering of light. Only one contemporary is unscathed: Decamps, whom Couture had known personally, as recounted in *Méthode*. The whole book presents a coherent, unified and teleological account of landscape. One can of course quibble with the arguments and expose speciousness in Couture's thinking, but the book is impressive by its polemical stance, backed up by technical accounts of the processes of landscape. Not least remarkable is its defence of light and of luminosity in landscape, in terms of both an ideal and a technique.

Having shown the difference between Couture's two published books, we now need to ask why this shift in tone and in discourse between the two exists. What change had taken place?

Méthode was published in 1867, but, of its many sections, only the introduction bears a date: November 1866. It is very likely that a number of the sections were written in fact a good deal earlier and were being anthologised for this book by Couture in 1866-67 as a kind of compilation, although specific dating of sections is impossible. *Paysage*, as I have implied, seems superior, although less well known, in terms of its coherence and commitment, suggesting that it was written as a unified text rather than a compilation and it therefore belongs more strictly to the late 1860s. Separating them, in terms of the arts of the Second Empire, are the 1867 Exposition Universelle and much of the fierce debate around Couture's former pupil Manet, fuelled of course by Émile Zola. Although their agendas are conflicting, and Couture is at this time vehemently anti-realist, some of the issues addressed by Couture in *Paysage* are in common with Zola. Nature is to be obeyed, although Couture's concept of nature is different from Zola's. A renewal of painting is needed in relation to the doldrums and even decadence of what has gone on recently. Independence of purpose is necessary in the modern painter, and emancipation from merely conventional practices.

One could say that in *Méthode* Couture was interweaving personal reminiscence and whimsical anecdote with the technical teaching and artistic principles he offered his pupils, the implied readers of the book. In *Paysage* he is looking forward to what art should become in the future, and in a way that is engaging with the topical and the immediate present. In this sense, it is difficult to see the 'entretiens d'atelier', as they develop,

as simply a private form of writing or one addressed to studio pupils. Although Couture states at the beginning of *Paysage* that he anticipates only a small and specialised readership, it does become through publication a public statement of his private activities as a teacher and as head of an independent atelier. It involves the construction and projection of an identity of Couture the artist that belongs to his own community of artists, and in which he is the leader of the young.

Can we therefore conclude that Thomas Couture is a progressive and independent artist, rather than a 'juste milieu' one? Not entirely. The position at which he had arrived by the late 1860s was at the end of a lengthy trajectory that began in the July Monarchy. Problematic or unsatisfactory as the term 'juste milieu' may turn out to be, it does provide a broad context for his activities in the 1840s. However, Couture did show an ability and a willingness to reinvent his identity in relation to new circumstances, while conserving some basic principles. During the Second Empire, he experienced estrangement from state authorities, but he also radicalised his conception of himself as artist, and reinforced his elevated notion of what art could be, whilst never losing sight of practice and method as the basis of expression. The idealism of his attitudes separated him from the modernity of Manet or the realism of Zola. It was an idealism that offered him little prospect of integration as a painter into the shifts and changes of the 1870s, so that he quickly became viewed as a figure from the past. His writings, however, retained topicality. *Méthode et entretiens d'atelier* was still read in the worlds of Gauguin and Cézanne, and contributed in no small measure to reflections within an idealist or Symbolist paradigm of the relationship between art, nature and technique. It is with that in mind that we can appreciate fully the appropriateness of the position in the Musée d'Orsay of *Les Romains de la Décadence*.

University of Bristol

Institutions

4

L'art de la fête sous le Second Empire : culture, art et propagande en France de 1852 à 1870

Rémi Dalisson

Depuis les années cinquante, l'historiographie française parle souvent, à propos du Second Empire, de « fête impériale »[1] pour évoquer une supposée magie festive et culturelle du régime. L'un des meilleurs spécialistes actuels du Second Empire précise ainsi que « le Second Empire [...] a laissé une image de fête permanente [...] car tout concourt en effet à favoriser « la fête impériale », [...], l'essor économique [...] l'administration [...], le catholicisme [...] et la gloire des armées ».[2] Il semble que ce régime ait réussi à concilier les fastes des cérémonies royales, la mise en scène des « fêtes révolutionnaires »,[3] celle des « fêtes républicaines »[4] et la promotion des valeurs du capitalisme triomphant dans une société en plein enrichissement financier et artistique, au point de ne laisser que cette seule image dans l'imaginaire français.[5] Il est vrai que la littérature avec Émile Zola, la poésie avec Paul Verlaine, l'architecture avec Charles Garnier ou la peinture avec Hippolyte Flandrin, pour ne citer qu'eux, ont tout autant rendu compte de cette euphorie consumériste que

[1] Voir, par exemple, A. Plessis, *De la fête impériale au mur des fédérés, 1852-1871* (Paris : Seuil, 1979). Voir aussi A. Castelot, *La Féerie impériale* (Paris : Perrin, 1952).
[2] B. Menager, *Les Napoléon du peuple* (Paris : Aubier, 1988), 151.
[3] *La Fête révolutionnaire*, titre de l'ouvrage de M. Ozouf (Paris : Gallimard, 1974).
[4] Voir l'ouvrage de O. Ihl, *La Fête républicaine* (Paris : Gallimard, 1995).
[5] C'est ainsi l'une des thématiques récurrentes des nombreux ouvrages récents réhabilitant depuis quelques années le Second Empire. Voir les ouvrages de F. Bluche (éd.), A. Minc, P. Séguin, B. Giovanangeli (éd.).

les économistes.[6] Cette euphorie, savamment mise en scène par les fastes du pouvoir, avait une finalité toute politique : gommer les scories de la modernisation en cours. Cette alliance de la fête et de l'art fut telle qu'un style « Second Empire » s'imposa même, souvent raillé par les contemporains,[7] mais amplement utilisé lors des innombrables célébrations qui jalonnèrent le régime.

C'est que le Second Empire fut précurseur par sa manière de se mettre en scène pour consolider sa popularité et réaliser une synthèse entre le pouvoir personnel de Napoléon III, le libéralisme, le monde urbain à conquérir et les masses rurales qui avaient succombé depuis 1852 aux charmes du « Napoléon du peuple ». Pour le nouvel Empereur, les fêtes publiques[8] furent immédiatement utilisées comme un moyen de propagande politique.[9] Pour lui, l'idéologie passant par le culturel et donc l'artistique, il nous est apparu légitime de se poser la question de la fonction et des modalités du véritable « art de la fête » que le Second Empire créa en France. Propagande de masse dans les campagnes par les préfectures, pratique d'élite dans la capitale ou à Compiègne, la fête impériale utilisa tous les ressorts des pratiques artistiques et symboliques de l'époque. Le régime voulait y flatter « les Bouvard et Pécuchet, ses véritables consommateurs »,[10] qui participaient aux cérémonies impériales régulières, pour bien voter aux plébiscites et élections, créant un « art de la fête » original et polysémique.

Nous étudierons donc en premier lieu la place de la fête dans le régime impérial, ses supports et son idéologie. Puis nous verrons, en province comme à Paris, sa réalisation, véritable mise en scène du politique, codifiée au point de devenir un « art », terme que nous définirons, aussi

[6] Voir, par exemple, le célèbre article fondateur de M. Levy-Leboyer, « La croissance économique en France », dans *Annales ESC* (Paris : 1968).

[7] Zola qualifia le style « Second Empire » de « bâtard opulent de tous les styles », cité par Plessis (1971), 174.

[8] Par publiques nous entendrons celles où le religieux n'était ni organisateur de l'événement, ni majoritaire aux célébrations. Ces célébrations pouvaient être nationales ou locales, régulières ou occasionnelles.

[9] Voir à ce propos ma thèse, *De la Saint-Louis au cent-cinquantenaire de la Révolution, fêtes et cérémonies publiques en Seine-et-Marne*, Doctorat Paris I, (Lille : Presses du Septentrion, 1999), I, 321 à 436; et Menager (1988), 150 à 157.

[10] Mayhey, préface « d'équivoque », dans *Peintures françaises du XIXᵉ siècle* (Paris : SERG, 1973).

populaire qu'aristocratique. Enfin, à travers les réactions littéraires et artistiques qu'elle généra, nous constaterons que cette pratique festive impulsa de nouveaux comportements qui portèrent la contestation symbolique et culturelle du régime au plus haut point à la veille de la défaite de Sedan.

Ainsi se dessinera l'un des vecteurs de propagande les plus originaux d'un pouvoir qui fit de l'art une valeur nouvelle, éleva l'art de la pratique festive au rang de média de masse, au point de générer sa propre contestation culturelle, mais aussi de servir de modèle à de nombreux régimes autoritaires du XXe siècle.

I. Culture de la fête et culture politique sous le Second Empire

Plus que tout autre dirigeant, Napoléon III comprit, dès avant la proclamation du Second Empire, la nécessité de bâtir une politique festive volontariste pour s'imposer dans le pays. En effet, après un coup d'État (2 décembre 1851) et un coup de force (le rétablissement de l'Empire le 7 novembre 1852), le souverain avait besoin de légitimité et de d'unanimité pour « dépolitiser l'héritage de 1789 [...], effacer doucement l'image d'une France républicaine [...] avant d'exalter l'Empereur des français ».[11] Fins observateurs des choses politiques et grands admirateurs de la politique culturelle de « Napoléon le Grand », Louis-Napoléon Bonaparte et son administration mirent donc très tôt sur pied un système festif conçu comme le pivot d'un vaste projet propagandiste au service d'une culture politique nouvelle. La conjonction entre l'effervescence artistique de l'époque et ce projet firent de la politique festive impériale un cas original.

[11] J. Garrigues, *Images de la Révolution française* (Paris : Du May-BDIC, 1988), 67–68.

1° : Politique culturelle propagande artistique

a. Liste civile, protocole et mécénat artistique

Dès son élection comme président de la Seconde République, Louis-Napoléon Bonaparte avait placé la politique des symboles au cœur de son projet.[12] Cette politique des symboles n'était que la partie visible d'une nouvelle politique culturelle dans laquelle les fêtes avaient une part fondamentale. Entre 1849 et mars 1852, le futur Napoléon III bâtit de nouvelles références symboliques qui devaient gommer et le passé républicain proche de Février 1848 et celui, plus lointain, de l'Absolutisme puisqu'il se plaçait explicitement sur les pas de son oncle. Cela fut bien résumé par le Sénatus-Consulte du 7 novembre 1852 qui proclamait, dans son article premier : « La dignité impériale est rétablie [ce qui suggérait la continuité avec le premier Empire]. Louis-Napoléon Bonaparte est Empereur des Français [phrase rituelle de la libérale Monarchie de Juillet qui incarnait la souveraineté populaire retrouvée] ».

La formidable utilisation du rétablissement du suffrage universel et de la légende impériale trouva son aboutissement dans la publication, entre le 24 décembre 1851 et le 15 avril 1852, de quinze textes législatifs qui posèrent les fondements d'un véritable « culte impérial », dans lequel les nouveaux canons artistiques eurent une part considérable notamment lors des fêtes.[13] Il est vrai que le contexte était favorable, avec d'un côté une administration pléthorique chargée de mettre sur pied une politique culturelle officielle, et de l'autre un impressionnant bouillonnement artistique. Dès l'Empire proclamé, la « maison de l'Empereur »[14] retrouva son lustre d'antan et une nouvelle « liste civile » fut créée le 12 décembre 1852. Dotée initialement de 25 millions de francs, elle permit à Napoléon III de disposer de 34 millions de francs par an[15] pour créer une cour et

[12] C'est pourquoi Martin Truesdell commence son célèbre ouvrage, *Spectacular Politics: Louis-Napoléon Bonaparte and the « Fête impériale », (1849–1870)* (Oxford : Oxford University Press, 1997), dès la première année du mandat du Prince-Président.

[13] Voir R. Dalisson, « La célébration du coup d'État de 1851 : symbolique politique et politique des symboles », dans *Revue d'histoire du XIXe siècle*, 22 (2001), 77–95.

[14] Voir Archives Nationales, série O5 76 à 94.

[15] Voir C. Granger, 'La Liste civile de Napoléon III : le pouvoir impérial et les arts', thèse de doctorat, École Pratique des Hautes Études (Paris : 2000).

contrôler une aristocratie encore sceptique sur ses qualités. Destinée d'abord à aider les Beaux-Arts,[16] puisque le troisième poste de dépense fut « l'encouragement aux artistes », elle devint vite un outil de promotion de l'image impériale. Le « grand maître des cérémonies » devait ainsi régler (et contrôler) toutes les fêtes officielles et leur protocole. Les cérémonies parisiennes à la gloire du régime comme les fêtes de la naissance du prince impérial ou de son baptême furent financées par cette liste, tout comme les nombreux voyages en province qui devinrent des fêtes locales. Cette liste devait aussi financer les monuments commémoratifs et plus généralement les manifestations artistiques comme le « grand prix de l'Empereur » doté d'un montant de 100 000 francs. En outre, en achetant grâce à sa liste civile de nombreuses œuvres d'art, notamment 1 300 sculptures et peintures, (le plus célèbre tableau restant *La Naissance de Vénus* d'Alexandre Cabanel), en organisant, tous les deux ans puis tous les ans, le « Salon des artistes vivants » et en créant, dès février 1852, un « musée des Souverains », l'Empereur définissait les normes du goût officiel que les fêtes devaient véhiculer.

A travers cette maison de l'Empereur et sa liste civile, on retrouvait aussi l'administration mise en place pour définir et appliquer la nouvelle politique culturelle de la fête. En effet, tous les fonctionnaires, du plus haut au plus modeste échelon, devinrent, dès 1852, « des agents de la propagande du régime, chargés de surveiller et de diriger l'opinion ».[17] Parmi eux, le nombre de fonctionnaires civils expressément chargés de la nouvelle politique artistique de propagande, doubla. Si l'on ajoutait à ces chiffres la docilité des autres échelons administratifs, notamment les préfets et la justice, on avait une assez bonne idée du rôle dévolu à la propagande culturelle en général et aux fêtes en particulier sous le Second Empire. Ainsi le procureur général de Nîmes écrivait, au moment du rétablissement de l'Empire, que « le peuple aime les fêtes et les fêtes qu'on lui donne ravivent la sympathie pour ce qui en est l'objet ».[18] Bien entendu, ces fêtes devaient se différencier de celles des prédécesseurs républicains. Pour cela, de nouveaux matériaux et de nouveaux discours furent nécessaires.

[16] Voir Archives Nationales, série O5 1707 à 1718.
[17] Plessis (1971), 59.
[18] Archives Nationales, série BB30-406.

b. Hagiographie et standardisation artistique

Le pouvoir s'attacha à créer des outils culturels utilisables lors des fêtes de manière à créer un rituel artistique récurrent. Ce fut par exemple le rôle des « Médaillés de Saint-Hélène » créés en août 1857 et systématiquement convoqués aux cérémonies publiques pour y solenniser les revues, multiplier les profils et les aigles impériaux et marquer la filiation avec le Premier Empire.[19] Dans le même ordre d'idées, il rétablit des normes symboliques dans les œuvres d'art hagiographique comme les aigles impériales sur les drapeaux (décembre 1851), sur les uniformes de la garde nationale ou des fonctionnaires (mars 1852), sur les médailles militaires ou la Légion d'honneur. On retrouva ce même souci didactique dans les bustes à placer en mairie. Ils furent codifiés pour le pays avec un seul modèle: celui de madame Lefevre-Deumier, orné d'un aigle et du chiffre du plébiscite de 1851. Il n'était pas jusqu'aux catalogues de feux d'artifices et de décorations pour les fêtes qui ne servirent à imposer des canons esthétiques pour fixer une image idéale du souverain. Ainsi la maison Blessing, « fournisseur de l'armée », proposait, dès décembre 1852, tout un catalogue de broches en papier et cuivre figurant « l'aigle couronné, emblème impérial adopté par tous les bons citoyens »[20] à utiliser aux fêtes du nouveau régime. Les maisons de feux d'artifices (Berthier ou Ruggiéri) proposèrent, dès 1852 et à des prix modiques (deux à trois francs pour les moins chers), des transparents de portrait officiels de l'Empereur puis de l'Impératrice, des phrases rituelles à scander comme des slogans (« l'Empire, c'est la paix »), des images d'abeilles ou d'aigles impériales ou les chiffres des différents plébiscites. Certains catalogues furent encore plus explicites, comme celui de Wentzel, de Wissembourg, qui accompagnait le portrait « normé » de l'Empereur de commentaires éclairants sur la fonction propagandiste de l'art officiel. Il spécifiait que,

[19] Le Second Empire créa en tout 72 médailles gravées dont trois commémoratives et ordres : ceux de la campagne d'Italie (1859), de Chine (1861) et du Mexique (1863). Toutes devaient véhiculer les nouveaux canons artistiques du pouvoir et servir sa propagande politique en étant remises lors des fêtes publiques.

[20] Catalogue de la maison envoyé au préfet de Seine-et-Marne pour le 15 août 1853, A.D. Seine-et-Marne, série M.

« l'Empire de la paix, c'est la révolution de 1789 sans les idées révolutionnaires [...] l'égalité sans les folies égaliaires... ».[21]

A l'échelon national, le pouvoir définit les codes picturaux de l'image impériale, classique, sage et bourgeoise, avec les portraits officiels de l'Empereur qui devaient décorer les fêtes, accompagner les voyages impériaux et orner les bâtiments officiels. Il s'agit des célèbres tableaux d'Hippolyte Flandrin, « véritable allégorie du souverain en auteur de progrès » qui trônait sur fond de paysage industriel, de celui d'Horace Vernet qui présentait l'image d'un Prince-Président devenu Empereur, ou plus simplement, concession au modernisme du temps, du portrait photographique de Nadar de 1865. Les peintres officiels de la famille impériale comme Franz Xavier Winterhalter reproduisirent alors à l'envie ces modèles présentés comme l'incarnation du bon goût officiel qui devait servir d'exemple dans toutes les occasions de la vie cérémonielle. Ces portraits, et celui du souverain en particulier, couvrirent également, dès 1852, les timbres et pièces de monnaie, en lieu et place de la République. Dans le même ordre d'idées, le coq libéral et le faisceau républicain furent remplacés par l'aigle impérial sur les drapeaux et leurs hampes,[22] comme pour dresser l'inventaire des codes picturaux et artistiques à mettre en exergue lors des fêtes et cérémonies officielles.

Enfin, si l'on ajoutait que toutes ces images et codes furent abondamment repris (en les simplifiant) par l'imagerie d'Épinal et surtout les *Almanachs populaires*, au nombre de 300 ou 400 sous le Second Empire d'après l'étude de J.J. Darmon,[23] on aura une assez bonne idée de l'importance de la politique artistique du Second Empire dans le domaine de la propagande en général et de la propagande festive en particulier.

Mais ce cadre administratif, propagandiste et politique n'eut sa pleine efficacité pour construire « l'art de la fête » que grâce à un contexte artistique et intellectuel favorable. Toutes les formes d'art connurent en effet une double évolution pour ou contre les canons de « l'art officiel », tandis que les expériences intellectuelles se multipliaient dans tout le pays et les catégories artistiques.

[21] Dans D. Lerch, *Imageries et société. L'Imagerie Wentzel de Wissembourg au XIX^e siècle* (Strasbourg: Publication des Sociétés Savantes d'Alsace, 1982), 350.
[22] Voir M. Agulhon, *Marianne au combat, l'imagene et la symbolique républicaine de 1789 à 1880* (Paris: Flammarion, 1979), 158.
[23] J.J. Darmon, *Le Colportage de la librairie en France sous le Second Empire* (Paris: Plon, 1972).

2° : *Un contexte artistique favorable à « l'art de la fête »*

Nous ne reviendrons pas sur les contextes politiques et économiques tous deux favorables à une propagande festive de masse et qui eurent leur rôle dans l'éclosion artistique du moment, notamment dans le domaine des techniques picturales.

Le contexte artistique présentait une double face intéressante. D'une part, une réputation de pauvreté véhiculée par le recul de la place du pays dans la recherche scientifique et dans l'analyse philosophique par exemple. Cette réputation fut ensuite confortée par le fameux « style Napoléon III » dont nous avons vu tout le mal qu'en pensait Zola, minoration renforcée par le conformisme d'une bourgeoisie triomphante et arrogante, parfaitement décrite lors de ses promenades empesées au Bois de Boulogne dans *La Curée*. Mais d'autre part, si le monde artistique était en grande partie sceptique sur un régime né de la violence d'un coup d'État et maintenu par la répression, il était bien obligé de passer sous les fourches caudines de l'art officiel pour exister. Malgré cela (ou à cause de cela), le monde artistique trouva le moyen d'innover en marge des circuits officiels et de faire progresser le monde de la création.

Si l'époque fut celle d'un premier apogée de « l'art pompier », celle d'un éclectisme artistique mêlant toutes les références en un conformisme parfois navrant, elle fut aussi celle d'artistes qui surent créer ou faire passer dans leurs commandes un souffle novateur. Pour notre sujet, trois domaines furent intéressants par leur intégration à la politique festive de l'Empire tout en témoignant de l'efficacité de cet « art cérémoniel » de propagande.

Le premier domaine fut la sculpture, élément clé de la propagande impériale à travers les bustes d'altesses et les monuments parisiens ou locaux, toujours objet de belles fêtes.[24] Sur les traces d'un Jean Baptiste Carpeaux, sacré représentant de l'art officiel à travers les nombreuses commandes du pouvoir, les recherches progressèrent. Il s'agissait d'allier la perfection technique, dans un souci de classicisme normatif, à la recherche du mouvement et de l'expression, brèche dans laquelle allait s'engouffrer quelques années plus tard Auguste Rodin. Ainsi la fameuse *Danse* de J.-B. Carpeaux (1867-1869) fut violemment attaquée par la

[24] Voir, par exemple, les fêtes locales d'inaugurations de statues de héros emblématiques et statues impériales en Seine-et-Marne de 1852 à 1869, dans R. Dalisson (1999), I, IVe chapitre.

L'ART DE LA FÊTE 65

critique pour impudeur et légèreté, mais influença des artistes locaux (en Normandie, dans le Bassin Parisien) à dépasser les stricts canons de l'art officiel.

Bien entendu, ce fut en peinture que le contexte fut le plus prégnant. Nous avons dit le poids de l'art pictural officiel et nous en montrerons l'importance rituelle dans les cérémonies. Sur le socle des derniers feux du classicisme (Ingres, Delacroix), précieux pour la propagande épique des batailles du régime (Italie, Crimée, Mexique) d'un Ernest Meissonier, l'évolution fut perceptible. Ce style sage fut contrebalancé, et pourquoi pas légèrement influencé surtout sous l'Empire libéral, par le Naturalisme et le « pré-impressionnisme ». La volonté de représenter la vie quotidienne, après tout l'un des thèmes privilégiés de la propagande d'un Napoléon III proche des petites gens (Jean François Millet, *Les Glaneuses*, 1857), s'adaptait bien aux discours du régime. Il remit aussi le monde du travail au centre des préoccupations festives. A partir de 1863, le choc du « Salon des réprouvés » incarna les nouvelles préoccupations picturales du temps, celles des impressionnistes, des Édouard Manet, Camille Pissaro, Gustave Courbet et autres Auguste Renoir qui tous faisaient passer sur les toiles un souffle libéral, voire démocratique et sensuel, qui achevait le cycle classique et officiel du Second Empire et mettait la peinture au cœur des débats « politico-artistiques ».

De son côté, la littérature offrit un espace de subversion de plus en plus large qui se retrouvait aux fêtes du régime finissant. Les comédies d'Eugène Labiche, les livrets de Jacques Offenbach accoutumaient incidemment les lecteurs et auditeurs à la critique politique d'un monde trop bourgeois, les poèmes de Charles Baudelaire ou Paul Verlaine exploraient des ailleurs que les fêtes officielles ne parvenaient plus à faire oublier tandis que les classiques comme Leconte de Lisle ou Gérard de Nerval s'attachaient au monde réel. Les grandes saga d'Émile Zola (mais aussi de Gustave Flaubert) décrivaient un monde engoncé dans ses certitudes et témoignaient du poids factice des fêtes et des illusions bourgeoises du régime avec un naturalisme féroce qui garde aujourd'hui valeur de témoignage irremplaçable.

Enfin l'architecture, avec des constructions emblématiques de la révolution industrielle comme les Halles de Baltard, commencées en 1853, ou l'Opéra Garnier, en 1861, mettaient en scène le régime et permettaient de belles fêtes d'inaugurations. Les progrès de la photographie avec Nadar multipliaient les images impériales bon marché dans les cérémonies pour

témoigner du souffle de l'époque. Sur le terrain, la création des premiers concerts populaires de musique classique par J.E. Pasdeloup témoignèrent du poids des nouvelles pratiques culturelles que le pouvoir personnel de l'Empereur voulait instrumentaliser et de l'importance de l'image dans la symbolique politique du Second Empire, même si le monde rural resta souvent en marge de ces novations.

Sur ce cadre particulier et normatif, servi par le bouillonnement intellectuel et artistique de l'époque, le régime put construire un système festif à bien des égards précurseur. Il mêla, en effet, art, politique et divertissements en une synthèse qui définit des codes de la fête publique et didactique, en grande partie conservés en France après la défaite de Sedan, mais aussi repris par de nombreux régimes autoritaires partout dans le monde au XXe siècle.

II. L'art de la fête sous le Second Empire : théorie et pratiques

La propagande festive fut si importante pour le nouveau pouvoir qu'en même temps que les textes législatifs définissaient les codes festifs, les infrastructures et les exemples parisiens se mettaient immédiatement en place, avant que la province ne puisse répéter à l'infini cet « art de la fête », terme ambigu que nous préciserons, qui finit par générer sa propre contestation, politique et culturelle.

1° : De l'infrastructure festive à « l'art de la fête »

a. L'art festif : technique et style d'un rituel politico-religieux

La fête publique fut un élément si souvent répété et réclamé par les autorités que l'on peut parler « d'art de la fête impériale». Par ce terme, nous entendrons à la fois une pratique rituelle, standardisée, confinant à un art, au sens technique du terme (un procédé dirait-on) mais aussi au sens culturel du terme (un style pictural ou musical, une création si encadrée soit-elle). Cette pratique étant politique autant que culturelle, il fallait lui donner un calendrier pour créer des réflexes commémoratifs permettant de distraire, d'éduquer et d'encadrer les masses et les élites.

C'est donc d'un art officiel qu'il s'agissait et il commençait logiquement par des décisions gouvernementales, immédiatement après le coup d'État de décembre 1851. Dans la foulée de la frénésie symbolique et propagandiste de cet hiver mouvementé, Louis-Napoléon Bonaparte supprima, dès le 16 février 1851, moins de deux mois après son coup d'État, toutes les fêtes publiques précédentes pour n'en créer qu'une seule, unique et fédératrice : le 15 août, appelé « fête nationale » ou « Saint-Napoléon ». Le texte de loi était explicite : il s'agissait de célébrer « la consécration qui tend le mieux à réunir les esprits dans le sentiment de gloire nationale », c'est-à-dire rassembler les Français autour d'une mémoire mythologique du Premier Empire, pour occulter ce qui gênait dans l'héritage de 1789 et fédérer le pays derrière son chef. Bref, il s'agissait là d'un culte nouveau qui, comme tous les cultes, impliquait la définition de célébrations rituelles et de codes originaux, artistiques et symboliques. L'existence, pour la première fois dans l'histoire de France post-révolutionnaire d'une seule célébration nationale,[25] marqua alors l'importance de ce rite emblématique.

Dès lors, le mystique le disputa à l'artistique pour codifier la nouvelle cérémonie. Le ministre de l'instruction et des cultes l'expliqua bien aux préfets en précisant les références de la fête. Le 15 août de Napoléon III était, selon lui, « l'héritier des nobles aspirations de Napoléon Ier [...] qui n'a pas voulu d'autre fêtes que cet anniversaire consacré dans les cœurs des populations par des pompes religieuses, des traditions séculaires et le souvenir [...] du Premier Consul ». En plaçant la fête de la nation sous le triple parrainage de Napoléon Ier (le 15 août avait été fête nationale de 1806 à 1814), de la religion (l'Assomption était populaire en plein renouveau du culte marial) et du folklore (le mois d'août, celui des moissons, était le pivot des fêtes rurales d'été), le régime se donnait tous les atouts pour réussir son entreprise de séduction. Il lui restait à en dessiner le plus précisément possible les contours pour le ritualiser par des temps forts artistiques et politiques et en faire le modèle des autres fêtes nouvelles. C'est que ce repère immuable, véritable pendant religieux et impérial du 14 juillet républicain et laïc, ne pouvait suffire. Le pouvoir et ses relais locaux (préfets et maires) créèrent donc d'autres cérémonies utiles pour leur nouveau culte symbolique. Tout comme le régime, cette

[25] Voir sur le nombre de fêtes nationales depuis 1789 les ouvrages de J.P Bois, *Histoire du 14 juillet, 1789-1919* (Rennes : Ouest-France Éditions, 1989), Ozouf (1974), et Dalisson (1999).

infrastructure festive fut hybride, mêlant héritages monarchiques et impériaux, pratiques révolutionnaires et novations sociales et culturelles.

On institua donc, au fil du régime et selon les besoins, des cérémonies complémentaires et occasionnelles. Les premières, les plus classiques et d'inspiration monarchique, devaient promouvoir la pérennité de la nouvelle dynastie. On y trouva pêle-mêle la célébration de la proclamation de l'Empire en 1852, le mariage impérial en 1853, la naissance et le baptême de l'héritier en 1856, le décès du prince Jérôme en 1860, le souvenir de Napoléon Ier en 1869, voire même l'échec de l'attentat d'Orsini en 1858. Puis on créa, dans un évident souci laudateur qui rappelait le Premier Empire, des fêtes qui honoraient les victoires militaires et la grandeur de la Nation relevée par le pouvoir personnel. Ces cérémonies vantèrent les succès des armes en Crimée (1855-1856) et en Italie (1859) tout comme les victoires diplomatiques avec la paix de Villafranca (en 1859) ou l'annexion de Nice et de la Savoie en 1860.

Enfin, des fêtes locales, instituées soit par des préfets aux ordres, soit par des maires de nouveau nommés par les préfets ou le pouvoir central, furent chargées d'ouvrir l'espace festif et symbolique aux novations sociales et au culte de la personnalité. Les plus classiques furent sans conteste les fêtes d'inaugurations de bustes impériaux, synthèses artistiques et idéologiques du pouvoir personnel. On trouva aussi, dans le même esprit, les fêtes pour les passages d'altesses dans les villes symboliques comme Fontainebleau et selon des itinéraires scientifiquement choisis. Parmi ces déplacements, les plus fréquents[26] et les mieux connus furent ceux du couple impérial dans les départements pour conquérir de nouveaux soutiens politiques, comme ceux des légitimistes en Bretagne lors du voyage de 1858. D'autres voyages vantèrent la politique sociale du pouvoir, avec le succès que l'on sait,[27] lors de discours, de remises de récompenses pour les créations d'orphelinats par l'Impératrice (la maison Eugénie-Napoléon en 1857, le Vésinet) ou pour celles des caisses de

[26] Tout en les dénombrant (en moyenne un par an) et en rappelant leur « ritualisation », Bernard Menager, dans *Les Napoléon* (1988), parle à leur propos de « nouvelle armée du pouvoir, essentielle à sa propagande ». Voir p. 145-50. Il insiste également sur le rôle capital joué par la presse officielle qui suivait tous les déplacements impériaux, en rendait compte et propageait des images simples et stéréotypées de l'Empereur et de sa politique.

[27] Voir, à ce propos, G. Kulstein, *Napoléon III and the Working Class. A Study of Government Propaganda under the Second Empire* (California State Colleges, 1969).

solidarité et autres sociétés de secours mutuels (visite à Lille en 1853). Ailleurs, les altesses exprimaient leur compassion devant les catastrophes naturelles (face au choléra à Paris en 1865 et à Amiens en 1866, face aux inondations en Provence en 1856), malheurs que seule la venue du souverain, redevenu thaumaturge, pouvait apaiser en une réminiscence médiévale et bonapartiste évidente.[28]

Mais, à côté de ces aspects laudateurs assez classiques, exception faite de l'apologie de la politique sociale, on trouva d'autres cérémonies, les plus souvent locales, qui vantèrent des valeurs alors identifiées comme « progressistes », sociétales, voire même sociales. Ce furent les nombreuses célébrations d'idées et pratiques nouvelles comme celles de clubs sportifs, avec le vélocipède, d'associations rurales comme les orphéons et surtout l'exaltation des prouesses techniques dues à l'Empire et à sa volonté d'améliorer le sort des masses laborieuses. On fêta ainsi partout l'arrivée du chemin de fer, les améliorations des réseaux d'eau ou de gaz dans les communes, l'éclairage public ou les bâtiments officiels, toutes réalisations qui élargirent la palette de « l'art de la fête » sans en modifier le sens allégorique et les références culturelles.

Une fois ces repères spatiaux-temporels fixés, une fois le rituel festif défini, il ne restait plus qu'à les traduire dans les faits pour que l'art de la fête impériale prenne tout son sens, en province comme dans la capitale.

b. Fêtes parisiennes et fêtes provinciales : l'art et son reflet

Le schéma théorique des fêtes fut assez simple et organisé autour de quelques temps forts aisément identifiables et facilement mis en scène. Leur répétition, leur stabilité, leur codification devaient déboucher sur un « art de la fête » récurrent et le plus prestigieux possible pour frapper les esprits et influencer les comportements. Tout d'abord, les fêtes étaient annoncées par des cloches ou des salves de canons (de fusil dans les petites communes) et des pavoisements (d'abeilles ou d'aigles), puis leur *pivot*, vers la mi-journée, étaient les cérémonies religieuses (*Te Deum*, messes mariales ou d'hommage à l'Empereur) et leurs conclusions des réjouissances (des bals, feux d'artifices ou danses). Entre ces trois temps

[28] Voir *Les Rois thaumaturges* de M. Bloch (Paris : Gallimard, 1984) et pour l'image bonapartiste du « miracle » royal contemporain, voir le fameux tableau de Gros, *Les Pestiférés de Jaffa*.

rituels d'autres passages obligés se greffaient. Le matin il s'agissait toujours de distributions de vivres aux indigents, œuvre aussi charitable que sociale, l'après-midi de revues ou défilés de troupes (soit des pompiers, soit des gardes impériaux ou de soldats) sur fond de concerts (de gardes ou d'orphéons) et loisirs de plus en plus sportifs, sur le mode britannique.[29]

Ainsi codifiée, la fête s'enracina dans le paysage local et national, au point de n'être plus souvent qu'une technique bien rôdée, un art aussi routinier et pompier que l'art officiel des palais nationaux. En effet, chacun de ces temps forts devait faire appel à des références et des images aussi simples que celles présentées plus haut.

Concrètement, toutes les fêtes appliquèrent ce canevas qui devint une technique (un art) utilisant les mêmes supports artistiques. L'archétype de la fête impériale et de son art particulier fut la fête du 15 août 1859, qui cumula pendant deux jours dans la capitale la gloire militaire (les victoires italiennes et la paix de Villafranca), la religion (l'Assomption), le souvenir napoléonien, l'action sociale (la croissance partagée) et la réconciliation nationale, notamment envers les républicains avec l'amnistie des prisonniers politiques de l'insurrection du 2 décembre 1851.

Devant l'Empereur, pour une fois revenu de Châlons où il célébrait usuellement sa fête, les troupes et la garde impériale défilèrent, les revues furent fastueuses tout comme la grand-messe et le *Te Deum* à Notre-Dame, les parcours relièrent les principaux lieux de pouvoir politique (Louvre, Arc de Triomphe, Champs-Elysées...) au rythme des salves, avant les jeux et joutes sur la Seine de l'après midi. Le grand banquet aux Tuileries, les banquets de quartier, les discours et toasts, tout comme les bals furent fastueux (aux Tuileries pour les élites impériales, mais aussi sur les places publiques pour le peuple). Les médailles distribuées (aux soldats, aux « vieux débris de l'armée impériale », celle de Saint-Hélène, aux ouvriers méritants, celle dite « d'honneur ») furent nombreuses. Les transparents des feux d'artifices, les illuminations et les arcs de triomphe y évoquèrent la paix (« L'Empire, c'est la paix »), la force du mythe impérial (images de l'armée, aigles) et le culte de la personnalité (les chiffres impériaux et les bustes de souverains). Plus que jamais, dans la

[29] Sur ce canevas intangible, se greffaient, selon les ressources communales et les lieux de pouvoirs proches, des retraites aux flambeaux la veille des célébrations, des illuminations de maisons et bâtiments officiels, des banquets et discours, des spectacles comme le théâtre ou défilés originaux comme ceux des sociétés locales.

capitale, l'Empereur savait « que la fête est signe de sa réussite : elle y reflète la prodigalité, la prospérité et flatte les Français [...] tout en rejaillissant sur Paris ville des plaisirs et des affaires »[30] à l'heure de l'apogée de l'Empire autoritaire.

Les choses ne furent guère différentes en province, les chefs-lieux concentrant les fêtes sur le modèle parisien, agrémentées de discours laudateurs d'édiles locaux. Les préfectures furent les plus zélées, tout comme les sous-préfectures les plus riches. Dans les chefs-lieux de cantons et surtout les villages, dans les plus petites communes, le rituel fut basé sur les messes, les défilés d'autorités, les pavoisements impériaux et illuminations et les bals populaires, entrecoupés de quelques jeux et rares discours de maires, au gré des événements, pour vanter le régime. En outre, dans les plus grandes villes, les techniques parisiennes de propagande basées sur les canons artistiques déjà présentés se répandirent. Ainsi, dès 1852, des petits gadgets festifs comme des badges portant l'image impériale ou l'aigle, des petites affichettes à coller sur les murs ou des fusées tricolores individuelles ajoutèrent une dimension nouvelle, quasi industrielle, à cette propagande culturelle.

Partout ces temps forts, rehaussés par des techniques propagandistes de masse, permettaient de diffuser le message impérial et ses images standardisées. Les Français prenaient alors l'habitude de festoyer à dates régulières, de voir les images impériales pour se laisser griser par le mythe de l'unanimité et de la réussite impériale. Chacun de ces temps forts définit l'art rituel de la fête au service d'une propagande incarnée par les médailles, les bustes, les pavoisements et les images des feux d'artifices.

Si les rapports préfectoraux témoignèrent du grand succès de ces fêtes, notamment sous l'Empire autoritaire, à partir du tournant de 1860 l'Empire vit son art propagandiste remis en cause. En libéralisant le régime, en ouvrant le champ festif à des idées et pratiques nouvelles, le régime ne réalisa pas que son rituel et son art de la célébration ne pouvaient plus encadrer la population comme auparavant. L'art de la fête fut alors dévoyé et la fête impériale se révéla un excellent vecteur de contestation culturelle qui prépara indirectement la chute de l'Empire, bien avant le traumatisme de Sedan.

[30] S. Aprile, *La République et le Second Empire, 1848-1870. Du Prince-Président à Napoléon III* (Paris : Pygmalion-Gérard Watelet, 2000), 182.

2° : Fête, culture et contestation : un art subversif ?

Dès 1852 et la codification de « l'art de la fête », la nouvelle politique propagandiste fut combattue, dans les salons parisiens, par les intellectuels et dans les plus petites communes par le peuple, au point de créer un art de la subversion utilisant les mêmes codes que ceux des fêtes officielles. Dans les salons et les ateliers d'artistes, deux camps se dessinèrent : les partisans du régime, les artistes officiels qui approuvaient sa politique et son action culturelle d'une part, et, de l'autre, les opposants et, d'autres artistes qui ne se privèrent pas de critiquer l'art officiel de la fête. Bien entendu, ce fut ce dernier camp qui fut le plus révélateur.

a. La fête impériale et parisienne face à ses contemporains

Si l'opinion critique parisienne s'accorda très vite pour stigmatiser les « horreurs de la fête impériale », si Zola multiplia les descriptions féroces des fastes de « l'art de la fête » qui assimilaient Paris à la « nouvelle Babylone », c'est que le sens des cérémonies publiques nouvelles avait bien été fort bien compris.

Derrière le faste des cérémonies des Tuileries, bien décrites par Meilhac et Halévy dans *La Vie parisienne*,[31] derrière la codification des fêtes publiques se dissimulait une grande hétérogénéité d'intérêts et la griserie d'un modèle économique et politique ambivalent. Dans la capitale, le paraître bourgeois prenait souvent le pas sur le message politique des fêtes impériales et leur art tenait plus de la représentation que de la propagande comme en province. Les discours s'effaçaient derrière les danses et les tenues brillantes, les trois couleurs et le message social du régime derrière les lampions des illuminations et le faste des banquets privés faisait place aux opérettes bien peu subversives, toujours préférées à l'interdite et subversive *Marseillaise*.

Nous l'avons dit, rares étaient les écrivains soutenant le régime et ses fastes, au point que l'Empereur se plaignait souvent de « la conspiration des gens de lettres contre (mon) gouvernement ». Pour quelques P. Féval,

[31] Les célèbres vers, « Du plaisir à perdre haleine ; Oui, voilà la vie parisienne », publiés en 1866, en plein Empire libéral, pouvaient illustrer et la débauche des mœurs parisiens, de la fête des privilégiés, tout autant que l'ouverture politique d'un régime faisant douloureusement face à ses contradictions.

E. Gaboriau, Ponson du Terrail ou P. Mérimée,[32] plus ou moins favorables à l'Empereur, que de sceptiques et de moralisateurs dénonçant le régime et sa mise en scène ! Sans évoquer une nouvelle fois Zola, sans parler des grands auteurs (Hugo, Quinet, Michelet) proscrits car républicains, les attentistes (la comtesse de Ségur, voire Gautier) ou les comiques grinçants (Labiche), les critiques parisiennes étaient nombreuses. Ainsi Jules Ferry et ses attaques contre Haussmann et la vie parisienne (*Les Comptes fantastiques d'Haussmann*), et dans un genre plus littéraire, de grands auteurs comme Flaubert, Sue, Musset ou Baudelaire, qui déplaisaient au point d'être censurés. On les jugeait coupables de critique implicite envers le régime et l'esprit du temps (*Madame Bovary, Lorenzaccio*)[33] ou de témoignages accablants (*Les Mystères de Paris, Les Fleurs du mal*), qui révélaient la face honteuse de l'Empire soigneusement cachée par les fastes des fêtes. Mais ces voix restaient rares, et la censure, l'intérêt de la cour et l'apparat des fêtes parisiennes empêchèrent les opposants de s'emparer du vecteur festif et d'en détourner les canons artistiques.

C'est pourquoi les fêtes parisiennes continuèrent, avec leur cortège de non-dits et de roublardise. Leur pérennité fut telle qu'elles devinrent l'emblème du régime qui masqua longtemps bien des aspects peu reluisants du Second Empire. Par contre, en province, au fil de l'ouverture du régime, les opposants de tous bords, d'abord légitimistes puis républicains, parvinrent à s'emparer des codes festifs pour détourner ce rituel au point de créer un véritable « art de la contre-fête ».

b. La contestation symbolique : un « art subversif » de la fête ?

Dans tout le pays, l'art officiel de la fête fut détourné, de manière tout aussi rituelle qu'elle avait été mise en place. Partout les incidents se

[32] Et encore ce dernier, pourtant favori des fêtes impériales notamment à Compiègne, restait assez critique devant le fastes du régime où « Tous les jours nous mangeons trop ».

[33] La pièce de Musset fut considéré comme subversive car, comme disait le procureur qui l'interdit, « les débauches, les cruautés [...] et les discussions sur le droit d'assassinat du souverain [...] y paraissent un spectacle dangereux à présenter au public ».

multiplièrent[34] dès la première année du régime, à une époque où seule une contestation symbolique existait sous un pouvoir autoritaire.

Les opposants à l'Empire furent, au début du régime d'abord, des religieux, libéraux et légitimistes qui critiquaient la politique italienne de l'Empereur et son manque de légitimité né du coup d'État. Puis, à partir de 1860, ils furent remplacés par des républicains, des producteurs opposés à l'accord de libre échange de 1860 et toujours par des catholiques opposés à la politique romaine du pouvoir. Tous s'emparèrent des repères codifiés de l'art de la fête pour protester contre le régime. Chaque étape, pourtant laborieusement imposée dans les fêtes par les préfets zélés et les plus hautes autorités de l'État, fut ainsi rejouée, « remise » en scène par des trublions qui, par ces codes, politisèrent un peu plus l'espace festif devenu un lieu de sociabilité unique.

Le plus souvent, les opposants refusèrent de participer aux cérémonies officielles, action symbolique qui eut partout un grand retentissement tant les habitudes prises étaient grandes. Ces trublions, dans le domaine politique, refusaient d'assister aux *Te Deum* pour protester contre l'alliance entre le trône et l'autel. À l'inverse, les prêtres et desservants qui protestaient contre l'Empire libéral, sa politique romaine et sa laïcité refusèrent d'évoquer aux messes la fête impériale en préférant la seule fête de Marie ou alors ils refusaient de chanter le *Te Deum*. Ainsi le cœur symbolique de la fête, l'acte religieux qui avait toujours été le pivot de l'art officiel de la fête, était rejoué, de manière lisible et claire, sans que les autorités ne puissent intervenir trop brutalement. Plus l'Empire avança, plus cette transgression se répandit au point d'être attendue par les spectateurs et redoutée par les préfets. Dans les régions les plus avancées (Sud-Est du pays) ou les plus légitimistes (Bretagne), on pouvait alors parler de contre-fête ou « d'art » subversif, au double sens défini plus haut.

Les signes les plus clairement identifiés de la propagande impériale rituelle furent alors transformés. Les refus d'illuminer et surtout de pavoiser le matin et le soir de la fête marquaient une claire opposition politique, tout comme les changements de dates décidés par des maires républicains, voire les changements de vêtements de curés ou autres conseillers municipaux opposés au régime. Même les classes moyennes,

[34] Voir l'ouvrage (à paraître) de R. Dalisson, *Les Trois Couleurs, Marianne et l'Empereur. Fêtes libérales et politiques symboliques, 1815-1870* (Paris : La Boutique de l'Histoire, 2003).

L'ART DE LA FÊTE

les petits producteurs pourtant choyés par le régime, participèrent à ce mouvement subversif et culturel. A partir de 1856-1857 et des mauvaises récoltes, mais plus encore après le Traité de commerce de janvier 1860, les fermiers des zones rurales (Beauce, Brie) refusèrent souvent de débloquer des fonds pour les fêtes impériales ou refusèrent de défiler dans les cortèges officiels ou dans les rangs de la Garde Nationale, marquant aux yeux de tous leurs divergences avec le pouvoir. Ainsi se tarissait l'un des autres temps forts du rituel de la fête, les distributions aux indigents, voire les coups de canons par manque de poudre et de ressources financières. À la fin du régime, ce fut souvent l'un des repères les mieux identifiés et novateurs de la fête impériale qui fut touché par ces protestations. Les jeux et les loisirs, notamment sportifs, furent en effet détournés quand des sociétés bourgeoises et musicales refusaient de participer aux spectacles ou s'abstenaient de donner concert le soir des cérémonies.

C'étaient bien les principaux rituels de la fête impériale qui étaient détournés par le peuple et le corps social au point de devenir un « art de la contre-fête » qui précéda l'agonie du régime. Si l'ultime plébiscite de 1870 montra que le mythe n'était pas mort, cette expression officielle restait tout à fait complémentaire de ce nouvel « art subversif » de la fête qui prépara lui aussi les évolutions de la IIIe République.

Ainsi le Second Empire créa bien un « art de la fête » non seulement parisien, mais aussi provincial. Parti d'un projet ouvertement propagandiste, cette pratique culturelle adopta très tôt, dès le coup d'État de 1851, des images symboliques lisibles et populaires (les aigles, les bustes, les portraits officiel, les médailles...), mais aussi des actions rituelles (les distributions, les messes, les défilés) qui firent des fêtes des techniques (un art), autant que des créations, officielles certes, mais artistiques cependant. Le contexte et l'importance donnée aux moyens culturels par le pouvoir (la maison de l'Empereur, la liste civile, les crédits, les expositions) favorisèrent cette pratique sur l'ensemble du territoire, des plus petits villages aux plus grandes villes. Même le contexte industriel, avec ses premières productions de matériel de propagande standardisé, les catalogues d'images et de feux d'artifices, de bustes impériaux et de photographies favorisèrent cet art nouveau.

Si les contemporains ont surtout retenu les « horreurs de la fête impériale » parisienne, les Français appliquèrent partout la politique symbolique et festive du pouvoir. Autour de quelques temps forts vite ritualisés et encadrés par une administration locale docile, chaque commune appliqua au mieux l'art de la fête, notamment le 15 août et lors des dates emblématiques du pouvoir (victoires, naissances...). Cet art de la fête connut alors son apogée sous l'Empire autoritaire et dans une capitale encore sous le choc des victoires impériales et dans des campagnes charmées par la légende des « Napoléon du peuple ». Mieux même, les Français s'emparèrent de ces techniques en créant de nouvelles fêtes sous le regard bienveillant des préfets, dédiées au progrès technique et aux sociétés nouvelles.

Mais, dès le tournant de 1860, dans la lignée des critiques parisiennes, incarnées par Zola, des excès de la fête impériale, le ton changea dans le discours et les fêtes elles-même. Sur les fondations de l'art officiel de la fête, les Français multiplièrent les initiatives pour s'emparer du moment festif et protester. Les réformes libérales qui ouvraient l'espace symbolique de la fête au village, la lassitude parisienne et les critiques sociales (Ferry, Zola) comme intellectuelles (Sue) dévoyèrent la fête impériale.

Dans les villages, les opposants au régime qui se multipliaient (église, petits agriculteurs) sans que ses prétendus nouveaux soutiens ne le soutiennent plus pour autant (libéraux et ouvriers) instrumentalisèrent tous les temps forts de l'acte festif en s'abstenant lors des messes, *Te Deum*, revues, illuminations ou distributions. Ainsi le vecteur festif se transforma en « art subversif » qui annonça l'effondrement de 1870 sans que les élites parisiennes, intellectuelles ou politiques, ne s'en aperçoivent forcément.

Les pratiques festives républicaines, tout autant codifiées que celles du Second Empire, mais dans un sens diamétralement opposé, créèrent alors, sur les ruines de « l'art de la fête impérial », un « art de la fête républicain » encore vivace de nos jours en France, notamment le 14 juillet ou le 11 novembre.

Institut Universitaire de formation des maîtres de Rouen

5

Des artistes et des écrivains hauts fonctionnaires du Second Empire

Catherine Vercueil-Simion

Cette contribution a pour ambition d'évoquer des hommes dont le nom, pour la plupart, est tombé dans l'oubli aujourd'hui. Initialement écrivains ou artistes, ils ont choisi de servir le Second Empire non par leurs œuvres littéraires et artistiques, mais par leur action en tant que responsables administratifs. S'ils furent nombreux à faire ce choix,[1] ils restèrent discrets car peu ont laissé de mémoires ou de souvenirs.

Notre attention s'est portée avant tout sur les « hauts fonctionnaires »[2] en poste dans des administrations culturelles, ce qui revient à examiner des directeurs de ministères ou des chefs de division, des inspecteurs ou encore des responsables d'institutions culturelles telles que le Conservatoire, les musées ou les théâtres.

[1] Le journaliste Edmond Texier, auteur du *Tableau de Paris* en 1853, faisait lui-même le constat de cette présence d'hommes de lettres au sein même de l'administration : « On ne saurait croire combien l'atmosphère bureaucratique pousse un homme au vaudeville ou au mélodrame. C'est comme l'étude du latin. Presque tous les auteurs dramatiques ont été employés dans les ministères ». Plus loin, en évoquant la misère de certains employés, il poursuivait : « il en est d'autres enfin qui se mêlent d'écrire, et les neuf ministères comptent dans leurs bureaux quelques douzaines de gens de lettres. [...] Un gouvernement qui serait quelque peu Mécène trouverait sans peine dans la multitude d'emplois commodes dont il dispose de quoi favoriser les lettres. » Cité par Guy Thuillier, « Les ministères vus en 1853 par E. Texier », *La Bureaucratie en France au XIXe et XXe siècle* (Paris : Economica, 1987), 267–74.

[2] Même si, pour Christophe Charle, *Les Hauts Fonctionnaires en France au XIXe siècle* (Paris : Gallimard, 1980), 13, l'expression « hauts fonctionnaires » n'est pas courante avant le dernier tiers du XIXe siècle.

Après avoir essayé d'évaluer le rôle institutionnel de ces hommes et le type d'actions qu'ils ont pu mener, nous nous interrogerons sur les motivations qui les ont incités à occuper ces postes, avant de nous attarder sur deux trajectoires particulières, celle d'Émilien de Nieuwerkerke et de Camille Doucet, dont l'examen permet de mieux saisir les rapports existant entre art et administration.

Les champs d'actions des artistes et hommes de lettres

Les champs d'actions de ces acteurs culturels pourraient se décliner sur trois terrains différents. Le premier concerne celui des ministères à vocation culturelle.[3] C'est ici que certains hommes de lettres ou artistes ont réalisé une carrière administrative dont l'acmé fut atteinte sous le Second Empire. Le cas de Louis Alfred François Arago (1816-1892) illustre parfaitement ce premier type de haut fonctionnaire. Fils du savant François Arago et frère de l'homme politique Emmanuel Arago, il fut peintre et élève de Dominique Ingres et de Paul Delaroche avant d'être nommé inspecteur des Beaux-Arts en décembre 1852 puis inspecteur général en mars 1854.[4] Chargé par la suite des relations avec les commissaires étrangers à l'Exposition Universelle de 1867, il obtint, moyennant un supplément de traitement, la tutelle des Beaux-Arts. En 1869, il devint chef de la division des Beaux-Arts. Cette nomination se réalisa donc avant même la constitution du ministère Ollivier du 2 janvier 1870, puisqu'une lettre de Vaillant, ministre de la Maison de l'Empereur, informait l'intéressé de ce changement.[5] Cette ascension dans l'administration fut ponctuée de rapports favorables à son égard : « il remplit de la manière la plus satisfaisante la fonction délicate dont il est chargé.[...] C'est un homme très intelligent et très distingué ».[6] Sa fidélité

[3] Pour avoir une vision d'ensemble sur les différents changements ministériels qui eurent lieu durant le Second Empire, se reporter à l'annexe I.
[4] Archives nationales (AN), F70 418, décrets du 29 décembre 1852 et du 29 mars 1854.
[5] AN, F70 353, minute de lettre de Vaillant à Arago, du 30 décembre 1869, expliquant qu' « ayant apprécié les services rendus comme chef intérimaire de la division des Beaux-Arts, on le lui donne à titre définitif ».
[6] AN, F21 562, rapport non daté probablement de 1853.

à l'Empire se traduisit par sa démission donnée le 16 septembre 1870, après la chute du régime impérial.[7]

Le deuxième champ d'action investi par ces hommes de lettres et ces artistes concerne les administrations culturelles.[8] Il faut souligner la permanence des personnes à la tête de ces administrations durant toute la période, permanence qui n'empêcha pas la plupart de changer de domaines culturels et parfois de se retrouver responsables d'attributions fort éloignées de leur domaine initial de compétences. Émile Perrin fut l'un d'entre eux : ce peintre qui avait exposé aux salons de 1840 à 1848 fut nommé à cette date directeur de l'Opéra-Comique jusqu'en 1857. En 1862, le régime fit de nouveau appel à lui pour le placer à la fois à la tête de l'Opéra-Comique et de l'Académie Impériale de Musique, postes qu'il cumula jusqu'au 4 septembre 1870, date de sa démission.

D'autres, après avoir été placés à la tête d'institutions culturelles, occupèrent la fonction d'inspecteurs dont la mission était de seconder les directeurs de ministères par le recensement et l'évaluation des productions d'artistes. Arsène Houssaye et Alphonse Royer furent tous deux inspecteurs généraux des Beaux-Arts, chargés de juger du mérite des œuvres de peinture et de sculpture : ils étaient appelés à « apprécier le côté artistique des monuments pour l'érection desquels la souscription de l'État est sollicitée ».[9] Initialement poète et romancier, Arsène Houssaye (1815-1896) avait été nommé directeur de la Comédie Française durant la Seconde République. Inspecteur des Beaux-Arts en 1856, il fut ensuite nommé Inspecteur Général des Musées des Départements. Son travail consistait à instruire l'administration du progrès des études dans les écoles départementales de dessin ainsi qu'à visiter les musées de département pour en recenser les richesses et juger leurs besoins. Cette mission avait pour objectif d'assurer une juste répartition des dons que l'État accordait aux musées chaque année à l'occasion de la fête de l'Empereur, le 15 août.[10]

[7] AN, F70 353, minute de lettre de Vaillant à Arago, du 30 décembre 1869.
[8] Pour plus de précisions, se reporter au tableau synoptique (annexe II).
[9] AN, F21 563, note non datée ni signée sur le personnel de l'inspection des Beaux-Arts, mais, d'après le contexte, postérieure à 1863.
[10] En 1860, il reprit *L'Artiste* qu'il avait dirigé entre 1843 et 1849 et fut responsable du feuilleton littéraire de *La Presse*. Il publia à cette occasion *Les Petits Poèmes en prose* de Charles Baudelaire en 1862, dont il fut le dédicataire.

Quant à Alphonse Royer (1803-1875), auteur de romans, il fut surtout célèbre par ses comédies, vaudevilles, drames et libretti d'opéras. Citons à ce titre les livrets de *La Favorite* sur un opéra de Donizetti, celui d'*Othello* (Rossini, 1844), *Robert Bruce* (Rossini, 1846). Directeur de l'Odéon pendant trois ans, il occupa en 1856 le poste de directeur du Théâtre Impérial de l'Opéra qu'il quitta pour être nommé inspecteur des Beaux-Arts.[11] Son rôle était de diriger les œuvres importantes dans leur exécution et ses supérieurs hiérarchiques admettaient que « ses connaissances spéciales, son goût, ses lumières exercent une grande influence sur les artistes ».[12] Les achats et les commandes des œuvres étaient donc conditionnés par le travail de ces inspecteurs.

Le dernier champ d'action concerne les contributions de ces hommes de culture en tant que conseillers techniques ou experts à des commissions ponctuelles commandées par des ministres : les Souverains et leurs ministres s'en remettaient à eux pour organiser le goût impérial. Les exemples de ces commissions sont nombreux et l'on peut retenir à titre d'exemples la commission instituée le 6 février 1854 par Achille Fould, ministre d'État, pour réfléchir à différents points du règlement et plus particulièrement à la composition du Comité d'Enseignement Musical et du Comité des Études Dramatiques du Conservatoire Impérial de Musique. Cette commission était composée des librettistes Eugène Scribe et Ludovic Halévy, du directeur du Conservatoire Daniel-Esprit Auber et celui de l'Opéra-Comique Émile Perrin, d'un professeur au Conservatoire Samson et de Camille Doucet, directeur du bureau des théâtres au ministère.

Dans un tout autre domaine, Alexandre Walewski, successeur d'Achille Fould, institua en 1861 une commission sur la propriété littéraire et artistique. À côté d'hommes politiques, on pouvait retrouver des artistes ou hommes de lettres tels que Émile Augier, Daniel-Esprit Auber, Alfred Maury, Théophile Gautier et des membres de l'administration culturelle tels que Camille Doucet, directeur des théâtres, ou encore Édouard Thierry, administrateur de la Comédie Française. Le travail de cette commission fut présenté sous forme d'un rapport à l'Empereur le 12 avril 1863 pour aboutir finalement à un projet de loi adopté par le Corps

[11] AN, O5 28, rapport à l'Empereur du maréchal Vaillant, 20 décembre 1862.
[12] AN, F21 563, note non datée ni signée sur le personnel de l'inspection des Beaux-Arts, mais d'après le contexte, postérieure à 1863.

législatif le 14 juillet 1866 étendant de trente à cinquante ans la période garantissant les droits d'auteurs.

Dans un tout autre registre, Maurice Richard, ministre des Beaux-Arts du gouvernement Émile Ollivier, institua en 1870 une commission pour réfléchir sur une réforme du Conservatoire. Outre des hommes politiques, le ministre avait fait appel à un grand nombre de compositeurs : Félicien David, François-Auguste Gévaert, Charles Gounod, le prince Poniatowski, Ernest Reyer et Ambroise Thomas. Les hommes de lettres étaient représentés par Émile Augier, Edmont About, Théophile Gautier, Oscar Comettant ou encore Ernest de Charnacé. Émile Perrin en tant que directeur de l'Opéra et Édouard Thierry, administrateur général du Théâtre Français, incarnaient les deux grandes institutions d'État qui constituaient un débouché logique pour les étudiants du Conservatoire. Le personnel administratif n'était pas laissé pour compte puisque, présidée par le ministre, la commission comprenait également Jean-Jacques Weiss, directeur des lettres et des sciences au ministère, Albéric Second, commissaire impérial près le Théâtre de l'Odéon, Arthur de Beauplan, commissaire impérial près les théâtres lyriques et le Conservatoire, et Camille Doucet.

L'étude des trois champs d'action dans lequel intervinrent des hommes de culture nous montre à la fois la polyvalence dont ils firent preuve dans différents domaines culturels ainsi que la façon dont leurs compétences furent exploitées par les dirigeants politiques pour faire fonctionner une administration culturelle complexe parce que partagée par différents ministères de tutelle. Quelles furent les motivations des hommes politiques pour justifier l'emploi de ces artistes et hommes de lettres et qu'est-ce qui a pu inciter ces derniers à servir le régime en devenant hauts fonctionnaires ?

Pourquoi des artistes et hommes de lettres à ces fonctions ?

Il faut avant tout souligner qu'à l'époque, ces fonctions officielles étaient considérées comme des places convoitées et enviées. Prosper Mérimée fut l'un des rares à refuser les honneurs que l'on voulait lui attribuer. En effet, dès le début de l'année 1853, Napoléon III lui proposa le poste de

Directeur des Archives, qu'il refusa.[13] Il ne put se dérober au titre de sénateur proposé par Eugénie avec l'intervention de sa mère Mme Montijo, qui lui fut accordé le 23 juin 1853, mais il déclina toutes les autres propositions de postes prestigieux tels que celui de Ministre de l'Instruction publique en 1856 et 1863 que l'Impératrice aurait souhaité lui voir occuper.[14] En 1864, il évita aussi de justesse de remplacer Jean-François Mocquard, décédé d'une pneumonie, au poste de chef de cabinet particulier de l'Empereur.[15]

Par contre, la convoitise exercée par ces postes institutionnels est perceptible chez deux hommes de culture que la postérité a plutôt retenus pour leur talent littéraire ou musical. Théophile Gautier et Hector Berlioz se plaignirent assez de ne pas avoir obtenu de fonctions institutionnelles durant le régime impérial, alors qu'ils bénéficiaient d'appuis personnels. Théophile Gautier que l'on peut considérer comme un homme de lettres officiel du régime — bibliothécaire de la princesse Mathilde, critique d'art au *Moniteur officiel*, titulaire d'une pension prélevée sur la cassette personnelle de l'Empereur — n'eut cependant aucun poste clef. Cette mise à l'écart fut constatée par l'intéressé lui-même qui ne parvenait pas à s'expliquer cet état de fait : en 1868, il interrogeait les Goncourt et se lamentait : «...Une place ! Est-ce qu'ils n'ont jamais songé à me donner une place ? Tenez, dans leurs musées... Jamais ! J'ai pourtant assez écrit sur l'art ! Pourquoi ? Est-ce que vous savez pourquoi ? ».[16] Cet écrivain constitue le cas atypique d'un homme pour lequel le ralliement à l'Empire fut peu profitable et dont la carrière eut un goût d'inachevé. Devenir haut fonctionnaire du Second Empire pouvait donc être considéré pour un homme de culture comme le signe ultime de reconnaissance attendu du régime et assurer des appointements non négligeables.

[13] Prosper Mérimée, *Correspondance générale*, Toulouse, Privat, tome 1, deuxième série, lettre n°1945, à M. de Chergé, ancien Président de la Société des Antiquaires de l'Ouest, 6 mars 1853.

[14] D'après une lettre de Nieuwerkerke au général Fleury du 15 juillet 1856 par laquelle on apprenait que l'Impératrice, à la mort de Fortoul, avait songé à Mérimée comme Ministre de l'Instruction publique (publiée par Horace de Viel-Castel, *Mémoires* (Paris : Gay Le Prat, 1979)), III, 263.

[15] Voir Robert Baschet, *Prosper Mérimée, du romantisme au Second Empire* (Paris : Nouvelles Éditions Latines, 1959), 240.

[16] Edmond et Jules de Goncourt, *Journal* (28 juillet 1868) (Paris : Fasquelle, 1912-1917), II, 446.

Du côté des dirigeants politiques, il faut rechercher quelles furent les raisons qui légitimèrent la nomination des hauts fonctionnaires dans les domaines culturels. Il faut bien reconnaître que bien peu furent nommés pour des raisons idéologiques. L'un des cas que l'on peut retenir est celui d'Auguste Romieu (1800-1855). Fils d'un général d'Empire, ce polytechnicien fut durant un moment auteur dramatique. Il entra dans la carrière administrative comme sous-préfet en 1831. Destitué en 1848, il s'attacha à Louis-Napoléon qu'il valorisa dans *l'Ère des Césars* (1850), œuvre favorable au césarisme ; il fut récompensé en 1852 par sa nomination comme directeur des Beaux-Arts. Quand sa direction passa dans les attributions du ministère d'État, il se démit de ses fonctions. Selon Horace de Viel-Castel le budget des beaux-arts discuté au Conseil d'État avait fait connaître la mauvaise administration de Romieu : « l'Empereur est furieux contre lui, il a perdu sa place et n'aura aucun dédommagement ».[17] Contrairement à cet avis, Romieu fut nommé inspecteur général des Bibliothèques impériales[18] dont il resta titulaire jusqu'à sa mort en 1855.

En fait, la plupart des administrateurs culturels sous le Second Empire étaient déjà en place avant le régime impérial. Ils continuèrent leur ascension sociale sans que le changement de régime perturbe leur avancée : de la cellule de base qu'était le bureau, ils pouvaient passer à la direction, ce qui représentait une promotion sociale non négligeable. Ce changement de grade n'était pas automatique comme le faisait remarquer Paul Dupont : « le grade de chef de bureau obtenu, il n'en résulte pas que l'on doive par le seul fait de la marche du temps, parvenir au grade supérieur de chef de division. Des considérations d'un autre ordre et qui toutes ne peuvent pas être basées sur l'ancienneté, ni même, dans une certaine mesure, sur la valeur des services, doivent dominer lorsqu'il s'agit de créer un chef de division ».[19] Mais il y avait de fortes probabilités pour que ce changement

[17] Horace de Viel-Castel, *Mémoires*, II, 168, 28 février 1853.
[18] AN, O 5 38, décret du 4 mars 1853 lui attribuant un traitement annuel de 15.000F. L'inspection générale des bibliothèques créée en 1839 contribua à développer la lecture publique. Le premier inspecteur général des bibliothèques fut Jean Félix Lacher Ravaisson-Mollien (1813-1900), philosophe, archéologue passionné d'Antiquités grecques, membre de l'Institut.
[19] Paul Dupont dans une première brochure de 1859 intitulée *Insuffisance des traitements en général et de la nécessité d'une prompte augmentation*, citée par Guy Thuillier, *La Bureaucratie en France au XIXᵉ et XXᵉ siècles* (1987), 50. Paul Dupont, imprimeur, élu député de la Dordogne au Corps législatif en 1852 avec

presque calculé s'effectue : Émile Gaboriau, dans son ouvrage *Les Gens de bureau — Ministre de l'équilibre*, faisait dire à l'un de ses protagonistes qu'avec du tact, et des capacités, la voie aux postes à haute responsabilité était toute tracée : « d'ici trois ans vous devez être commis principal, sous-chef dans cinq ans, chef de bureau dans deux ou trois ans et toutes vos dents encore pour manger vos huit mille francs d'appointements. Arrivé là, l'avenir est à vous. Vous devenez chef de division et enfin directeur, conseiller d'État, etc. Tous les chefs de bureau deviennent directeurs ».[20]

Frédéric de Mercey (1808-1860) illustre parfaitement cette ascension sociale. Peintre de paysage, il fut nommé en 1840 chef de bureau des beaux-arts et des monuments historiques à la division du Ministère de l'Intérieur. Selon Philippe de Chennevières, il avait « échoué à toutes les portes de l'art et de la littérature pour finir avec aigreur dans le triste fauteuil d'un bureaucrate ».[21] Il avait en effet abandonné la carrière de peintre en 1842 à cause d'une maladie des yeux et s'était fait critique d'art en collaborant à *L'Artiste* et à la *Revue des Deux Mondes*.[22] Lorsque les Beaux-Arts passèrent dans les attributions de Ministre d'État en février 1853, le personnel suivit d'un bloc et l'on retrouva de Mercey, toujours en tant que chef de bureau placé cette fois-ci sous l'autorité hiérarchique de Romieu. Deux mois plus tard, de Mercey devint chef de section de la division des Beaux-Arts,[23] mais son prestige dépassa cette fonction

le soutien officiel, n'a cessé de dénoncer la misère des employés.

[20] Émile Gaboriau, *Les Gens de bureau*, cité par Guy Thuillier, *La Bureaucratie en France, XIXᵉ au XXᵉ siècles* (1987), 99. Émile Gaboriau (1832-1873), chroniqueur au *Journal de la Guerre*, auteur d'esquisses et de fantaisies historiques et alimentaires, fut le fondateur du roman policier en créant des romans judiciaires publiés en feuilleton tels que *L'Affaire Lerouge* (1866) et *Monsieur Lecoq* (1869).

[21] Philippe de Chennevières, *Souvenirs d'un directeur des Beaux-Arts* (Paris : réédition Arthéna, 1979), II, 56. Il s'agit d'une reproduction du fac-similé d'un tiré à part d'articles de la *Gazette des Beaux-Arts* parus entre 1883 et 1885.

[22] D'après Pierre Larousse, *Grand Dictionnaire universel du XIXᵉ siècle*, XI, 56, dans lequel il est précisé que « comme critique d'art, de Mercey était loin d'être sans valeur. Si ses jugements n'ont pas la profondeur des études de Planche, ils sont du moins beaucoup plus impartiaux ». C'était également un homme de lettres, auteur de romans (*Tiel le rêveur*, 1831) ou de nouvelles (*Les Frères de Stirling*, 1857).

[23] Par un arrêté du 22 avril 1853, de Mercey fut en effet nommé chef de section des Beaux Arts avec un traitement annuel de 8.000F (AN, F70 418, pochette « anciens personnels »).

puisqu'en tant que commissaire général, il se chargea de l'Exposition Universelle de 1855 à Paris. Il obtint d'ailleurs la Légion d'honneur le 19 décembre 1855 en récompense de son travail. Élu à l'Académie des Beaux-Arts en 1859, il fut remplacé à sa mort en 1860 par Henri de Courmont au titre de chef de la division des Beaux-Arts.[24]

Adolphe Simonis Empis (1795-1868) commença sa carrière dans l'administration comme simple commis dans le bureau de la Liste civile de Louis XVIII. Il gravit rapidement les échelons jusqu'à être chef de division dans la Maison du roi. Cet écrivain fécond, auteur d'une quinzaine de pièces de théâtre, entra à l'Académie Française en 1847. Sous le Second Empire, il remplaça Arsène Houssaye à la tête de la Comédie Française en avril 1856, poste qu'il quitta en 1859 au profit d'Édouard Thierry. Il fut, en tant qu'inspecteur des Bibliothèques de 1860 à sa mort en 1868, préposé à la surveillance du catalogue général des manuscrits.

Enfin, le cas de Daniel-Esprit Auber (1782-1871) peut aussi être évoqué pour montrer que le Second Empire conserva des artistes dont la carrière avait débuté bien avant 1852, même si ce compositeur n'hésita pas à rallier le régime le moment venu. Directeur du Conservatoire de Paris de 1842 à 1871, il traversa différents régimes politiques sans que rien ne semblât l'ébranler. Son activité administrative ne l'empêcha pas de continuer sa carrière de compositeur puisqu'il réalisa son dernier opéra comique, *Rêve d'amour*, en 1869. Sa célébrité était due à l'un de ses opéras, *La Muette de Portici* (1828), qui avait été inspiré de l'histoire du soulèvement de Naples de 1647. A l'origine du soulèvement belge de 1830, l'œuvre devint un véritable mythe tant sur le plan politique que musical. En 1848, l'opéra fut choisi pour les séries de représentations gratuites offertes par le Ministre de l'Intérieur à l'intention des ouvriers et petits artisans. L'œuvre fut à nouveau représentée sous le Second Empire en 1860 malgré sa portée politique. Il faut admettre que pour le régime, Auber était un atout : il avait le mérite de cumuler les qualités d'administrateur d'un établissement d'enseignement, celles de compositeur considéré comme le créateur du grand opéra français admiré par Wagner ou Verdi, et de faire partie de la section de musique de l'Institut depuis 1829.

[24] AN, F70 418, dossier « anciens personnels », arrêté du 16 octobre 1860.

Ces trois exemples montrent ainsi que le Second Empire, sans évidemment conserver des personnes qui auraient été ouvertement hostiles au régime impérial, profita plutôt de l'expérience des artistes et des hommes de lettres qui avaient déjà fait le choix d'embrasser la carrière administrative, avant même l'arrivée de Napoléon III au pouvoir.

Charles Camille Doucet et Alfred Émilien de Nieuwerkerke

Il nous faut, pour terminer, examiner la trajectoire de deux directeurs, qui, chacun dans un domaine culturel différent, ont partagé les mêmes caractéristiques. Émilien de Nieuwerkerke et Camille Doucet ont en commun la longévité dans les postes qu'ils ont occupés, une formation culturelle dont les compétences ont été exploitées dans l'administration de leur poste, une reconnaissance du régime en leur faveur. De par ces caractéristiques, ils ont exercé une réelle influence sur les orientations culturelles du régime en matière de politique artistique et théâtrale.

Charles Camille Doucet (1812-1895) fut pendant toute la durée du Second Empire à la tête de la direction des théâtres, reprenant ainsi « la tradition de la Monarchie de Juillet qui n'avait connu, pendant dix-sept ans, qu'un seul et même directeur ».[25] On peut donc tout à fait appliquer à ce directeur des théâtres la constatation que fait Guy Thuillier lorsqu'il évoque le cas de directeurs qui restent longtemps en place : « il est tout puissant, il a plus d'influence que son ministre, il a sa clientèle de députés, de sénateurs, il a sa politique personnelle, il est indépendant. »[26]

Après des études de droit, Camille Doucet céda vite à sa vocation de vaudevilliste. Sa première œuvre, *Le Millionnaire,* dont le sujet fut emprunté à une nouvelle intitulée « La Fille du millionnaire », fut jouée au Théâtre du Panthéon mais ne fut pas imprimée. En 1837, il débuta sa carrière administrative en entrant dans l'administration de la Liste civile. Se liant avec l'un des collaborateurs d'Eugène Scribe, il lui proposa un sujet de pièce qui fut favorablement accueilli. C'est ainsi que le 4 août 1838 fut monté au Théâtre des Variétés le vaudeville en trois actes intitulé

[25] Odile Krakovitch, « La censure des spectacles sous le Second Empire », *La Censure en France à l'ère démocratique,* éd. Pascal Ory (Paris : Complexe, 1997), 56.
[26] Guy Thuillier, *La Vie quotidienne dans les ministères au XIXe siècle* (Paris : Hachette, 1976), 171.

Léonce ou propos d'un jeune homme, ouvrage qui connut un certain succès. En 1850, il entra au Ministère de l'Intérieur et, le 24 mars 1853,[27] il était nommé chef de bureau des théâtres et passa dès le 31 décembre de la même année chef de section. Si l'essentiel de ses productions théâtrales fut réalisé avant l'année 1853, année durant laquelle il acquit de hautes responsabilités administratives, il faut noter que certaines de ses pièces furent reprises plus tard. En outre, ses fonctions lui laissèrent le temps d'écrire encore deux comédies, *Le Fruit défendu* et *La Considération,* jouées à la Comédie Française respectivement le 22 novembre 1857 et le 6 novembre 1860. Son talent et ses compétences furent reconnus par l'attribution de la Légion d'honneur[28] et par son entrée à l'Académie Française en 1865 au fauteuil d'Alfred de Vigny.

Son rôle en tant que directeur des théâtres fut capital car le maréchal Vaillant lui confia la charge entière des cinq théâtres subventionnés — l'Opéra, le Théâtre des Italiens, le Théâtre Français, l'Opéra-Comique, le Théâtre de l'Odéon — ainsi que celle du Conservatoire de Musique et de Déclamation, des Écoles de Musique et de l'Encouragement de l'Art dramatique et musical. Il avait en outre la lourde responsabilité de la censure. Selon Odile Krakovitch, « c'était en fait le directeur des Beaux-Arts puis des théâtres qui possédait le pouvoir en matière de censure théâtrale. Intermédiaire entre les examinateurs, les auteurs et les ministres, il décidait et tranchait en dernière instance dans la plupart des cas. Il signait enfin tous les procès-verbaux qui, sans son paraphe, ne pouvaient avoir d'effet ».[29] Camille Doucet n'aurait jamais pu accéder à de telles charges s'il n'avait pas été connu du monde théâtral.

Parmi ses réalisations administratives, on peut retenir qu'il fut l'inspirateur du décret du 6 janvier 1864 sur la liberté des théâtres. Il fut également à l'initiative de l'institution de plusieurs prix et concours visant à encourager la création. A titre d'exemple, en 1867, un arrêté ministériel[30] créait trois nouveaux concours simultanément à l'Opéra, à l'Opéra-Comique et au Théâtre Lyrique. Un rapport de Camille Doucet

[27] AN, F 21 355, dossier Camille Doucet. État de service.
[28] Nommé chevalier en 1847, puis officier en juin 1857, il passa commandeur le 7 août 1867. (AN, F21 355 dossier Camille Doucet. État de service et AN, F 70 418, décret de Légion d'honneur.)
[29] O. Krakovitch, 56 et 57.
[30] AN, AJ13 450, Opéra, administration générale, arrêté du 1er août 1867.

avait été à l'origine de cet arrêté et soulignait que le but était de faire progresser le sentiment musical français.

Alfred Émilien, comte de Nieuwerkerke,[31] né à Paris en 1811 d'une famille originaire de Hollande, était initialement destiné à la carrière des armes. Mais ses prédispositions artistiques le portèrent vers des études de statuaire après la Révolution de 1830. Sa première œuvre, une esquisse en plâtre de Guillaume le Taciturne en statue équestre, fut ensuite coulée en bronze pour le salon de 1843 et fut plus tard envoyée en Hollande où elle fut inaugurée le 17 novembre 1845.[32] Il obtint la Légion d'honneur en 1848. Il continua jusqu'en 1861 à participer régulièrement aux Salons.

Mais c'est surtout pour sa carrière administrative que son nom fut retenu, même si Pierre Larousse, dans la notice qu'il lui consacra dans son dictionnaire, souligne que « quoique chez ce haut personnage le dignitaire ait été plus en relief que l'artiste, M. de Nieuwerkerke mérite une place dans l'histoire de l'art français ». De légitimiste il se laissa gagner par la cause républicaine puis par le bonapartisme, ce qui lui valut, grâce à sa liaison avec la princesse Mathilde, cousine de Louis-Napoléon, le titre de directeur général des musées le 26 décembre 1849. A partir de cette fonction, il sut s'entourer de collaborateurs précieux, pour la plupart déjà en place sous son prédécesseur Jeanron. Par décret du 29 juin 1863, Napoléon III créa pour lui le poste de Surintendant des Beaux-Arts. Chaque vendredi, Nieuwerkerke avait coutume d'inviter au Louvre un certain nombre d'artistes, ce qui lui permettait d'évoquer en petit comité les réformes envisagées et de leur passer des commandes.

Un décret du 6 janvier 1870[33] modifia la fonction de Nieuwerkerke. Le décret du 2 janvier 1870 ayant séparé de la Maison de l'Empereur le Ministère des Beaux-Arts, nouvellement créé, il fallait redéfinir le titre de Surintendant des Beaux-Arts, qui n'avait plus aucune raison d'exister. Nieuwerkerke resta chargé de la direction générale des Musées avec le titre de surintendant des musées impériaux jusqu'à sa démission après le 4 septembre 1870.

[31] Pour plus d'informations, voir aussi Fernande Goldschmidt, *Nieuwerkerke, le bel Émilien, prestigieux directeur du Louvre sous Napoléon III* (Paris : Art International Publishers, 1997).

[32] Fernande Goldschmidt, « Le comte de Nieuwerkerke, directeur des musées impériaux du Second Empire », *Souvenir napoléonien*, 385 (octobre 1992), 33.

[33] AN, O 5 36, 1870.

Son action fut décisive dans le développement des collections des musées impériaux dont il fit l'état des lieux dans deux rapports successifs en 1863 et 1869. Les collections avaient gagné 45 000 objets d'art en plus de quinze ans, notamment grâce à l'acquisition de la collection du marquis de Campana en 1861. Le Surintendant des Beaux-Arts eut également en charge les salons et prit par conséquent des décisions relatives à leur fréquence, leur organisation et leurs orientations générales, décisions qui inspirèrent les ministres des Beaux-Arts.

A la lumière de ces exemples de personnels administratifs, on peut donc estimer que sans limiter l'État à l'administration, les fonctionnaires des ministères qui furent chargés de la culture eurent un rôle quotidien fondamental dans la politique culturelle du régime : leur expérience et leur longévité leur fournirent la possibilité de travailler sur la longue durée. On peut même relativiser l'impact des volontés politiques de certains ministres : les vraies chevilles ouvrières de la politique culturelle du Second Empire ne furent-elles pas les membres de l'administration ? Cette constatation n'est certes pas propre à cette période, mais la durée du régime impérial permet d'appréhender cet état de fait. A leur époque, certains contemporains ont clairement ressenti cette puissance de l'administration. On en veut pour preuve l'opinion que Ludovic Vitet exprima au lendemain de la réforme de l'École des Beaux-Arts en 1863 : « Qu'est-ce que l'État en matière d'art ? Un mot, un être abstrait. L'État vivant, l'État réel, c'est l'administration [...] ».[34] Si le poids de ces hauts fonctionnaires ne peut être négligé, il reste à se demander si leur engagement au service du régime impérial n'a pas été fatal pour leur carrière d'artistes et d'hommes de lettres, ou tout au moins pour leur postérité. Charles Baudelaire, en évoquant Théophile Gautier, a d'ailleurs affirmé que ces fonctions n'étaient guère compatibles avec celles d'artiste ou d'homme de lettres :

[34] Ludovic Vitet, *Débats et polémiques. À propos de l'enseignement des arts du dessin,* publié dans la *Gazette des Beaux-Arts,* 1863 (Paris : École Nationale Supérieure des Beaux-Arts, 1984), 42-43. Ludovic Vitet (1802-1873) fut littérateur et homme politique (député en 1834), inspecteur des monuments historiques au poste que Guizot créa pour lui en 1830, membre de l'Académie Française en 1845.

Si étendu que soit le génie d'un homme, si grande que soit sa bonne volonté, la fonction officielle le diminue toujours un peu, tantôt sa liberté s'en ressent et tantôt même sa clairvoyance. Pour mon compte, j'aime mieux voir l'auteur de la *Comédie de la mort*, d'une *Nuit de Cléopâtre*, de la *Morte amoureuse*, de *Tra los Montes*, d'*Italia*, de *Caprices et Zigzags* et de tant de chefs d'œuvre, rester ce qu'il a été jusqu'à présent : l'égal des plus grands dans le passé, un modèle pour ceux qui viendront, un diamant de plus en plus rare dans une époque ivre d'ignorance et de matière, c'est-à-dire UN PARFAIT HOMME DE LETTRES.[35]

On retrouve dans cette réflexion l'une des questions récurrentes que posent la condition et la liberté de l'artiste ou de l'écrivain face au politique. Ceux qui, durant le Second Empire, avaient choisi l'administration en ont pour la plupart subi les conséquences sous le régime suivant: si leur carrière professionnelle n'a pas été entravée, leurs œuvres se sont trouvées englobées dans le jugement négatif porté sur la période par la Troisième République.

Institut Universitaire de formation des maîtres de Lyon

[35] Charles Baudelaire, *Curiosités esthétiques, l'Art romantique*, « Théophile Gautier » (Paris : Garnier Frères, réédition 1963), 185.

Annexe I : Évolution des attributions des ministères ayant en charge les arts, les sciences et les lettres durant le Second Empire.

date des décrets	ministère de l'Intérieur	ministère d'Etat	ministère de la Maison de l'Empereur	Ministère de l'Instruction publique
22 janvier 1852	direction des Beaux-Arts : A. ROMIEU (1er bureau (F de MERCEY): beaux-arts, monuments historiques, musées 2ème bureau (LASSABATHIE): théâtres	création. Attributions : direction exclusive de la partie officielle du Moniteur, administration des palais nationaux et manufactures nationales		Institut Bibliothèque impériale, bibliothèques Mazarine, Ste Geneviève Journal des savants Ecole des Chartes encouragements et secours des savants et gens de lettres subventions et encouragements pour voyages scientifiques et littéraires
14 décembre 1852		Ministère d'Etat et de la Maison de l'Empereur : A. FOULD administration de la liste civile		
14 février 1853		nouvelles attributions : service des beaux-arts archives impériales monuments historiques		
23 juin 1854		bâtiments civils théâtres de Paris non subventionnés théâtres des départements censure dramatique		
24 novembre 1860		service des Beaux-Arts administration supérieure de l'Opéra	musées manufactures palais	
5 décembre 1860		Institut Bibliothèque impériale, bibliothèques Mazarine, Ste Geneviève Journal des savants Ecole des Chartes encouragements et secours des savants		

			
15 décembre 1860	et gens de lettres subventions et encouragements pour voyages scientifiques et littéraires commission des monuments historiques		
23 juin 1863		Ministère de la maison de l'Empereur et des Beaux-Arts (VAILLANT) service des Beaux-Arts	Institut Bibliothèque impériale, bibliothèques Mazarine, Ste Geneviève Journal des savants Ecole des Chartes
29 juin 1863		Nieuwerkerke est nommé surintendant des Beaux-Arts	encouragements et secours des savants et gens de lettres subventions et encouragements pour voyages scientifiques et littéraires
13 novembre 1867	Moniteur universel et Moniteur du soir		
17 juillet 1869	SUPPRIME		
2 janvier 1870	Ministère des Beaux-Arts (Maurice Richard)	Ministère de la Maison de l'Empereur	
5 janvier 1870		Surintendance des Beaux-Arts prend le titre de surintendance des musées	
15 mai 1870	Ministère des Lettres, Sciences et Beaux-Arts (Maurice Richard) direction des lettres et des sciences : J-J WEISS - 1er et 2ème bureaux chargés des anciennes attributions du ministre de l'Instruction publique. - bureau des Beaux-Arts : ALEXANDRE - bureau des monuments historiques : GASNIER -bureau des souscriptions direction des archives de l'Empire (A. MAURY) direction générale des théâtres : DOUCET division des Beaux-Arts : ARAGO.		
23 août 1870	SUPPRESSION		

Annexe II : Principaux administrateurs d'institutions diffusant la culture.

	1852	1853	1854	1855	1856	1857	1858	1859	1860	1861	1862	1863	1864	1865	1866	1867	1868	1869	1870	
Empis Simonis	Administrateur de la Comédie Française					Inspecteur des Bibliothèques														
Houssaye Arsène	Administrateur de la Comédie Française (depuis 1849)					Inspecteur général des Beaux-Arts														
Thierry Edouard	Directeur adjoint de la Bibliothèque de l'Arsenal (puis à nouveau en 1871)							Administrateur de la Comédie Française (jusqu'en 1871)												
Baudrillart Henri													Inspecteur des Bibliothèques (jusqu'en 91)							
Ravaisson Félix	Insp. Bibl. (39)																		Conserv. Musée Louvre	
Romieu Auguste		Inspecteur des Bibliothèques																		
Taschereau Jules	Administrateur Adjoint (1852-1858) puis Administrateur Général (1858-1870) de la Bibliothèque Impériale																			
Roqueplan Nestor		Direct. de l'Opéra					Directeur de l'Opéra Comique													
Crosnier François				Directeur de l'Opéra																
Royer Alphonse		Directeur de l'Odéon				Directeur de l'Opéra					Inspecteur général des Beaux-Arts									
Perrin Emile	Directeur de l'Opéra Comique (depuis 48)				Dir Th. Lyr.						Directeur de l'Opéra					Directeur de l'Opéra Comique				
De la Roumat Charles					Directeur de l'Odéon															

	1852	1853	1854	1855	1856	1857	1858	1859	1860	1861	1862	1863	1864	1865	1866	1867	1868	1869	1870
De Chilly Charles.																			Directeur de l'Odéon (jusqu'en 72)
Carvalho Léon					Directeur du Théâtre lyrique						Directeur du Théâtre lyrique								
Réty							Directeur du Théâtre lyrique												
Pasdeloup																	Directeur du Théâtre lyrique		
Beaumont Alfred							Dir. Op. Comique												
Sevestre Edmond, Jules		Directeurs du Théâtre lyrique																	
Pellegrin Emile				Dir. Th. lyrique															
Chabrier					Directeur des Archives impériales.														
De Laborde Léon	Conservateur du Musée du Louvre					Directeur des Archives impériales.													

Letters/Lettres

6

Rhétorique de la grâce ou les lettres de George Sand au lendemain du 2 décembre 1851

Marie-Cécile Levet

« Vous êtes une sainte femme ; vous êtes une sublime expression de vertus et d'intelligence féminine de l'âme universelle, et comme Marie, mère de Jésus, vous êtes une des plus suaves incarnations qui en manifeste l'être »,[1] s'écrie avec ferveur l'une des nombreuses lectrices anonymes qui écrivit à George Sand à la suite de la lecture enthousiaste de ses romans. L'écrivain, qui se connaissait mieux, avoue pour sa part dans son *Journal intime* que « la Sainte Vierge [...] ne [lui] ressemble pas absolument ».[2] Aussi ne sera-t-il pas ici question du don que Dieu accorde à ses élus mais, plus prosaïquement, des remises de peine et des mesures de clémence que George Sand implora auprès du Prince Louis-Napoléon Bonaparte au lendemain du coup d'État du 2 décembre 1851. Elle qui avait renoncé à l'engagement politique depuis les tristes journées de juin 1848, résumant son sentiment dans la célèbre formule « je ne crois plus à l'existence d'une république qui commence par tuer ses prolétaires »,[3] n'hésite pas à sortir de sa retraite pour prendre fait et cause en faveur des prisonniers, des exilés, des déportés et contre le pouvoir en des termes dépourvus d'ambiguïté. La correspondance de cet hiver sombre et mouvementé

[1] Cité par B. Diaz, « À l'écrivain George Sand, à Nohant, par La Châtre... » in *Écrire à l'écrivain*, textes réunis par J.-L. Diaz, *Textuel*, 27 (février 1994), 97.

[2] « Journal intime » in *Œuvres autobiographiques*, éd. G. Lubin (Paris : Gallimard, Pléiade, 1971), II, 959.

[3] George Sand, *Correspondances* (Paris : Classiques Garnier, 1971), éd. G. Lubin, VIII, 544. Quand l'édition d'un tome a déjà été donnée, les références afférentes mentionneront seulement les numéros du tome et de la page, directement après la citation.

retrace quasiment au jour le jour le combat épistolaire que mena l'écrivain pour que liberté soit rendue aux très nombreuses personnes arrêtées, ne serait-ce qu'à titre préventif, par les auteurs inquiets du coup d'État. George Sand n'épargna ni sa peine, ni sa plume, déployant sa puissante rhétorique que doublait une stratégie très étudiée. L'on peut donc se demander ce qui pousse cette femme à s'offrir ainsi à la tourmente de peines et de châtiments qui emportait beaucoup de républicains en particulier et d'opposants au régime en général. Si vouloir secouer le joug qui pesait sur son quotidien constitue un élément de réponse, le fait qu'elle ait des rapports privilégiés avec le futur Napoléon III explique aussi ce que même ses amis considèrent comme une contradiction.

Écrivant à Eugène Delacroix le jour de Noël 1851, George Sand lui demande tristement : « Où sont les nymphes et les faunes de la peinture, les bergeries de la littérature par ce temps d'émeutes et d'élections ? ».[4] De fait, la correspondance de cette époque évoque principalement les événements politiques et leurs répercussions dans la vie quotidienne. Même si l'on garde à l'esprit que la lettre est le lieu où le réel, le vérifiable, le référentiel sont intimement mêlés au représenté, qui passe obligatoirement par l'imaginaire du scripteur, il est intéressant de découvrir la réalité que vit une républicaine célèbre.

Ce qui est particulièrement sensible, quand on ouvre le tome X de la corrrespondance et que l'on commence sa lecture à la date du 2 décembre, c'est l'inquiétude qui étreint l'écrivain. George Sand est très alarmée, non pour elle-même, mais pour ses proches qui la savent à Paris. Elle s'efforce de les rassurer, face à une situation passablement obscure : « Je ne te dis rien de politique vu que je n'y comprends pas encore un mot » (X, 565), conclut-elle dans cette lettre de Paris à son fils Maurice, resté à Nohant. Ce sentiment angoissé domine toute la correspondance de cette époque qui parle d'exil, de déportation, d'internement. En effet, de nombreuses relations de George Sand ont été frappées par des mesures policières : à titre d'exemple, on peut citer les socialistes Martin Nadaud, parlementaire ami de Proudhon, Pierre Leroux et Marc Dufraisse, ancien préfet de l'Indre. L'auteur leur offrait à tous trois une loge pour assister ensemble à la première représentation de *Victorine*, au Gymnase, le 23 novembre 1851 ; ils partiront en exil, quelques semaines plus tard. Bon nombre de ses amis de La Châtre subissent le même sort et Émile Aucante, clerc

[4] George Sand, *Correspondances* (Paris : Classiques Garnier, 1973), éd. G. Lubin, X, 566.

d'avoué, constitue le paradigme de ces inconnus pris dans les filets de la répression.[5] L'écrivain elle-même ne se sent pas à l'abri d'une arrestation. Il est vrai qu'elle s'était engagée dans le gouvernement provisoire de 1848 avec tout l'enthousiasme, la passion, même, que lui donne son amour véritable pour le peuple ;[6] et les liens qu'elle entretient avec les proscrits ne peuvent qu'attirer sur elle l'attention des autorités. Elle déclare ainsi le 15 janvier à Lise Perdiguier, dont le mari, en prison, partira avec tant d'autres pour la Belgique, le 20 : « Nous lui en ferons passer [de l'argent], soyez tranquille, à moins que moi-même... car tout est possible, et j'attends mon tour à chaque instant » (X, 648). En mai 1852, elle demande même à l'un de ses correspondants qui part pour la Suisse des renseignements matériels extrêmement précis pour une éventuelle expatriation : « Je songe très sérieusement non pas à m'en aller, mais à me tenir prête à partir, en cas d'une nouvelle reprise de réaction furieuse ».[7]

À la douleur de constater que « le désert s'est fait à Nohant comme à Paris » (XI, 165) s'ajoutent les tracasseries du quotidien : George Sand se plaint des mouchards ou plutôt des « rapports », comme elle le dit par une synecdoque à valeur euphémique, dans un souci diplomatique évident. Ceux-ci, non contents de faire leur office avec zèle, croient nécessaire, par exemple, d'accuser la dame de Nohant de « tenir une école et de faire de la propagande républicaine dans [son] village » (X, 699). Les représentants du pouvoir en province contribuent également à entretenir un climat délétère : « les fonctionnaires sont plus sévères que le pouvoir » (X, 505). La censure est particulièrement vigilante. Après la presse déjà muselée par les lois d'août 1848, de juillet 1849, et celle de juillet 1850 rétablissant le cautionnement et le timbre, c'est la correspondance particulière qui fait l'objet d'une grande suspicion : « Ne m'écrivez pas. Je suis l'objet d'une surveillance inouïe », précisait-elle dans sa lettre à Lise Perdiguier. D'ailleurs, elle est obligée de rappeler à certains de ses correspondants à

[5] « Exactement 26 884 personnes sont arrêtées ou poursuivies. 54% sont astreintes à la surveillance à domicile, 10% à la résidence forcée, 21% sont déportées en Algérie, 1,5% en Guyane. », in S. Aprile, *La IIe République et le Second Empire, 1848-1870, du Prince Président à Napoléon III* (Paris : Pygmalion/ Gérard Watelet, 2000), 217.

[6] Voir les pages de B. Didier « Un correspondant aimé et inaccessible : le Peuple », in *George Sand écrivain*, « *Un grand fleuve d'Amérique* » (Paris : PUF, 1998), 482-500.

[7] George Sand, *Correspondances* (Paris : Classiques Garnier, 1976), éd. G. Lubin, XI, 165.

l'étranger qu'ils ne détiennent pas le monopole de la persécution et qu'ils doivent modérer leur indignation dans leurs lettres à ceux qui sont restés. Elle demande à Hetzel de chapitrer le Gaulois (Alphonse Fleury) qui « ne se dit pas qu'une lettre comme celles qu'il écrit et qui tombe sous l'œil de la police redouble les rigueurs contre ses amis et augmente les méfiances contre tous » (XI, 33). Le courrier qu'elle rédige à cette époque trouve des parades à la censure. Celles-ci jouent toutes sur les caractéristiques de l'épistolaire : ancrage dans une situation d'énonciation bien précise et savoir référentiel commun aux scripteurs et que ne possède pas le destinataire second. George Sand emploie donc un langage codé : elle change le sexe des interlocuteurs, son éditeur Hetzel devenant la cousine Julie, Eugène Cavaignac la tante Eugénie ou Louis-Napoléon « cette dame ». La périphrase se révèle pratique : « l'enfant que ma cousine a porté au baptême » est encore le président et il faut toute l'érudition de Georges Lubin, l'éditeur de cette correspondance, pour comprendre qui est « le voyageur qui est chargé d'explications verbales ». L'emploi outrancier des anaphoriques participe de la même volonté de brouillage et des expressions comme « ce qu'on m'a dit qu'il m'avait dit est vrai » deviennent pour le moins sybillines à qui n'est pas inscrit dans cette relation duelle qu'instaure l'échange épistolaire. George Sand transforme les situations, l'exil se métamorphosant en querelle juridique où il est question de juges, de procès et de créanciers. George Lubin pense aussi qu'elle change volontairement certaines dates. Par ailleurs, pour être certaine que le courrier est arrivé ou arrivera à destination, elle suggère, toujours à Hetzel, qu'ils numérotent les lettres qu'ils s'envoient, et qu'ils reportent tout cela dans un carnet spécial. Plutôt que de se faire adresser le courrier chez elle, à Nohant, elle le fait envoyer au maire de son village, bonapartiste patenté ou, à Paris, « sous couvert de Lambert, rue Racine », par exemple. L'aspect matériel de la missive revêt également de l'importance : elle échange son timbre noir aux initiales G. S. contre le rouge marqué du A.D. d'Aurore Dudevant qu'elle avait abandonné depuis longtemps (X, 679, note 2). Ou encore, ce qui en dit long sur les pratiques du cabinet noir, elle prévient l'une de ses correspondantes que c'est elle qui a déchiré par mégarde le bas de sa page. Les « buralistes de province », d'ailleurs, se montrent également très sensibles à l'aspect du courrier puisqu'ils « suppriment les lettres qu'ils ne savent pas re-cacheter » !

Les événements ont d'autres répercussions matérielles : ils laissent sans voix, ou presque, les artistes et particulièrement les écrivains. George Sand avait déjà renoncé à écrire dans les journaux ne sachant pas « philosopher à demi » et elle se consacrait « à la littérature pure et simple » (X, 586), affirmation que nuancent cependant des œuvres comme *Claudie*, représentée en 1851.[8] Mais le 2 décembre paralyse les représentations du *Mariage de Victorine* et elle ne sait pas encore ce qu'il va advenir des mises en scène de *Nello*, *Gabriel* et *Marielle*, comme elle l'explique à Charles Gounod (X, 638). Elle préfère aussi remettre la nouvelle publication de certains ouvrages « philosophiques » — *Le Compagnon du Tour de France* ou *Le Péché de M. Antoine* — à des temps meilleurs. Plus grave encore, son éditeur et ami Pierre-Jules Hetzel est exilé en Belgique : « votre absence est ma ruine » (X, 578), reconnaît-elle.

Affligée moralement tant pour ses amis que pour le peuple, inquiétée par un régime de surveillance très actif, gênée dans son activité professionnelle, George Sand ne peut se résoudre à subir passivement un état de fait aussi dramatique. Aussi tente-t-elle, avec toute la puissance de son immense énergie, de changer la situation et d'adoucir ce « temps d'amertume et de mélancolie » (X, 603) en utilisant les mots contre les maux.

C'est donc par la plume que George Sand va mener une véritable croisade pour faire libérer non seulement ses amis et connaissances mais aussi grand nombre d'inconnus qui font appel à son nom et à sa générosité. Usant de ses relations et mobilisant la puissance de son style, l'épistolière adopte une véritable stratégie car, tout comme les correspondances diplomatiques adressées à l'Administration centrale,

> l'écriture est ici doublement un acte (celui de rendre compte, de proposer, de demander) [...] avec les conséquences directes (objectales) et indirectes

[8] Voir l'article de S. Charron, « *Claudie* de George Sand (1851), vision prolétaire et féministe ? », in *Le Siècle de George Sand*, textes réunis par D.A. Powell (Amsterdam-Atlanta : Rodopi, 1998), 63-71.

(personnelles) qui s'ensuivent. La rationalité de l'action se traduit alors en rationalité de l'écriture.[9]

Par les nombreuses lettres qu'elle écrit aux autorités,[10] George Sand se propose donc, avec l'optimisme que donne une situation qui n'est pas encore entérinée, de les empêcher de considérer comme naturelles des mesures répressives prises en temps de crise. Prenant à cœur la situation d'Hetzel, elle rassure Sophie Fischer, la compagne de l'exilé : «... nous ne pouvons pas laisser l'autorité, par oubli et par méfiance, convertir en une mesure sérieuse et durable, une simple mesure de précaution suggérée par l'émotion du moment » (X, 580). Elle met la même ardeur à défendre l'ami, le « pays », la personne recommandée ou simplement désespérée qui s'adresse à elle. Quand elle n'intervient pas, ou plus, directement, elle prodigue des conseils, explique les démarches à suivre, les procédures à respecter, les formules à utiliser, les arguments à avancer, les intermédiaires à solliciter. La précision et le souci du détail pratique, la concision du style tout entier tourné vers l'efficacité, l'emploi quasi exclusif de l'injonction prouvent combien lui tient à cœur la réussite de ces démarches. Les lettres à Gustave Papet en janvier (X, 647) ou à Charles Leroux en avril 1852 (XI, 54) sont, à cet égard, exemplaires :

À Gustave Papet,

Cher Ami, sais-tu qu'on a arrêté Périgois et qu'on cherche Fleury ? Tu sais comme moi s'ils sont coupables et dangereux. [...] Cette situation est grave, et peut se dénouer sans jugement à Cayenne. Cours donc à Châteauroux. Tu dois être écouté, et l'influence d'un cœur honnête comme le tien doit avoir du poids dans la balance. Tu peux répondre de tous nos amis comme de toi-même, quant aux sociétés secrètes, aux excitations, aux complots et menées dont on les accuse. Tu le feras, je n'en doute pas. Tu y mettras de la promptitude et de la fermeté. Tu feras comprendre que ce pays est tranquille et soumis jusqu'à l'aveuglement, mais que ce déploiement de rigueur effraye et désaffectionne même les amis du pouvoir.

[9] J.-F. de Raymond, « Correspondance et correspondances diplomatiques », in *Des Mots et des images pour correspondre. Problématique et économie d'un genre littéraire*, Actes du colloque international 'Les Correspondances', 2, 1984 (Nantes: Univerité de Nantes, 1986), 131.

[10] Voir le « résumé des demandes » au 9 mars 1851, X, 778.

Va vite, agis, parle avec ton cœur, ta conscience et la religion d'amitiés qui datent du berceau. Je compte sur toi.

La liste des personnes pour lesquelles elle a intercédé serait longue et fastidieuse : entre avril 1852 et janvier 1853, on peut encore dénombrer quarante et une interventions en faveur de républicains poursuivis.[11] L'écrivain n'épargne donc pas sa peine, surtout en ce qui concerne l'action qu'elle peut mener directement auprès de Napoléon III.

À l'annonce du coup d'État, la première réaction de George Sand aurait été « d'aller droit à cette adresse » (X, 654). En effet, elle avait engagé une correspondance avec le président lorsqu'il n'était encore que le prisonnier de Ham et qu'il s'intéressait à la misère du peuple. Tous deux avaient été mis en relation par un républicain convaincu, Frédéric Degeorge, qui avait ouvert à Bonaparte et à ses idées sociales avancées les colonnes de son journal.[12] Dans une des rares lettres conservées, l'écrivain remerciait pour l'envoi dédicacé de *L'Extinction du paupérisme* et terminait par des lignes vibrantes adressées au prince ami des prolétaires : « Le Napoléon d'au-jourd'hui est celui qui personnifie les douleurs du peuple comme l'autre personnifiait ses gloires. » (V, 711). Pourtant, elle lui indiquait clairement qu'elle était opposée à ses méthodes, en l'occurrence le complot de Boulogne : « [...] jamais nous [les démocrates] n'eussions reconnu d'autre souverain que le peuple, et [...] la souveraineté de tous nous paraîtra toujours incompatible avec celle d'un homme ».[13] Elle ne se laissera jamais convaincre par les prétentions démocratiques de l'homme qui lui avoue très sincèrement qu'il n'est pas républicain. À telle enseigne qu'en mars 45, Bonaparte reproche à George Sand de ne pas croire en lui et en son amour de l'égalité. Leurs rapports épistolaires, malgré leur divergence politique, restent cependant respectueux. Bonaparte rend hommage à « la femme illustre par son génie et la noblesse de son cœur », s'honorant qu'elle puisse le gratifier du titre d'ami « car il indique une intimité qu'[il] serai[t] fier de voir régner entre [...] eux » (VI,

[11] Voir le relevé de G. Lubin, XI, 797.
[12] George Sand, *Correspondances* (Paris : Classiques Garnier, 1969), éd. G. Lubin, V, 866.
[13] George Sand, *Correspondances* (Paris : Classiques Garnier, 1969), éd. G. Lubin, VI, 710.

780), ou la remerciant du regret qu'elle exprime de ne pouvoir venir le voir.

C'est parce qu'elle se souvient de la cordialité de leurs rapports et que, dès l'origine, sa démarche se fonde sur une relation privilégiée que George Sand s'adresse directement à l'auteur du coup d'État. Elle lui envoie d'abord une demande d'audience qu'elle prie ses aristocrates cousins Vallet de Villeneuve de transmettre, non en raison de leurs opinions politiques — ce sont des ultra-réactionnaires convaincus — mais parce qu'Apolline en tant que dame d'honneur de la Reine Hortense avait porté Louis-Napoléon sur les fonds baptismaux. Parallèlement, l'écrivain envoie au président une supplique qui témoigne, pour toutes les autres demandes (pas moins de neuf pour l'année 1852), de la clarté de ses opinions politiques et de son génie d'écrivain. La lettre du 20 janvier 1852 (X, 659-64) peut se résumer en une formule : « Amnistie, amnistie bientôt mon prince ! ». Mais cinq pages la précèdent pour convaincre et émouvoir le président, que l'auteur continue d'ailleurs à appeler prince. Car sa plaidoirie tout entière fait appel aux sentiments et se réclame du temps de Ham et du « commerce de lettres si affectueux et si intime » (X, 643) de cette époque-là. Le registre employé est celui du pathétique et les hyperboles exprimant la douleur envahissent le texte. Le vocabulaire de l'extrême, d'ailleurs, l'emporte sur tous les autres, qu'il s'agisse des mesures qui frappent les républicains, de l'état de la France, du rappel de relations privilégiées, des qualités personnelles ou politiques de Bonaparte (« je vous ai toujours regardé comme un génie socialiste » n'hésite-t-elle pas à écrire), de la sincérité et de la pureté des intentions de la suppliante. Son désir de convaincre, dans lequel Mireille Bossis voit l'une des caractéristiques de l'écriture épistolaire de l'écrivain,[14] éclate à chaque mot, à chaque phrase. Alors, le scripteur multiplie les apostrophes, les exclamations, les questions rhétoriques, les protestations de sympathie (« Ah ! prince, mon cher prince d'autrefois ! »), les injonctions dignes des plus grands plaideurs latins (« Assez, assez, vainqueur, épargne les forts comme les faibles, épargne les femmes qui pleurent comme les hommes qui ne pleurent pas, sois doux et humain puisque tu en as envie »). Elle anticipe les résultats heureux mais elle argumente aussi d'une manière logique, malgré les prétéritions : « Prince, je ne me permettrai pas de discuter avec vous une question politique, ce serait ridicule de ma part,

[14] « La Convocation de l'image dans la Correspondance », in *Autour de George Sand, Mélanges offerts à Georges Lubin* [1992], 228.

mais du fond de mon ignorance et de mon impuissance... ». Rythmant ces phrases de répétitions lexicales ou syntaxiques pour se faire plus persuasive, elle insiste aussi sur l'intérêt du prince à grâcier les républicains socialistes : les hommes de conviction sont précieux, même s'ils ne croient pas « à la souveraineté du but » ; les exilés appartiennent aux forces vives de la France ; leur exemple risque de provoquer « une fureur contagieuse d'émigration » ; les prisons sont pleines ; les femmes, les ouvriers, les paysans ne comprennent pas ; la clémence est le plus sûr moyen de désarmer les opposants qui ne pourront plus se glorifier du titre de martyr. Son plaidoyer tire aussi sa force de l'humilité avec laquelle elle s'adresse à celui qui peut tout et dont elle ne conteste pas la suprématie. En se posant en femme chétive et souffrante qui ne peut se prévaloir que de ce qu'elle est, elle met en scène la relation personnelle qu'elle entretient avec le prince et qui écarte les règles de convenances sociales : « La lettre fait en sorte que les relations entre les personnes subsument toutes les autres », explique Jean-Michel Raynaud dans *La Lettre et le politique* :

> On comprendra dès lors qu'écrire à un grand, qui de par son état est plus qu'une personne, c'est fausser l'ordre du social, c'est en quelque sorte le transgresser. Ce que demande la lettre, c'est une suspension provisoire de la Loi. De là toutes les précautions rhétoriques qui en demandent en quelque sorte l'autorisation.[15]

Grâce à celles dont use l'épistolière avec tout le talent qui est le sien, elle peut même se permettre de redire à Bonaparte qu'elle ne partage pas ses opinions et qu'il n'est pas le sauveur que les républicains attendaient. Mieux, elle fait même, au détour de ses phrases, l'apologie des opposants, hostiles non au but mais aux moyens employés pour l'atteindre :

> Et croyez, prince, que ceux qui sont assez honnêtes, assez purs pour dire : Qu'importe que le bien arrive par *celui* dont nous ne voulions pas, pourvu qu'il arrive, béni soit-il – c'est la portion la plus saine et la plus morale des partis vaincus, c'est peut-être l'appui le plus ferme que vous puissiez vouloir pour votre œuvre future.

[15] J.-M. Raynaud, « Ce que demande la lettre, le cas Voltaire », in *La Lettre et le politique, Actes du colloque de Calais, 17-19 sept 1993* (Paris : Champion, 1996), 194. Propos d'autant plus justes quand il s'agit de lettres de grâce.

Toutes les lettres adressées à Louis-Napoléon Bonaparte relèvent de la même volonté d'émouvoir l'homme et de le toucher par la justesse de l'argumentation ou la force des mots. Que ce soient les siens ou ceux des autres, car, habilement, elle laisse parler ce peuple qu'il prétend aimer et soulager : « Prince, Permettez-moi de mettre sous vos yeux une douloureuse supplique ». Cette lettre du 12 février 1852 souligne bien le désarroi de l'époque puisque c'est la femme d'un proscrit qui demande grâce pour les soldats qui ont envoyé son mari en prison, en se recommandant d'une personne hostile au régime, George Sand, qui elle-même se précautionne du nom du Prince Jérôme, guère apprécié par son cousin ! Celui-là, d'ailleurs, avouera lui-même un peu plus tard qu'il ne peut rien auprès du futur empereur et que seul le nom de George Sand lui donne encore quelque crédit (XI, 272, note 1).

« Je ne suis pas Mme de Staël », prévenait-elle dans la première de ses lettres au président. Pourtant l'épistolière en a le talent et sa logique du cœur et de la raison portera des fruits dont certains se révèlent bien amers.

L'écrivain écrit. Beaucoup, sans relâche, relançant les intermédiaires, les fonctionnaires, les ministres et même Louis-Napoléon Bonaparte. Mais le plus curieux est que cette rhétorique qu'elle a déployée pour émouvoir le prince ne suffit pas et qu'il lui faut continuer à plaider auprès de ses amis, cette fois-ci pour eux-mêmes, pour le prince, pour le peuple et pour elle-même.

La correspondance avec les exilés et les proscrits montre bien que les premiers à convaincre sont ceux qui sont concernés. Hetzel, son éditeur, refuse absolument de demander quoi que ce soit au pouvoir, quitte à laisser femme et enfants dans le dénuement, les écrivains qu'il édite dans la gêne. George Sand lui démontre patiemment que demander une mesure de clémence ne relève pas de l'apostasie mais de la justice. On ne peut condamner les gens pour leurs convictions et ceux qui n'ont rien fait ont droit à la liberté. Avec beaucoup de délicatesse, et chacune de ses lettres à Bonaparte et aux autorités le souligne, elle prend toujours les demandes à sa charge, les formule, les accepte, remercie en son nom propre. Il ne restera à l'obligé qu'une dette envers elle. Pour autant, beaucoup ne se laissent pas convaincre et refusent même qu'elle intercède en leur faveur. Pour un Émile Aucante qui accepte finalement qu'elle l'engage comme secrétaire particulier afin que sa peine soit transmuée en assignation à résidence, à Nohant, combien de Hetzel refusant farouchement tout ce qui

leur semble de l'ordre du compromis. À Alphonse Fleury, par exemple, elle explique qu'elle a seulement fait appel à un obscur fonctionnaire de province pour faire signer, par complaisance pour elle, le passeport qui lui permettrait de revenir en France si la nécessité absolue s'en faisait sentir. Elle lui montre l'inopportunité de se draper dans sa dignité républicaine pour une mesure qui relève de l'arbitraire — l'exil signé par la main d'un « préfet inepte » (X, 832) —, quand l'occasion de retrouver les siens se présente et n'enlève rien à personne et surtout pas aux autres exilés, pour qui elle continue de se battre et espère l'amnistie générale. Mais celui-ci attend candidement que ce soit ses adversaires qui prennent l'initiative ! Après les élections de 1852, elle insiste encore, auprès du journaliste Victor Borie, cette fois-ci (XI, 425) : il s'agit d'un nouveau régime, on peut formuler la demande de rentrer chez soi sans être accusé de palinodie. Borie s'entête. En janvier 1853, avouant elle-même que les choses avaient changé depuis six mois et que les promesses du président tardaient à être tenues, elle considère qu'il s'agit d'une affaire de conscience individuelle et que chaque décision personnelle est respectable. Là encore, elle défend les uns et les autres : ceux qui restent en exil, parce qu'ils ont le droit de considérer leur demande comme une lâcheté ; ceux qui retrouvent la France parce qu'ils « peuvent avoir beaucoup de mérite à avaler cette couleuvre pour l'amour de leur famille et de leur devoir particulier » (XI, 549). Mais, infatigable et manifestant une indéfectible amitié, elle propose encore de servir d'intermédiaire auprès de Napoléon Bonaparte en attendant que le pouvoir rappelle les socialistes « comme un épouvantail ; ou comme une niche à faire à la bourgeoisie » (XI, 597).

Le plus étonnant est que, dans sa volonté de médiateur, George Sand se voit également contrainte de défendre le prince-président auprès des républicains exilés. En effet, lorsqu'elle a rencontré le chef de l'État, l'accueil chaleureux qu'il lui a réservé — « j'ai vu une larme, une vraie larme dans cet œil froid » (X, 672) — et les promesses d'élargissement qu'elle a obtenues lui laissent bien augurer l'avenir. De fait, certaines ont été tenues et l'écrivain peut donc s'écrier que Louis-Napoléon « a été à cet égard d'un *chevaleresque* accompli » (X, 707). Dès lors, George Sand se sent redevable d'une dette personnelle et s'engage, quand il commute la peine d'un ami en exil, à ne pas « laisser calomnier complaisamment devant [elle], *le côté du caractère* de l'homme qui a dicté cette action » (X, 736). Car, avec son honnêteté foncière, elle n'attente pas de procès d'intention et sait faire le départ entre ce qu'on dit de l'homme et ce qu'il

est, entre ce qu'il croit et ce qu'il sait, entre ce qu'il veut et ce qu'il peut. Sur le plan matériel, George Sand constate l'état lamentable de la France où le désordre s'est installé : les passions politiques exacerbées, la police pleine de haine, les citoyens désemparés devant les rumeurs puisque la presse doit se taire. La machinerie administrative se grippe souvent (X, 749). Bref, « Paris est un chaos, et la province une tombe » (X, 735). Sur le plan politique, l'écrivain est pareillement nuancée : elle reconnaît à Napoléon « certains bons instincts et des tendances vers un but qui serait » celui des socialistes. Mais, comme d'autres, il est victime de l'erreur de « la souveraineté du but » (X, 736), c'est-à-dire, pour emprunter encore une fois les mots de l'auteur, croire possible de « faire sortir le bon (dans le but) du mal (dans les moyens) » (X, 748). Au fil des mois qui passent, elle considère qu'il n'est plus le maître, si tant est qu'il l'ait jamais été, et impute l'état désastreux de la France, non à celui qui a cru à la justesse de ses idées mais à l'ensemble des citoyens. À l'encontre de Victor Hugo fustigeant Napoléon le Petit dans ce qu'elle qualifie de « belle fiction », elle estime plutôt que le grand responsable « c'est tout le monde » et s'écrie tristement : « Nous n'étions pas dignes de la liberté puisque nous ne l'avons pas ! » (XI, 383).

C'est le peuple maintenant qu'elle défend : non les individus mais l'ensemble des paysans et des ouvriers qui a voté, comme elle l'avait prédit, pour le « fétiche impérial » (VIII, 633) et qui ne se soulève pas pour protester contre la violation de la constitution, puisque cela ne semble pas dans son intérêt immédiat (X, 600). Elle souhaite le peuple grand et fort mais comprend qu'il lui faut du temps, à lui qui ne sait pas encore se servir du suffrage universel. Parmi tant d'autres, sa lettre de mai 1852 au grand révolutionnaire Giuseppe Mazzini analyse magistralement la situation politique et le choix apparemment navrant des dernières élections : l'heure n'a pas sonné et « le peuple qui apprend aujourd'hui à faire les empereurs, apprendra fatalement par la même loi à les défaire » (XI, 179). On mesure *a posteriori* toute la finesse de ses propos et, comme le souligne à juste titre Ève Sourian, son sens de la politique.[16]

Si George Sand n'a en rien renié ses idées, il est évident qu'une telle attitude lui attire des désagréments. Sa demi-sœur, Caroline Cazamajou, se plaint de sa générosité envers les autres. La fille de sa cousine,

[16] Voir son article qui traite également de « George Sand et [du] coup d'État de Louis-Napoléon Bonaparte », dans une perspective plus large, in *Le Siècle de George Sand*, 111-119.

Augustine de Bertholdi, ne cesse de la harceler afin qu'elle use de ses relations pour l'avancement de son mari, obscur percepteur de province. Mais l'écrivain est surtout affectée par les accusations d'intérêt ou d'opportunisme. Certains républicains lui reprochent d'« essayer de rendre les vainqueurs moins coupables » (X, 680). Louis Blanc voit là une erreur politique qui permettra de dire que Napoléon est clément (X, 795, note 3). Naïveté au mieux, compromission avec le pouvoir au pire.[17] Pour elle, il s'agit surtout de sincérité : « Le jour où je retirerais ma foi de ma parole [...] je ferais un vilain métier » (X, 726). Il est vrai que la presse s'en mêle : *La France napoléonienne* n'a pas manqué de souligner l'heureuse issue des démarches de George Sand (X, 695, note 1) et *Le Moniteur* laisse entendre qu'elle est bonapartiste (X, 733). *L'Indépendance belge* et *Le Journal de la cour* écrivent perfidement que « les relations du célèbre écrivain avec l'Élysée remontent un peu plus haut » (XI, 214, note 1) que le 15 janvier 1852, époque de sa première supplique. George Sand est donc obligée de demander à Émile de Girardin de lui ouvrir les colonnes de *La Presse* pour démentir. Précaution utile puisqu'un exilé comme Edgar Quinet semble persuadé que « chapeau bas, [elle] faisait antichambre à l'Élysée » (XI, 214, note 3). Pareillement, elle réfute, avec la finesse et la clarté que l'on relève dans toutes ses lettres, le fait de recevoir quelque subvention que ce soit du gouvernement français (XI, 257).

Plus douloureuses encore, les attaques qui viennent des amis : « L'amitié même devient lâche, soupçonneuse et ingrate au passé » (X, 751), se plaint-elle à Hetzel. Et elle le charge de la défendre des calomnies, sans attaquer le président, car elle continue à penser aux intérêts de ceux pour lesquels elle supplie. Elle avait prévu, dès sa première lettre au prince, qu'elle serait l'objet de dénigrement, mais la réalité n'en reste pas moins amère. Aussi préfère-t-elle ne rien savoir de toute cette « boue » (X, 738), retirant le titre d'ami à ceux qui sont incapables de croire à sa bonne foi, et de la défendre. Même si tous ne sont pas si oublieux — les démocrates détenus à Châteauroux, par exemple, lui adressent un hommage collectif (X, 745) — , George Sand connaît cependant des moments de découragement qui lui font dire à Hetzel :

[17] Voir, par exemple, l'attitude de Dufraisse qui a pourtant échappé à la transportation à Cayenne, grâce à elle ! (X, 696).

> Je donne de bien grand cœur, non pas au président (qui ne me l'a pas demandée) mais à Dieu que je connais mieux que bien d'autres ma *démission politique* [...] et j'ai le droit de la donner puisque ce n'est pas pour moi une condition d'existence (X, 737).

Illustration parfaite de la valeur performative que revêt toute lettre et de ses résonances sur le plan pragmatique, celles qu'adresse George Sand au pouvoir l'engagent tout entière. Plaidant pour les uns, pour les autres, pour elle-même, elle obtient des résultats qui, dans la mesure où ils ne sont pas tous bénéfiques, prouvent la valeur de son engagement, même s'il n'est pas aussi retentissant que celui des exilés de l'extérieur, comme Quinet ou Hugo, ou des exilés de l'intérieur, comme Michelet.[18] Celui-ci, d'ailleurs, exprime certainement l'opinion de plus d'un contemporain quand, à la suite d'une visite de « Madame Sand », il écrit dans son *Journal* : « on ne lui sait pas gré de cette bonté. Pourquoi ? parce qu'elle tient en partie à une sorte de qualité sceptique d'accepter tout, d'aimer tout » (X, 757, note 1). Attitude dérangeante en cette époque troublée où, pour chaque parti, la fin justifie les moyens.

N'en déplaise au fielleux Barbey d'Aurevilly — « cette femme [...] n'a pas même le don accordé aux moindres femmes, qui n'écrivent pas, de dire de toutes petites choses avec l'élégante légèreté qui enlève les riens et leur donne des ailes »[19] — cette femme, par sa plume, a sauvé des vies et adoucit des souffrances.[20] Telle Voltaire mobilisant par lettres tout son réseau d'amis pour réhabiliter Calas, George Sand écrit pour agir. Mais pourquoi, finalement, tant payer de sa personne ? Pour préserver une image de soi jusqu'alors positive ? Écrivain connu et reconnu, George

[18] Voir l'article de S. Bernard-Griffiths, « Pavane pour deux exils : Michelet et Quinet, du coup d'État à l'avènement du second Empire (2 décembre 1851–2 décembre 1852), dialogues entre écritures autobiographique (correspondances, journal, mémoires) et historique », in *Variétés sur Michelet*, textes réunis et publiés par S. Bernard-Griffiths, Cahier romantique n°3 (Clermont-Ferrand : Publaise Pascal, 1998), 37–78.

[19] « La *Correspondance* de Madame Sand », *Le Constitutionnel* (8 mai 1882), cité par J.-L. Diaz, « Le XIXe siècle devant les correspondances », in *Romantisme* 90 (1995), 19.

[20] Une remise générale de grâces aura lieu à l'occasion du mariage de Napoléon III avec Eugénie de Montijo le 20 janvier 1853. L'amnistie des derniers condamnés de 1852 ne sera prononcée que le 15 août 1859.

Sand vit retirée à Nohant, dans le calme Berry. Par conviction politique ? Elle n'appelle pas aux barricades et passe pour bonapartiste aux yeux de certains républicains. Par commisération ? Elle a plaidé pour des inconnus et ne prétend pas sauver le monde. Pour se donner bonne conscience ? Il n'est pas dans ses habitudes de faire les choses à moitié. En déployant cette rhétorique de la grâce pour supplier Napoléon III et son pouvoir, mais aussi pour convaincre certains de ses amis, George Sand choisit, comme elle le revendique elle-même, « le parti de l'humanité » (X, 680). Elle reste persuadée qu'il n'y a qu'une seule langue, qu'un seul pouvoir, ceux qui viennent du cœur. Aussi sont-ils convoqués dans toutes ses lettres et dirigent-ils son action : « Je suis désespérée dans la partie de mon moi qui n'est pas mon *moi* seul » (XI, 598), écrivait-elle à Hetzel. Il n'est pas question de faire une lecture hagiographique de cette correspondance : l'épistolière ne livre d'elle-même qu'une image construite, consciemment et inconsciemment, pour tel destinataire, dans telle circonstance et avec telle espérance. Les démarches entreprises au lendemain du coup d'État montrent simplement combien, pour reprendre l'épithète que Françoise Giroud attribue à Marie Curie, elle était, elle aussi, une femme honorable.[21]

Université Blaise Pascal, Clermont-Ferrand II, CRRR

[21] F. Giroud, *Une Femme honorable* (Paris: Fayard, 1981).

Figure 16. 'Portrait authentique de Rocambole', *La Lune*

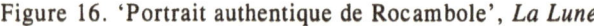

7

Rocambole, le Second Empire et le Paris d'Haussmann

Catherine Dousteyssier-Khoze

« Quels ont été les deux écrivains les plus populaires du Second Empire ? » se demandait Victor Fournel en 1883 dans ses *Figures d'hier et d'aujourd'hui*, « Ni Alexandre Dumas, ni Prévost-Paradol, ni Victor Hugo, ni Rochefort » : le chroniqueur Timothée Trimm (de son vrai nom Léo Lespès) et Ponson du Terrail.[1] Le vicomte Ponson du Terrail est en effet l'écrivain incontournable quand on se penche sur la littérature du Second Empire, ne serait-ce que, comme le note son récent biographe Élie-Marcel Gaillard, « par une curieuse coïncidence, la carrière littéraire de Ponson du Terrail correspond exactement au Second Empire. Lorsque Napoléon III, en 1852, entre triomphant dans Paris en fête, le premier roman-feuilleton de cet écrivain vient tout juste de le rendre célèbre [*Les Coulisses du monde*]. Et, tandis qu'après le désastre de Sedan l'Empire s'effondre, le romancier meurt brusquement, en pleine gloire, à quarante-deux ans ».[2]

Romancier le plus lu du Second Empire, Ponson du Terrail atteint l'apogée de son succès avec la série des *Rocambole*, pour laquelle on se souvient encore de lui aujourd'hui et qui a légué l'adjectif « rocambolesque » à nos dictionnaires. Ce cycle, publié en onze unités entre

[1] Cité par Laurent Bazin dans son introduction, *Les Exploits de Rocambole* (Paris : Laffont, « Bouquins », 1992), III.
[2] Élie-Marcel Gaillard, *Ponson du Terrail : le romancier à la plume infatigable* (Avignon : Éditions A. Barthélemy, 2001), 7.

1857 et 1870,[3] fut l'objet de nombreuses parodies et caricatures. Parmi les plus célèbres on peut citer la parodie-feuilleton d'André Gill, « La dernière mort de Rocambole », dont la parution dans *La Lune* s'étala du 26 août 1866 au 3 février 1867, et qui se joue des multiples résurrections de Rocambole. A noter encore la caricature bien connue de Rocambole-Napoléon III par le même Gill, qui valut à *La Lune* d'être saisie, et la parodie satirique d'Henri Rochefort « *Rocambole homme politique* » (*La Lanterne* du 13 juin 1868) où Rocambole se substitue à un ministre véreux sans que personne ne s'aperçoive de la différence.[4] Comme le fait remarquer Laurent Bazin, même la lettre de l'Empereur sur les réformes de 1867 devient « le dernier mot de Rocambole ».[5] Un peu plus tard, en 1883 (du 26 mai au 15 septembre), la fameuse revue *Le Chat Noir* lance un feuilleton parodique intitulé « La Revanche du guillotiné. Grand Roman d'Aventures par Ponchon du Terrail » qui a pour anti-héros un intrépide et impitoyable Émile Zola-Rocambole. Bref, le personnage de Rocambole, mi-gredin de haute volée, mi-justicier redresseur de torts repenti, est profondément ancré dans la conscience collective de l'époque. Quant à Ponson du Terrail, encore surnommé « Bouton du Portail », « Tronçon du Poitrail » ou « Bonbon du Sérail », son immense succès lui a valu d'être régulièrement la cible de violentes critiques et autres articles satiriques. Plus ludique, sinon dénuée d'une pointe satirique, une nouvelle de Zola, intitulée « Les disparitions mystérieuses », met en scène un Ponson du Terrail kidnappeur de Parisiens qui s'efforce de donner un peu de crédibilité à ses œuvres et de se faire un brin de publicité.[6]

[3] [*Les Drames de Paris* :] *L'Héritage mystérieux, Le Club des valets de cœur, Les Exploits de Rocambole, La Revanche de Baccarat, Les Chevaliers du clair-de-lune, Le Testament de Grain-de-Sel,* parus dans *La Patrie* entre 1857 et 1862; *La Résurrection de Rocambole,* paru dans *Le Petit Journal* (1865–1866); *Le Dernier Mot de Rocambole, Les Misères de Londres, Les Démolitions de Paris, Rocambole, nouvel épisode,* parus dans *La Petite Presse* entre 1866 et 1870. Cité par Klaus-Peter Walter, « Crime et châtiment dans les romans de Ponson du Terrail », in *Crime et Châtiment dans le roman populaire* (Limoges : Presses Universitaires de Limoges, 1994).
[4] Voir Élie-Marcel Gaillard, *Ponson du Terrail : le romancier à la plume infatigable,* 120 et 132.
[5] Introduction, *Les Exploits de Rocambole,* XLII.
[6] [Jacques, « un écrivain sceptique », réussit à démasquer le principal instigateur des enlèvements :] « Et il arracha le masque de Rocambole. Tous les complices, tous les hommes sombres poussèrent un grognement de désespoir et ôtèrent les

Une question divise aujourd'hui encore certains commentateurs : Ponson du Terrail fut-il récupéré par le Second Empire ? Il n'est certes jamais ennuyé par la censure et publie dans la plupart des organes officiels ou dévoués au régime : du *Moniteur Universel* à *La Patrie* en passant par *Le Constitutionnel* et *Le Pays*. Mais comme il l'a lui-même fait remarquer non sans une dose d'humour, « j'ai publié des romans à peu près dans tous les journaux, depuis *La Gazette des demoiselles* jusqu'au *Constitutionnel* ».[7] Et l'auteur de Rocambole eut bien des difficultés à obtenir la Légion d'honneur en 1866 (après trois échecs consécutifs), preuve qu'il n'était pas, loin s'en faut, le favori du régime. Pour Élie-Marcel Gaillard, l'Empereur reproche sans doute à Ponson du Terrail son attitude bien trop tiède envers le régime, lui qui avec son immense succès populaire aurait pu être un formidable instrument de propagande.[8]

Ce qui va ici retenir notre attention, c'est la représentation du Second Empire, et surtout du Paris haussmannien, dans la série des *Rocambole*. Pour des raisons de dates et dans le cadre limité de cet article, je vais essentiellement m'appuyer sur les volumes réunis sous les titres *Les Exploits de Rocambole* (publiés dans *La Patrie* en 1858 et 1859) et *La Résurrection de Rocambole* (publiés dans *Le Petit Journal* en 1865 et 1866). Ces volumes ont été réédités dans la collection « Bouquins », accompagnés du très utile appareil critique de Laurent Bazin. *Les Exploits de Rocambole* se déroule approximativement entre 1851 et 1854-1855 (nous justifierons ces dates) alors que *La Résurrection de Rocambole* couvre la période 1865-1866 (qui coïncide exactement avec le temps de son écriture par Ponson). Le blanc narratif de dix ans entre les deux

masques sous lesquels ils étouffaient. Alors Jacques reconnut autour de la table les romanciers en vogue, ceux qui ont fait de Paris une boîte à double fond, pleine de tiroirs secrets. « Monsieur, dit enfin M. Ponson du Terrail d'un ton embarrassé, je croyais que vous ne me connaissiez pas... Comme les lecteurs commencent à s'apercevoir que nous mentons et qu'ils se fatiguent de nos œuvres, nous avons jugé utile de nous faire une petite réclame en enlevant de temps à autre un paisible bourgeois. Cela donne un excellent air de vérité à nos récits... Oh ! soyez sans crainte, nous rendons le bourgeois à sa famille, au bout de huit à dix jours, après l'avoir menacé de le reprendre, s'il s'avisait de parler...[...] » (315). In *Contes et nouvelles* (Paris : Bibliothèque de la Pléiade, Gallimard, 1976), 313-18.

[7] Cité par Élie-Marcel Gaillard, *Ponson du Terrail : le romancier à la plume infatigable*, 144.
[8] *Ibid.*, 150.

renvoie à la période que Rocambole passe au bagne de Toulon. Lorsqu'il revient en 1864-1865 à Paris, il s'est reconverti en justicier défenseur de la veuve et de l'orphelin ou, en l'occurrence, de deux orphelines. Et à un Rocambole transformé va correspondre un Paris transformé et en cours de transformation. Nous allons identifier différents marqueurs spatio-temporels et essayer de comprendre leur fonction et leur signification dans l'économie narrative des romans.

Une rapide remarque préliminaire : en bon précurseur des romanciers naturalistes, Ponson du Terrail a effectué certaines recherches documentaires précises. Comme le souligne Élie-Marcel Gaillard, « il visitait attentivement les quartiers et même les prisons où il pensait situer l'action de ses drames, et n'hésitait pas à aller consulter dans les bibliothèques, y compris de province, les ouvrages qui lui fournissaient une documentation précise sur les pays étrangers, les mœurs exotiques, les métiers, la justice, ou le bagne de Toulon ».[9] Malgré cela, on peut difficilement qualifier le projet d'ensemble de la série des *Rocambole* comme un projet historique ou réaliste ; on reste bien sûr essentiellement dans le domaine de l'imagination débridée et de la fantaisie qui caractérisent le roman populaire. L'œuvre n'est animée par aucun souci de repérage historique précis même si la toile de fond est bien en partie le Paris du Second Empire.

Les marqueurs temporels

Les marqueurs purement temporels sont très rares ; on ne trouve pas de datation explicite dans les romans qui nous intéressent, à une exception près : dans *Les Exploits de Rocambole*, l'un des personnages, préoccupé par l'âge d'une demoiselle de Chamery en vient, assez peu galamment, à la mise au point suivante : « Comment voulez-vous que Mademoiselle de Chamery n'ait que vingt-cinq ans ? *Nous sommes en 1851* ; elle en a trente-six au moins ».[10] Et un peu plus tard, nous apprenons que le bateau sur lequel s'étaient embarqués Rocambole et le vrai marquis de Chamery (dont il va usurper l'identité) au tout début du récit, a fait naufrage trois mois plus tôt : « nous sommes en février [...] *La Mouette* s'est perdue

[9] *Ibid.*, 86.
[10] *Les Exploits de Rocambole*, 41.

corps et bien, il y a trois mois, en allant de Liverpool au Havre ».[11] À partir de cette date-butoir de février 1851 et de quelques marqueurs temporels beaucoup plus flous, on peut établir la grille suivante :

Naufrage du bateau qui devait mener Rocambole et le vrai marquis de Chamery en France [= début des *Exploits de Rocambole*].	**novembre 1850**
Arrivée de Rocambole à Paris / Mort de la marquise de Chamery, sa « mère ».	**février 1851**
« Trois mois après, il rencontrait sir Williams dans la baraque des saltimbanques [...] » (90).	**mai 1851?**
« Le mariage [de Blanche de Chamery, la 'sœur' de Rocambole] a été célébré sans pompe, trois mois après la mort de la marquise, c'est-à-dire il y a six semaines » (98). [une légère inconsistance de la part de Ponson : au cours de la même conversation, Rocambole dit « depuis un mois que ma sœur est mariée » (99)]	Mariage = mai 1851 ; + 6 semaines = approx. **juin-juillet 1851**
« Comme il faisait froid, John s'entortilla le visage avec un gros cache-nez [...] » (178).	**hiver 1851?**
« la coiffure fourrée » (187).	**hiver 1851?**
« Comme on touchait alors aux premiers jours du printemps [...] » (232).	**mars 1852?**

Cette brève reconstitution chronologique, aussi floue et incertaine soit-elle, permet cependant de faire une remarque : aucune mention, même indirecte, n'est faite du coup d'État de décembre 1851 ou des événements sanglants dont Paris fut le théâtre. Le blanc textuel est complet,

[11] *Ibid.*, 83.

l'Empereur ne sera d'ailleurs jamais évoqué. Comme le souligne David Baguley, « it was not a time for the representation of anything less than flattering portraits of the emperor. As was the case with historical works or light opera, literary texts had to maintain a respectful distance of exotic indirection to gain acceptance ».[12] C'est ce que fait Ponson du Terrail ; ses personnages sont occupés par d'autres types d'intrigues. Le texte est apolitique, parfaitement lisse, presque trop. Pendant que le prince-président se prépare tout au long de l'année 1851 à s'emparer du pouvoir par la force, Rocambole usurpe l'identité du marquis de Chamery, en assassinant ce dernier (du moins le croit-il), et se prépare lui aussi à se lancer à la conquête de Paris et d'un certain pouvoir. Donc deux actes parfaitement illégitimes commis en même temps. Le parallèle est certes très risqué (il l'aurait été d'autant plus pour Ponson du Terrail), et je ne vais pas le poursuivre plus longtemps. À titre de clin d'œil, je me contente de rappeler que la comparaison Napoléon III-Rocambole fut reprise plus d'une fois par les satiristes vers la fin de l'Empire ; peut-être était-elle déjà présente de façon latente dans *Les Exploits de Rocambole*.

L'ancrage temporel est tout aussi flou dans la suite des *Exploits* : Rocambole passe quelques années à Paris[13] à essayer d'obtenir la main de la fille d'un grand d'Espagne, empoisonnant et assassinant à tour de bras rivaux, complices du moment et jusqu'à sa « tendre » mère adoptive, la chiffonnière Maman Fipart. Il est démasqué par Baccarat, et envoyé au bagne. Lorsqu'on le retrouve dans *La Résurrection de Rocambole*, il est au bagne de Toulon depuis dix ans : « — Depuis quand est-il ici ? demanda un nouveau venu ? — Depuis dix ans ».[14] Il ne va pas tarder à s'en évader et à revenir à Paris, mais cette fois au service de la bonne cause.

Ce sont deux pièces de théâtre qui nous aident cette fois à ancrer l'action du récit dans la chronologie du Second Empire : la première, sorte de mise en abyme-clin d'œil de Ponson, est la pièce intitulée *Rocambole*. Il s'agit d'un vrai drame en cinq actes, sept tableaux et un prologue, créé

[12] David Baguley, *Napoleon III and His Regime : An Extravaganza* (Baton Rouge : Louisiana State University Press, 2000), 330.

[13] Dans *La Résurrection de Rocambole*, ce dernier dira « pendant trois années, sous ce nom volé, j'ai ébloui Paris de mon luxe, de mon esprit et de ma bravoure » (70).

[14] Ponson du Terrail, *La Résurrection de Rocambole* (Paris : Laffont, « Bouquins », 1992), édition de Laurent Bazin, 5.

par Ponson du Terrail et Anicet Bourgeois et représenté au théâtre de l'Ambigu en août 1864, qui est « raconté » par l'un des bagnards, le Cocodès.[15] Rocambole est toujours au bagne de Toulon à ce moment-là. L'autre pièce mentionnée dans *La Résurrection de Rocambole*, intitulée *Le Supplice d'une femme*, est, comme le note Laurent Bazin, un drame de Dumas fils et Girardin dont la première a eu lieu le 20 avril 1865 à la Comédie-Française et à laquelle le major Avatar alias Rocambole assiste.[16] L'évasion et le retour de Rocambole à Paris se sont donc produits entre ces deux dates et les événements de *La Résurrection de Rocambole* vont tous se dérouler de fin 1864 ou début 1865 à 1866 (rappelons d'ailleurs que le temps du récit coïncide avec le temps de son écriture par Ponson du Terrail). Or entre 1854-1855, date de l'arrestation de Rocambole, et 1864-1865, celle de son retour, les transformations majeures de Paris ont déjà été effectuées par Haussmann. Et c'est bien sans doute aucun un Paris haussmannien qui va être le théâtre des nouvelles aventures d'un Rocambole repenti.

**Transformations des rues et quartiers parisiens :
une haussmannisation narrativisée**

Lorsque Rocambole et son fidèle colosse Milon se lancent à la recherche d'une cassette contenant toute la fortune des deux orphelines spoliées de leur héritage par leurs oncles, il leur faut désormais tenir compte d'un facteur topographique clé : l'haussmannisation de la ville. En bon héros plein de ressources, Rocambole est bien sûr parfaitement au courant des divers travaux effectués, comme le prouve le dialogue suivant :

[dialogue entre Rocambole et Milon]

— Je suis au bout, mais je sais où est la cassette.

[15] Un cocodès, dans le contexte de l'époque, renvoie à l'un de ces jeunes hommes très riches, menant un grand train de vie ou à un officier de la Garde impériale. Voir par exemple David Baguley, *Napoléon III and His Régime*, 303. Le Cocodès de l'histoire, désinvolte et joyeux, n'est pas sans rappeler Rocambole (*La Résurrection de Rocambole*, 7).

[16] *La Résurrection de Rocambole*, 90.

— Tu le savais, du moins ?
Milon tressaillit.
— Que dites-vous, maître ? fit-il. L'auriez-vous déjà trouvée?
— Non, mais je crains que nous ne la trouvions pas aussi facilement.
— Oh ! je sais où elle est...
— Sais-tu que pendant que nous étions là-bas [au bagne de Toulon] on a bouleversé Paris ?
— Eh bien?
— On a reconstruit et démoli des maisons par milliers. De nouvelles rues se sont ouvertes, d'autres ont disparu complètement.
— [...]
— Bah ! on a pu démolir la maison, mais les caves...
— Les caves aussi. Maintenant, dis-moi dans quel quartier tu as opéré ce singulier dépôt.
— Dans le quartier des Invalides.
— Ah !
— Tout auprès de l'École militaire, en entrant dans la rue de Grenelle, au Gros-Caillou.
Le major respira.
— C'est bien ! dit-il, on a peu démoli et peu reconstruit par là. Nous verrons demain. À présent causons.

(*La Résurrection de Rocambole*, 96-97)

Avec beaucoup de considération pour les intérêts de Rocambole et Cie, et ceux du récit, le préfet Haussmann a donc épargné le quartier en question. On peut apprécier le prudent usage du pronom « on » (« on a bouleversé Paris » ; « on a reconstruit et démoli des maisons par milliers ») de même que la tournure impersonnelle « de nouvelles rues se sont ouvertes », qui prêterait presque à sourire. Ponson du Terrail évite en effet avec grand soin de mentionner des noms. Dans un effort de distanciation qui frise l'ironie, il parlera un peu plus loin de « l'édilité parisienne », qui n'a pas encore transformé un quartier désert.[17] Néanmoins, les renseignements topographiques sont précis. Si la plaine du Gros-Caillou, près des Invalides, attire la spéculation financière et subit d'importantes percées pendant l'été 1858 (avenues Latour-Maubourg, Bosquet et Rapp), en

[17] *Ibid.*, 173.

revanche, comme le souligne Jeanne Gaillard, « le quartier École militaire offre en vain ses perspectives classiques et ses places en demi-lune tracées de la fin du XVIIIe siècle à la restauration, il demeure quasiment vide ».[18]

Et les précisions topographiques de ce type abondent dans le récit. Ponson se fait le témoin d'un Paris métamorphosé et en cours de métamorphose. Voici quelques autres exemples particulièrement significatifs :

- Le lendemain soir, vers minuit, deux hommes traversaient le pont de l'Alma et arrivèrent au bas de l'esplanade des Invalides. Blouse blanche, casquette de drap noir couverte de plâtre, le pas lourd et de travers, ils ressemblaient à s'y méprendre à deux honnêtes enfants de la Creuse ou du Limousin qui viennent à Paris se livrer à ce grand œuvre de remaniement et de reconstruction sous lequel disparaît petit à petit la vieille Lutèce de nos pères. [...]
 Comme on a changé par ici ! dit-il.
- Tu trouves ?
- Qu'est-ce que c'est que cette grande rue qui s'ouvre devant nous ?
- C'est l'avenue de Latour-Maubourg prolongée.
- Mais où est le Champ-de-Mars ?
- À droite.
- Il faut le traverser, en ce cas ; je vous ai dit que c'était à l'entrée de la rue de Grenelle. [...]

(*La Résurrection de Rocambole*, 97)

L'avenue de Latour-Maubourg a en effet été prolongée par Haussmann en 1858. La formule « se livrer à ce grand œuvre de remaniement et de reconstruction sous lequel disparaît petit à petit la vieille Lutèce de nos pères » mérite qu'on s'y arrête un instant. Si « ce grand œuvre de remaniement et de reconstruction » peut être interprété comme un certain hommage aux grands travaux d'Haussmann, le second segment « sous lequel disparaît petit à petit la vieille Lutèce de nos pères » laisse lui transparaître une rare note de nostalgie. Bref, la formule est à elle seule un chef d'œuvre d'ambivalence, et le narrateur est comme toujours extrêmement prudent, nous aurons l'occasion de revenir sur ce point.

[18] Jeanne Gaillard, *Paris, la ville (1852-1870)* (Lille : Atelier de reproduction des thèses ; Paris: Champion, 1976), 93-94.

Ponson du Terrail parle également à plusieurs reprises de la nouvelle rue La Fayette et se lance dans la description d'une ville en pleine métamorphose, d'une ville-chantier :

> On venait de percer la rue La Fayette et de démolir le commencement de la rue Montholon. La butte, presque alors couverte de vieilles maisons, avait disparu, et la rue de Bellefond semblait être exhaussée dans les airs. (*La Résurrection de Rocambole*, 547)

> Vanda alla se promener dans la rue La Fayette, marchant sur la pointe du pied pour ne pas se crotter dans le gâchis des démolitions.
> (*La Résurrection de Rocambole*, 556)

> Dans les moments pressés, on travaille, la nuit, dans le bâtiment. Les architectes trouvent que le temps a une valeur trop grande pour qu'il soit permis de sacrifier douze heures sur vingt-quatre. La rue La Fayette, où toutes les maisons étaient en construction, était donc, à onze heures du soir, animée comme en plein jour. Seulement toute la lumière était projetée sur le côté droit. Le côté gauche, où devait être plus tard le square Montholon, était dans l'obscurité la plus profonde. Seul le côté droit flamboyait comme un incendie en quatre ou cinq endroits. Le foyer le plus étincelant se trouvait dans une vaste maison dont on achevait la toiture. En bas les ouvriers avaient allumé un grand feu.
> (*La Résurrection de Rocambole*, 558)

Effectivement, la rue La Fayette a bien été prolongée en 1859 jusqu'à la rue du Faubourg Montmartre et en 1862 jusqu'à la rue de la Chaussée-d'Antin. Ces prolongements ont amputé les rues Montholon, Cadet, des Deux-Sœurs, Buffault, du Faubourg Montmartre.[19] Jeanne Gaillard fait remarquer que le système polyétoilé d'Haussmann où « chacune des étoiles commande en enfilade une couronne de voies divergentes » et qui est parfaitement adapté à l'usage de l'artillerie, atteint sa perfection avec cette rue La Fayette qui réalise une enfilade de 5 kilomètres de long.[20]

[19] Voir Jacques Hillairet, *Dictionnaire historique des rues de Paris* (Paris : Éditions de Minuit, 1963).
[20] Jeanne Gaillard, *Paris, la ville (1852-1870)*, 38.

Et les principaux repères du Paris haussmannien[21] sont bel et bien disséminés dans *La Résurrection de Rocambole* :

- le rond-point de l'Étoile où, à partir de 1857, sept avenues supplémentaires vinrent compléter les cinq déjà existantes (727).
- le boulevard de Sébastopol, ouvert en 1855 et inauguré en grande pompe par Napoléon III, l'Impératrice, le préfet de la Seine Haussmann et le préfet de Police Boitelle le 5 avril 1858 (330).
- le boulevard Malesherbes, inauguré par Napoléon III le 13 août 1861 (271 ; 536).
- le boulevard Haussmann, ouvert en 1857 entre la rue du Faubourg Saint-Honoré et la rue de Miromesnil, et en 1862 entre cette rue et celle du Havre, puis prolongé en 1865 jusqu'à la rue de la Chaussée d'Antin, est mentionné à de nombreuses reprises. C'est d'ailleurs, ironiquement, la seule occurrence du nom d'Haussmann dans le roman, le préfet n'étant lui jamais mentionné (291 ; 322 ; 540 ...).
- Le Bois de Boulogne, cédé à la ville de Paris en 1852. C'est *le* lieu de promenade obligé dans le roman. Ponson fait également allusion à ses deux lacs artificiels, conçus par Alphand, et creusés en 1853 et 1854. L'avenue de l'Impératrice (aujourd'hui avenue Foch) qui réunit le bois à l'Étoile fut portée par Haussmann à une largeur de 140 mètres. Cette avenue est, elle aussi, mentionnée dans le roman (708).
- La gare du Nord qu'Haussmann fit bâtir par Hittorff (510).
- L'annexion de la banlieue. Par exemple Auteuil : « Mais depuis dix ans, Auteuil s'était transformé et tout autour de l'église [...] s'élevaient des constructions neuves » (191).

Cette liste est certes loin d'être exhaustive. Alors, propagande des grands travaux d'Haussmann et hommage détourné envers le Second Empire ? Rien n'est moins sûr. D'une part, les commentaires du narrateur extradiégétique sont toujours prudents et évitent soigneusement tout jugement et toute louange, lorsqu'ils ne laissent pas transparaître, nous l'avons déjà vu ci-dessus, une certaine nostalgie de « la Lutèce de nos pères ». Le texte est lisse et prend souvent le ton du constat, du rapport objectif, comme dans la phrase « La rue du Petit-Carreau est une des rares

[21] Voir Jacques Hillairet, *Dictionnaire historique des rues de Paris*; voir également *Dictionnaire du Second Empire* (Paris : Fayard, 1995).

artères de Paris qui ait conservé sa physionomie d'il y a vingt ou trente ans ».[22] La narration témoigne ainsi d'un effort constant de neutralité, d'apolitisme (usage du passif, de tournures impersonnelles afin d'éviter le nom d'Haussmann[23] ou celui de l'Empereur) qui finirait même par devenir quelque peu suspect. L'Empereur, dans sa réticence à accorder la Légion d'honneur à Ponson du Terrail, ne s'y était sans doute pas trompé. On a affaire dans le texte à une sorte de pouvoir occulte, quasi kafkaïen, qui travaille dans l'ombre au remaniement de Paris : « le marteau qui a renversé les barrières » ;[24] « l'édilité parisienne » déjà mentionnée, etc. Dans *Les Démolitions de Paris*,[25] au titre certes évocateur, publié en 1869, Ponson va exceptionnellement aller plus loin et avec une certaine audace (mais l'Empire a d'autres chats à fouetter) se lancer dans de longues descriptions apocalyptiques d'un Paris ravagé par une haussmannisation barbare. Par exemple :

> Avait-on mis Paris à feu et à sang ? quelque horde barbare venue du Nord avait-elle conquis la reine des cités et semé sur son passage la misère et la désolation ? Cette lueur rougeâtre qui se propageait sur un amas de décombres, était-elle le feu de nuit des vainqueurs ?
> C'est l'image de la désolation et son chaos !

Le soufflé narratif va bien vite retomber :

> La horde barbare qui avait fait un monceau de ruines de la rue de la Paix n'était autre qu'une troupe de maçons et de Limousins inoffensifs !
> (*Les Démolitions de Paris*, 2)

Les métaphores, excessives, sont au service d'une tonalité quasi comique. L'haussmannisation devient dans ce texte sujet à plaisanterie.

[22] *La Résurrection de Rocambole*, 233.
[23] A ma connaissance, on trouve une seule exception à ce parti pris d'anonymat, dans « La vérité sur Rocambole » (5e partie du *Dernier Mot de Rocambole*), où le narrateur se risque à donner un conseil à Haussmann : « La rue du Croissant et la rue des Jeûneurs, au milieu de ce Paris des Mille et une Nuits que nous fait depuis dix ans M. le préfet de la Seine, ont conservé leur cachet d'originalité assez laide, et j'espère bien que M. le sénateur Haussmann passera par là un de ces jours » (Paris : Charlieu et Huillery, 1868), 552.
[24] *Ibid.*, 173.
[25] *Les Démolitions de Paris* (Paris : Charlieu et Huillery, 1869).

Ponson du Terrail n'est pas seulement le témoin des grands travaux, loin s'en faut ; il aborde également l'envers de la médaille en décrivant la pauvreté de certains quartiers populaires et de la banlieue (les Batignolles, Clignancourt...). Une phrase telle que « On eût dit la cour des Miracles qui, après un sommeil de trois siècles, s'éveillait tout à coup dans un coin du Paris moderne »[26] ne contribue guère à la gloire du régime. Ponson donnerait ainsi raison à Jeanne Gaillard pour qui l'haussmannisation a déplacé la misère plus qu'elle ne l'a supprimée : « Paris déverse sa misère sur la banlieue annexée ».[27] Bref, les signaux sont brouillés ; dans l'ensemble la représentation de l'haussmannisation de Paris est profondément ambivalente dans son apolitisme apparent et Ponson du Terrail mériterait bien lui aussi le surnom de Sphinx. Comme nous allons le voir maintenant, cette haussmannisation, prudemment vidée de son potentiel polémique, va servir avant tout de stratégie narrative.

L'haussmannisation ou le brouillage des repères

L'haussmannisation ne nuit jamais vraiment aux agissements des différents personnages même si elle les retarde parfois (le pensionnat où vivaient les deux orphelines a été démoli, entravant ainsi quelque peu l'enquête de Rocambole et Milon)[28] et sert même l'intérêt romanesque en créant un certain suspense et une dynamique narrative (telle rue a-t-elle ou non été détruite ?). Dans ce Paris en pleine métamorphose, les repères spatiaux sont forcément instables, comme le soulignent les exemples suivants :

> Ils parvinrent rue de Verneuil. Milon allait en avant, comme un chien de chasse qui quête une voie.
> – Bon, dit-il, voilà que je ne m'y reconnais plus.
> – Je m'y reconnais, moi, dit Cent dix-sept [alias Rocambole]. L'hôtel a été démoli et a fait place à une maison de six étages.
> (*La Résurrection de Rocambole*, 103)

[26] *Ibid.*, 176.
[27] Jeanne Gaillard, *Paris, la ville*, 224.
[28] *La Résurrection de Rocambole*, 192.

> — Oh, j'ai couru tout Paris, dit Antoinette, depuis que je suis une grande fille; mais je n'ai rien trouvé. Si cet hôtel était dans le faubourg Saint-Germain, peut-être l'a-t-on démoli.
>
> (*La Résurrection de Rocambole*, 115-16)

> — Et la maison de la rue de Surène qui donnait sur le jardin ?
> — Elle est toujours debout, répondit Noël.
>
> (*La Résurrection de Rocambole*, 120)

L'haussmannisation participe à un certain brouillage spatial avec lequel les personnages doivent apprendre à compter, et qu'ils vont même utiliser.

Paris en mutation et personnages caméléons

L'haussmannisation de la ville est parfaitement intégrée à la dynamique du récit ; elle devient même une stratégie narrative clé en favorisant les innombrables déguisements des personnages. En effet, dans un Paris qui change de peau vont se mouvoir des personnages caméléons : « Paris est la ville où tout s'improvise, comme en un conte de fées », affirme le narrateur quasi quenellien.[29] Le masque privilégié et passe-partout reste celui de l'ouvrier maçon. Nous avions déjà vu, dans l'une des citations précédentes, que Rocambole et Milon, avec leur « blouse blanche, casquette de drap noir couverte de plâtre, le pas lourd et de travers, [...] ressemblaient à s'y méprendre à deux honnêtes enfants de la Creuse ou du Limousin ». Et Ponson du Terrail use et abuse du truc sans s'en cacher : « Par le temps de constructions et démolitions qui règne, le costume de maçon est certainement celui qui attire le moins l'attention ».[30] C'est aussi le déguisement adopté par Vanda et Noël pour aller secourir l'une des orphelines : Noël partait, « une blouse couverte de plâtre sur le dos, les pieds nus dans ses souliers et coiffé d'une mauvaise casquette ».[31] Milon deviendra même dans *Les Démolitions de Paris* « entrepreneur en maçonnerie ». L'alternative est officier de police ou sergent de ville. La recrudescence des effectifs de police pendant le Second Empire est réelle, Napoléon III étant particulièrement attaché à une réforme de la police

[29] *Ibid.*, 141.
[30] *Ibid.*, 558.
[31] *Ibid.*

parisienne : on passe par exemple de 756 sergents de ville parisiens en 1856 à 5 768 en 1868, et de 115 inspecteurs de police à 144.[32] Même si les chiffres cités sont inexacts, la discussion suivante entre Rocambole et Milon reflète parfaitement cette évolution :

- Depuis combien de temps as-tu quitté Paris ?
- Depuis onze ans, répondit le colosse.
- Sais-tu combien il y avait de sergents de ville alors ?
- Deux ou trois cents, peut-être ...
- Il y en a deux mille aujourd'hui, et des postes dans tous les quartiers.

(*La Résurrection de Rocambole*, 101)

Rocambole goûte un peu à tous les masques ; personnage caméléon par excellence, il se fond à merveille dans ce Paris en pleine mutation : par exemple, « il s'était donné sur le champ l'attitude et la tournure d'un haut inspecteur de police ».[33] Il n'a jamais mieux mérité son pseudonyme de major Avatar et préfigure d'une certaine façon le Trouscaillon de Queneau.

Outre les références aux grands travaux d'Haussmann que nous avons choisi de privilégier, on aurait pu citer bon nombre d'autres marqueurs du Second Empire. Les cafés et restaurants du boulevard des Italiens, qui sont sans doute les plus célèbres du Second Empire (et que Ponson du Terrail fréquentait assidûment) sont eux aussi intégrés à la trame narrative de *La Résurrection de Rocambole* : le café Anglais, où à partir de l'Exposition Universelle de 1855, il faut absolument être vu, et que le major Avatar alias Rocambole ne manque pas de fréquenter (237 ; 627) ; le café Riche, décrit par les Goncourt, Zola (*La Curée*) ou Maupassant (*Bel-Ami*) (237); le restaurant de la Maison d'Or dite plus tard dorée, et qui est particulièrement en vogue sous le Second Empire (238) ; le très célèbre café Tortoni. À mentionner encore : le restaurant Maire, ouvert en 1860, où Rocambole se rend parce que la police « ne songera jamais à aller chez Maire », et auquel Ponson consacre toute une diatribe en vantant au passage ses grands crus de Bourgogne et de Bordeaux (577).[34] Autant de

[32] Voir *Dictionnaire du Second Empire* [« police »].
[33] *La Résurrection de Rocambole*, 133.
[34] Voir *Dictionnaire du Second Empire* [« cafés » et « boulevards »].

repères qui contribuent à une toile de fond réaliste sur laquelle viennent se greffer nombre de péripéties purement fantaisistes.

Bref, en dépit de quelques excursions en Espagne ou en Russie, *Les Exploits de Rocambole* et *La Résurrection de Rocambole* sont résolument ancrés dans le Second Empire. Le personnage de Rocambole arrive à maturité en même temps que l'Empire et disparaît avec lui, en emportant son auteur. Chacun à sa façon, le « sphinx des Tuileries » et le héros dit « aux mille visages » auront marqué toute une époque. Flaubert disait qu'il y avait, pour « quelques bons manieurs de plume », « de fameux livres à faire » sur le Second Empire, c'est bien sûr ce qu'a fait Zola après coup. Et à sa façon discrète et indirecte, mais en plein cœur du Second Empire, c'est ce qu'a fait Ponson du Terrail, cet autre manieur de plume graphomane, qui a allègrement détourné le Paris d'Haussmann à ses fins narratives et rocambolesques.

University of Durham

Figure 17. André Gill, 'La dernière mort de Rocambole !'

8

Théophile Gautier, poète-courtisan

Peter Whyte

Gautier et le Second Empire

On a toujours considéré Gautier comme un écrivain apolitique. Dans une des rares études qui traite de la question, René Jasinski, cherchant à dévoiler les paradoxes du soi-disant bonapartisme du poète, conclut qu'il n'admirait pas particulièrement le régime impérial.[1] Il faudrait nuancer un peu cette constatation.

Journaliste, d'abord à *La Presse* (1836-mars 1855), ensuite au *Moniteur universel* (mars 1855-1868),[2] et au *Journal officiel* (1869-1872), collaborateur à de nombreux autres journaux et revues, Gautier a écrit des articles de critique littéraire, de critique musicale, et surtout de critique d'art et de critique dramatique. Parmi d'autres ouvrages qui ont paru en feuilleton dans les journaux, ses récits de voyage, qui relèvent du genre descriptif, et ses œuvres romanesques, qui reflètent le plus souvent son goût pour le dépaysement dans le temps et dans l'espace, n'ont, comme ses articles de critique, aucune portée politique. Ne pas parler de politique n'équivaut pas à ne pas avoir d'idées sur la politique, et il faut admettre qu'un tout petit nombre d'articles et même quelques poèmes, sans être des œuvres de militant, reflètent à leur façon un point de vue particulier sur la réalité sociale.

[1] « Théophile Gautier et la politique » in René Jasinski, *À travers le XIXe siècle* (Paris : Minard, 1975), 229-48. Article publié d'abord dans les *Actes du IVe Congrès international d'histoire littéraire moderne* (1950).

[2] Entre 1852 et 1854, Gautier publia plusieurs articles dans ce journal gouvernemental avant de quitter définitivement *La Presse* de Girardin en mars 1855.

Élevé dans une famille catholique et légitimiste, le jeune Gautier n'admira guère Louis-Philippe, mais un certain conservatisme, qui lui fut naturel et qui peut surprendre chez un auteur réputé, dès le début de sa carrière, être immoral et provocateur, l'amena vers 1835 à se rallier à la Monarchie de Juillet. S'il faut en croire Maxime Du Camp, Gautier sembla même un moment fasciné par le saint-simonisme,[3] mais en 1838 un article sur *Le Livre du Peuple* de Lamennais[4] ne laisse aucun doute quant à son anti-républicanisme féroce. Le même scepticisme caractérise son attitude envers d'autres utopistes et envers les socialistes, comme en font foi des remarques acerbes au sujet de Proudhon en 1848.[5]

Gautier croyait aussi peu au progrès social qu'à la perfectibilité de l'humanité. Lors de la Révolution de février 1848 il envisagea cependant la possibilité d'un renouveau artistique et littéraire sous la Seconde République.[6] L'apôtre de *l'art pour l'art*, qui avait déclaré en 1847 qu'un artiste pouvait refléter dans son œuvre « les amours, les haines, les passions, les croyances et les préjugés de son époque, à la condition que l'art sacré sera toujours le but et non le moyen » et qu'il devait donc se garder « de s'atteler au service d'une école philosophique ou d'une coterie politique »,[7] fut cependant vite désabusé. Ainsi le poète, cherchant à garder ses distances vis-à-vis des événements de 1848-1851, qui finissent par imposer Louis-Napoléon comme Président de la République, annonce dans la pièce liminaire d'un célèbre recueil de poésies dont l'édition originale parut en juillet 1852 :

[3] *Souvenirs littéraires* (Paris : Hachette, 1882-1883) II, 19-20.

[4] « Le Livre du Peuple par M. de Lammenais », *La Charte de 1830* (28 mai 1838). Cet article, jamais réimprimé du vivant de Gautier, fut reproduit par Andrew Rossiter dans « Gautier et *Le Livre du Peuple* de Lamennais » in *Histoire politique et histoire des idées (XVIIIe-XIXe siècles)* (Paris : Les Belles Lettres, 1976), 181-207.

[5] « Vaudeville : La Propriété c'est le vol », *La Presse* (11 décembre 1848). Article repris dans *Histoire de l'art dramatique,* 6 vol. (Paris : Hetzel, 1859), VI, 22-30. Il est amusant de constater que Gautier devait être expulsé de Naples en novembre 1850 comme écrivain socialiste !

[6] « Théâtre de la Nation' (Opéra) : *La Muette de Portici* », *La Presse* (6 mars 1848), article repris dans *Histoire de l'art dramatique*, V, 239-41.

[7] « Du Beau dans l'art » : *Réflexions et menus propos d'un peintre genevois, ouvrage posthume de M. Töpffer*, *Revue des Deux Mondes* (1er septembre 1847). Article repris dans *L'Art moderne* (Paris : Michel Lévy, 1856), voir 152-53.

> Sans prendre garde à l'ouragan
> Qui fouettait mes vitres fermées
> Moi, j'ai fait *Émaux et Camées*.[8]

Il faut faire la part de l'exagération. Gautier écrivit en 1848 un article intitulé « La République de l'avenir » où, tout conservateur qu'il est, il semble au moins préconiser l'égalité des chances.[9] Il est vrai qu'après le coup d'État du 2 décembre 1851, il reste prudent. En décrivant le décor créé pour le *Te Deum* dans Notre-Dame, auquel Louis-Napoléon, fort du plébiscite du 21 décembre 1851, devait assister le 1er janvier 1852, Gautier, en journaliste professionnel, s'acquitte de sa tâche avec une parfaite objectivité, sans mentionner ni le Prince-Président ni la signification politique de cette action de grâce solennelle.[10]

Le 7 juin il n'hésite pas cependant à consacrer un article à la vente du mobilier de Victor Hugo, qui avait été exilé cinq mois plus tôt. Il y dit sur un ton élégiaque son admiration pour le chef de file du romantisme mais se couvre subtilement, suggérant aux admirateurs du poète d'acheter la maison et le mobilier « pour les rendre plus tard à leur maître ou à la France s'il ne doit pas revenir ».[11] En octobre 1852 il rend compte de la représentation de *Cinna* à la Comédie-Française en l'honneur du Prince-Président. Il suit dans son article les conseils de Louis de Cormenin et parle de Rachel et de « l'aspect de fête », « sans platitude et sans *ave caesar* », évoquant poliment le nom du Prince-Président, mais sans commentaire aucun.[12] Il n'en est pas moins obligé de noter la récitation par Rachel de *L'Empire et la paix*, vers d'Arsène Houssaye, alors Directeur

[8] « Préface », *Émaux et Camées* (Paris : Eugène Didier, 1852). Volume enregistré à la Bibliographie de la France (17 juillet 1852), N° 4081.

[9] « La République de l'avenir », *Le Journal* (28 juillet 1848). Article repris dans *Fusains et Eaux-fortes* (Paris : Charpentier, 1880), voir 234.

[10] « Apprêts du Te Deum », *La Presse* (2 janvier 1852). Article reproduit par Claudine Lacoste dans Théophile Gautier, *Paris et les Parisiens* (Paris : La Boîte à Documents, 1996). Gautier n'assista pas à la cérémonie elle-même.

[11] « Vente du mobilier de M. Victor Hugo », *La Presse* (7 juin 1852). Article repris dans *L'Artiste* (17 juin 1852), et dans *Histoire du Romantisme* (Paris : Charpentier, 1874).

[12] Théophile Gautier, *Correspondance générale*, éd. Pierre Laubriet et Claudine Lacoste, 12 vol. (Genève : Droz, 1985-2000), V, 110 (lettre du 16 octobre 1852). Dorénavant *CG*.

de la Comédie-Française, qui sont empreints « d'un large sentiment d'avenir et d'un lyrisme élevé », et qui furent « fort applaudis ».[13] Le même mois, avec la circonspection qui caractérisait ses rapports avec le régime républicain, Gautier avait placé trois articles sur son voyage en Grèce dans la partie non-officielle du *Moniteur universel* (20, 21 et 27 octobre 1852). En novembre, Cormenin fut nommé rédacteur en chef de cet organe gouvernemental, qui deviendra le mois suivant le journal officiel de l'Empire français, mais Gautier n'y collaborera régulièrement qu'à partir de la fin de l'année suivante.

Dès janvier 1853, cependant, des problèmes d'argent l'amènent à solliciter l'appui de la Princesse Mathilde, fille de Jérôme Bonaparte et cousine germaine de Napoléon III, pour un poste d'Inspecteur des Beaux-Arts. Il ne l'aura pas[14] mais il lui sera toujours reconnaissant de son aide et deviendra un de ses plus fidèles admirateurs. Le 7 février il est invité à la fête donnée par le Sénat en l'honneur de l'Empereur. Il commence alors à participer à la vie officielle de l'Empire et rencontre à plusieurs reprises le Prince Napoléon. Ses articles sur le Salon de 1853 lui permettront d'adresser des remarques flatteuses à la Princesse, regrettant que son portrait exécuté par Édouard Dubuffe ne rende pas sa beauté « fine et fière », mais faisant l'éloge du pastel « chaud, vivace et robuste » qu'Eugène Giraud a tiré d'elle.[15] L'année suivante, un compte rendu enthousiaste de *L'Apothéose de Napoléon* d'Ingres, destiné au plafond de l'Hôtel de Ville, le met aux prises avec le mythe de l'Empereur.[16]

En novembre 1855 il pose sa candidature au poste d'Inspecteur Général des Bibliothèques de la Couronne, qu'il n'aura pas non plus, peut-être parce que la réédition d'*Une larme du diable* (1839) lui avait valu en mars

[13] « Théâtre-Français. *Cinna* [...] », *La Presse* (25 octobre 1852). Article reproduit dans Théophile Gautier, *Les Maîtres du Théâtre français* (Paris : Payot, 1929).
[14] La Princesse l'appuiera de nouveau pour la même place en 1861, mais toujours en vain.
[15] « Salon de 1853 IX », *La Presse* (9 juillet 1853). Remarques citées par Claude Senninger, *Théophile Gautier. Une vie, une œuvre* (Paris : SEDES, 1994), 349.
[16] « L'Apothéose de Napoléon, plafond par M. Ingres », *Le Moniteur universel* (4 février 1854). Article repris dans *L'Artiste* (15 février, 1854) et dans *L'Art moderne* (Paris : Michel Lévy, 1856). Gautier regrettera amèrement la destruction de cette œuvre en 1871 dans « Une visite aux ruines », *Journal officiel* (3,11 juillet et 5 août 1871). Article repris dans *Tableaux de siège* (Paris : Charpentier, 1871), chapitre XXI ; sur le plafond d'Ingres, voir 344.

des menaces du parquet, de sorte que cet ouvrage fut bientôt retiré de la vente.[17] L'Impératrice, qui avait considéré *Une larme du diable* comme indécent, ne semble pas lui avoir gardé rancune. Le 14 juillet 1858, elle assiste à une représentation de *Sacountala*, nouveau ballet dont Gautier a écrit le scénario.[18] En septembre de la même année, Gautier se trouve à Cherbourg, où s'était rendue la reine Victoria, pour assister à l'inauguration du bassin Napoléon. Aimant voir les choses de façon positive, il désigne l'événement comme « un de ces spectacles qui font sentir à une nation son unité »[19] mais se cantonne dans le rôle de « simple curieux » qui ne fait qu'enregistrer ses « impressions personnelles », et, avec une discrétion énigmatique, ne décrit pas la participation de l'Empereur. Le paragraphe qui contient notre citation disparaît lors de la réimpression de cet article dans *Quand on voyage* (1865). S'agissait-il alors de dépolitiser le texte lors de son passage dans un recueil de récits de voyage ?

Avec le temps, les relations avec la famille impériale devinrent plus chaleureuses. En 1860 Gautier écrivit un prologue, *La Femme de Diomède*, pour l'inauguration de la maison pompéienne que le Prince Napoléon, frère de la Princesse Mathilde, avait fait construire avenue Montaigne et que Gautier avait décrite dans un article de 1857.[20] Selon sa sœur Lili, le prologue a beaucoup plu à l'Impératrice.[21] Gautier s'était arrangé pour mettre dans la bouche d'une Pompéienne du 1er siècle des remarques bienveillantes à propos de Napoléon I et de Napoléon III, anachronisme qui n'a sûrement pas déplu à celui-ci. Gautier fréquente aussi des hauts fonctionnaires du régime, tel le comte de Nieuwerkerke, surintendant des Beaux-Arts, et assiste à ses soirées au Louvre.[22] Il commence alors à figurer dans des représentations picturales de la fête impériale. Dans une toile de Gustave Boulanger exposée au Salon de 1861, il est représenté en toge lors d'une répétition du *Joueur de flûte*, pièce d'Émile Augier montée

[17] Sur les raisons présumées de cet échec, voir Senninger, 372.
[18] Senninger, 388.
[19] « Cherbourg », *Le Moniteur universel* (3 septembre 1858). Il s'agit du premier de cinq articles consacrés à cette inauguration, dont les autres parurent les 5, 9, 14 et 15 septembre.
[20] « Une maison de Pompéi, avenue Montaigne », *L'Artiste* (29 novembre 1857).
[21] Collection Lovenjoul, Bibliothèque de l'Institut, C502bis f. 40. Lettre de Lili Gautier à Zoé Gautier, citée par Senninger, 409.
[22] Voir « Les Soirées du Louvre », *L'Artiste* (31 janvier 1858).

l'année précédente pour le Prince Napoléon. L'année suivante, Manet le représente dans son *Concert aux Tuileries sous le Second Empire.*

Les rapports de Gautier avec l'Empire lui offrent des possibilités de voyage à l'étranger. Le 15 août 1862, jour de la fête de l'Empereur, il se trouve en Algérie pour l'inauguration du chemin de fer Alger-Blidah.[23] En 1869, il se rend en Égypte pour l'inauguration du canal de Suez en tant que représentant du *Journal officiel.* Il décrira avec émotion le yacht impérial *l'Aigle* avec « L'impératrice en blanc avec un voile bleu [...] debout sur le tillac ayant de Lesseps à côté d'elle ».[24]

Sous la Troisième République on devait souvent reprocher au poète disparu son dévouement à la famille impériale. Son gendre, Émile Bergerat, se crut obligé de replacer le soi-disant bonapartisme de son beau-père dans son contexte, en constatant qu'aucune des quatre grandes ambitions de Gautier sous le Second Empire (devenir Inspecteur des Beaux-Arts, conservateur de bibliothèque, membre de l'Académie, et sénateur) ne fut jamais réalisée.[25] Bergerat passe sous silence le fait que Gautier fils, qui fit une belle carrière dans l'administration sous le Second Empire, ait sans doute profité de la fidélité de son père au régime, mais il est évident que l'Académie, plutôt libérale que bonapartiste, refuse le père plus d'une fois vers la fin de sa vie non seulement parce qu'il est l'auteur d'œuvres considérées comme immorales mais parce qu'il est le candidat du parti impérial. Gautier fut invité plus d'une fois à Saint-Cloud, mais Bergerat a raison de dire qu'il était surtout mathildien, la Princesse ayant réussi à réunir autour d'elle de nombreux artistes, écrivains et scientifiques, « élite que les Tuileries ne surent jamais attirer ni grouper ».[26] Dans la querelle qui s'engagea en 1865 autour d'*Henriette Maréchal* des frères Goncourt, Gautier, prenant le parti des membres du Salon de la Princesse contre l'Impératrice, rédigea pour la pièce un prologue[27] où il prit la défense des auteurs. Gautier fréquenta assidûment

[23] « Inauguration du chemin de fer de Blidah », *Le Moniteur universel* (24 août 1862). Article repris dans *Loin de Paris* (Paris : Michel Lévy, 1865).
[24] *CG*, X, 441 (lettre du 28 novembre 1869).
[25] Émile Bergerat, *Théophile Gautier. Entretiens, souvenirs et correspondance* (Paris : Charpentier 1879), 13-14.
[26] *Ibid.*, 15.
[27] *Le Moniteur universel du soir* (7 décembre 1865). Il rendit compte de la pièce dans *Le Moniteur universel* du 11 décembre. Sur cette querelle, voir Claude-Marie Book-Senninger, *Théophile Gautier auteur dramatique* (Paris : Nizet,

le salon d'hiver de la rue de Courcelles (transféré après 1870 rue de Berri) et le salon d'été à Saint-Gratien.[28] bien qu'il y fût moins à son aise que chez Madame de Sabatier, ou, à partir de 1862, aux dîners Magny.

Lors de la mort de Ponsard en 1867, la princesse Mathilde chercha à procurer à Gautier le poste de bibliothécaire de l'Élysée, mais l'Empereur, qui tenait à supprimer cet emploi, refusa. Elle réussit cependant à venir en aide à Judith Gautier, qui avait des soucis d'argent, en trouvant un poste aux Beaux-Arts pour son mari irresponsable, Catulle Mendès.[29] L'année suivante elle trouvera aussi moyen de récompenser son poète en lui attribuant, avec l'accord de l'Empereur, le poste quelque peu théorique de bibliothécaire de la Princesse.[30]

Gautier avait d'ailleurs déjà tiré de son association avec la famille impériale quelques avantages matériels, dont une indemnité annuelle de trois mille francs allouée par le Ministère de l'Instruction publique par arrêté du 25 avril 1863. Il devint dans les années 1860 membre, quelquefois vice-président ou président, de divers conseils, jurys et commissions dans le domaine des Beaux-Arts. Il reconnaissait honnêtement, lorsqu'il fut nommé membre du Conseil Supérieur d'Enseignement pour les Beaux-Arts en 1863, que, bien que ce soit une « fonction purement honorifique », elle « vous pose bien pour autre chose ».[31] Conscient de sa dette envers le régime, il rédigea en 1864 une préface dithyrambique pour un recueil de portraits de la famille Bonaparte, où il évoque le « puissant arbre généalogique » du « héros immortel » et « Titan moderne » qu'est Napoléon I, ainsi que « l'incarnation auguste » de la France qu'est Napoléon III.[32] Dans le Salon de 1866, il parle respectueusement du tableau d'Hébert représentant Napoléon III revenant

1972), 397–407.

[28] Voir le comte J.N. Primoli, « La Princesse Mathilde et Théophile Gautier », *Revue des Deux Mondes*, 30, 1er novembre 1925, 47–86, et 15 novembre 1925, 329–66.

[29] Senninger, 468.

[30] Décret du 24 octobre 1868. Collection Lovenjoul C500bis f. 26, cité par Senninger, 480 et 556, n. 50.

[31] *CG*, VIII, 208 (lettre du 30 novembre 1863).

[32] *Les Bonaparte*, Galerie Bonaparte (1864). (Volume non inséré à la BF). Texte repris dans *Souvenirs de théâtre, d'art et de critique* (Paris : Charpentier, 1883), 265.

de la guerre d'Italie, d'autant plus respectueusement sans doute que sa fille Judith Gautier a posé pour la figure allégorique de l'Italie.[33]

La fidélité de Gautier à Hugo reste cependant absolue, bien que la prudence soit de mise, comme en témoigne la quarante-deuxième strophe du *Château de souvenir*, qui parut dans *Le Moniteur universel* du 30 décembre. On y lit :

> Tel, romantique opiniâtre,
> Soldat de l'art qui lutte encor,
> Il se ruait vers le théâtre
> Quand d'Hernani sonnait le cor.

Dans le manuscrit autographe daté du 29 décembre, on lisait :

> Tel romantique opiniâtre
> Soldat d'un chef, hélas ! banni
> Il se ruait vers le théâtre
> Quand sonnait le cor d'Hernani[34]

Qui a substitué à l'incendiaire « soldat d'un chef, hélas ! banni » l'apolitique « soldat de l'art qui lutte encor » ? Qu'il s'agisse d'autocensure ou d'une intervention de la direction du journal, la modification, faite à la dernière minute, ne laisse pas d'être significative dans le contexte des rapports entre Gautier et l'Empire. Il n'hésite pas pour autant à rendre compte de représentations des pièces de théâtre d'Hugo. Lors de la reprise d'*Hernani* le 20 juin 1867 (Mme Hugo est venue de Bruxelles pour y assister), *Le Moniteur* exige des coupures dans son article enthousiaste. Gautier refuse et menace de démissionner. L'article paraîtra intégralement le 25.[35] Après tout, Gautier n'est-il pas maintenant une « sommité contemporaine », pour reprendre la rubrique de *L'Illustration*, qui avait publié trois mois plus tôt son autobiographie?[36] Il semble d'ailleurs qu'il

[33] « Salon de 1866. III », *Le Moniteur universel* (21 juin 1866).
[34] Collection Lovenjoul, C443 f.40.
[35] « Théâtre-Français : reprise d'*Hernani* », *Le Moniteur universel* (25 juin 1867). Article repris dans *Histoire du romantisme* (Paris : Charpentier, 1874).
[36] « Sommités contemporaines. M. Théophile Gautier», *L'Illustration* (9 mars 1867). Article repris dans *Portraits contemporains* (Paris : Charpentier, 1874).

ait réussi à rédiger son éloge de Hugo dans le *Rapport sur les progrès de la poésie*[37] (1868) sans encourir le mécontentement de l'Empereur.

La loi sur la presse du 9 mars 1868 (qui permettait à tout citoyen de fonder un journal) menaça le statut du *Moniteur universel* et le directeur, Paul Dalloz, envisaga de continuer le journal sous une forme non officielle. Gautier, craignant de déplaire à l'Empereur[38] (qui venait d'approuver son poste de bibliothécaire de la Princesse Mathilde), et à Mathilde elle-même, passera alors, au grand dam de Dalloz, au *Journal officiel* (où il publie son premier article le 4 janvier 1869). Toujours reconnaissant envers Mathilde, il lui offre le 27 mai 1869 une plaquette intitulée *Un douzain de sonnets*, accompagné d'un portrait en émail de la Princesse dû à Jules Crosnier. Le 29 avril 1869, dans le jardin d'hiver de sa maison de la rue de Courcelles, la Princesse reçoit Napoléon et Eugénie. Gautier, qui est de la partie, fait une lecture de poésies. Il choisit d'abord le *Retour des cendres de Napoléon* de Victor Hugo. Ensuite il lit son propre poème *Aux Mânes de l'Empereur*, qui a beaucoup de succès.

L'Empire approche cependant de sa fin. Le 10 janvier 1870, le Prince Pierre-Napoléon tue le journaliste Victor Noir. Gautier remarqua le 15, en décrivant la manifestation qui se produisit lors de l'enterrement, que « L'avenir ne se présente pas précisément sous des couleurs riantes [...] ».[39] En février il consacre un article enthousiaste à la reprise de *Lucrèce Borgia* à la Porte Saint-Martin.[40] Il fait preuve cependant d'autant de fidélité au régime qu'à son cher Hugo. Lorsque la guerre franco-allemande tourne au désastre, il se déclare être « de la maison de l'Empereur » et refuse de l'abandonner, car ce serait « une vilaine action ».[41] Après la proclamation de la République, il s'exclamera : « Pour ce pauvre Empereur quelle fin lamentable d'un rêve éblouissant », mais ses pensées se dirigent surtout vers la Princesse Mathilde : « Et ma chère Princesse ! quelle affreuse douleur ! Quelle inconsolable chagrin ! La voilà

[37] Ce document à caractère officiel parut le 18 avril 1868 dans le *Recueil de rapports sur les progrès des lettres et des sciences* (Paris, 1868).
[38] *CG*, X, 203-204 (lettre de fin septembre 1868).
[39] *CG*, XI, 14 (lettre du février 1870).
[40] « Porte Saint-Martin : reprise de *Lucrèce Borgia* », *Journal officiel* (7 février 1870). Article repris dans *Victor Hugo* (Paris : Charpentier, 1902).
[41] *CG*, XI, 116 (lettre du 14 août 1870).

détruite à jamais cette abbaye de Thélème de Saint-Gratien [...] ! ».[42] Pendant le siège, il ne prend aucun parti. Les événements de la Commune, dont il dénonce le barbarisme, le mettent cependant au désespoir.[43] A la chute de l'Empire Gautier fut persuadé qu'il perdrait tout, mais les républicains, avec une générosité admirable, lui assurèrent son poste au *Journal officiel*[44] et le 29 septembre 1871 lui rétablirent sa pension sur l'Instruction publique.[45] Grâce à Hugo il recevra même une nouvelle pension et une indemnité.[46] Vers le 25 mai 1871 il envoie à la Princesse un sonnet pour son anniversaire, où il évoque avec nostalgie le « souvenir sacré » des heures passées avec elle à Saint-Gratien.[47] Dans les derniers mois de la vie du poète, elle ira souvent le voir dans sa maison de Neuilly, où il meurt le 23 octobre 1872.

Le poète

Avant d'aborder certains éléments de l'œuvre poétique écrite sous le Second Empire, il faut évoquer le curieux roman intitulé *Les Deux Étoiles*, connu plus tard sous les titres de *La Belle-Jenny* et *Partie Carrée*, qui parut dans *La Presse* en septembre et octobre 1848.[48] Au mois de juin le propriétaire du journal, Émile de Girardin, avait été arrêté par Cavaignac, qui interdit la publication de *La Presse* du 26 juin au 8 août. Girardin envisageait alors de donner son appui à Louis-Napoléon. L'ouvrage de Gautier traite d'une conspiration qui cherche à mettre Napoléon, emprisonné à Sainte-Hélène, sur le trône de l'Inde. Le projet se solde par

[42] *CG*, XI, 120 (lettre du 5 septembre 1870).
[43] *CG*, XI, 173 et 179 (lettres du 2 avril et du 19 avril 1871).
[44] Bergerat, 12.
[45] *CG*, XI, 239-40 (lettre du 13 octobre 1871).
[46] Senninger, 519.
[47] « Le vingt-sept mai », daté de Versailles, 27 mai 1871. Publié dans les *Poésies complètes*, éd. M. Dreyfous (Paris : Charpentier, 1875-1876), II, 275. Pour une autre version, voir Charles de Spoelberch de Lovenjoul, *Histoire des œuvres de Théophile Gautier*, 2 vol. (Paris : Charpentier, 1887), II, 509. La lettre qui aurait dû accompagner le poème resta inachevée et ne fut pas envoyée. Gautier y évoque « ce bleu paradis que vous avez su créer autour de vous » (*CG*, XI, 190).
[48] Vingt livraisons : *La Presse* (20-24, 26-30 septembre, 1, 3-5, 10-15 octobre 1848).

un double échec : les Anglais écrasent les rebelles aux Indes et Napoléon meurt le jour même où l'on cherche à le délivrer dans un sous-marin. En l'occurrence, le roman déplut à Girardin, qui en trouva le style trop littéraire pour les abonnés du journal. L'Empereur y est dépeint comme Prométhée enchaîné. La description de l'orage qui présage sa mort est particulièrement remarquable : contre un fond sonore de sanglots de l'océan et de gémissements du vent, une comète sanglante traverse le ciel au-dessus de l'île et la nature entière en deuil semble réitérer « le cri de désespoir de toute l'humanité ».[49] *Les Deux Étoiles* est un roman d'aventures, sans portée politique explicite, et en même temps une contribution remarquable et mal connue à la légende napoléonienne.

Deux ans plus tard, Gautier évoquera Napoléon dans le poème « Les Vieux de la Vieille. Quinze décembre ».[50] Lors du dixième anniversaire du retour des cendres de l'Empereur, Gautier met en scène les grognards de la Grande Armée, tels qu'ils s'étaient rendus ce jour-là aux Invalides et à la Place Vendôme, et, par transposition, tels qu'ils avaient été représentés dans la célèbre lithographie de Raffet en 1843.[51] Les anciens militaires lui semblent des « spectres » (str. 2) dont la présence l'émeut ; il fait alors de nouveau revivre la légende napoléonienne, sans ironie aucune, et apporte encore une pierre à la construction du mythe.

Dix ans plus tôt, Gautier avait rédigé « Le Vingt-huit juillet 1840 », poème de 196 vers destiné à commémorer le dixième anniversaire de la Révolution de juillet 1830.[52] Opposant aux « clameurs triviales de la foule » (I, str. 2, v. 5) la muette grandeur des disparus, Gautier fait parler les « saints martyrs pour la liberté » (I, str.1, v. 6), qui réclament leur dû. Le poète les rassure que la France « grande et magnanime » ira au bout du monde chercher « L'empereur lassé d'être seul ! » (II, str. 2, v. 10) et que

[49] *Partie Carrée* (Paris : Charpentier, 1889), 274.

[50] *La Revue des Deux Mondes* (1er janvier 1850), sous le titre de « Le Quinze décembre ». Le poème fut recueilli dans l'édition originale d'*Émaux et Camées* (1852).

[51] Gautier évoque une aquarelle de Raffet, représentant le retour des cendres de Napoléon dans « Le jardin d'hiver de S.A.I. Mathilde », *L'Illustration* (3 avril 1869). Cet article a été reproduit par Claudine Lacoste, dans *Paris et les Parisiens* (Paris : La Boîte à documents, 1996), 245–50. On a cru discerner aussi dans le poème l'influence du tableau de Gendron, *La Ronde des wilis* (Senninger, 292).

[52] *Le Moniteur universel* (28 juillet 1840).

la colonne de Juillet de la place de la Bastille (érigée de 1833 à 1840), digne de « Trajan ou bien Napéolon » (II, str. 3, v. 10), leur servira de monument et de sépulture. Et le poète de prédire un avenir radieux pour son pays. Le poème est d'autant plus curieux que Gautier, qui s'était d'abord moqué de la Monarchie de Juillet (voir la préface des *Jeunes-France* (1833)), semble chercher à faire la synthèse du républicanisme, du bonapartisme, du catholicisme et du libéralisme monarchique, bref à plaire à tout le monde. En réalité, il s'agit d'un poème de commande, écrit en Espagne, et que Gautier, qui s'exerce pour la première fois à ce genre de poésie de circonstance, ne semble pas avoir pris trop au sérieux, mais dont son père dit du bien.[53]

Sous le Second Empire Gautier fit plusieurs poèmes à caractère officiel. Dans les vingt-quatre quatrains d'octosyllabes de « Nativité »,[54] il célèbre la naissance du Prince impérial, recourant à une rhétorique traditionnelle (il est question de « destin » et de « féerie » dès la première strophe), où le style héroïque et le style mièvre s'interpénètrent :

> C'est un Jésus à tête blonde
> Qui porte en sa petite main
> Pour globe bleu la paix du monde,
> Et le bonheur du genre humain. (str. 9)

Le poète n'oublie pas le père :

> Oh ! quel avenir magnifique
> Pour son enfant a préparé
> Le Napoléon pacifique
> Par le vœu du peuple sacré ! (str. 13)

Et dans une coda lyrique il fait preuve d'un optimisme quasi-mystique quant à l'avenir du grand pays sur lequel régnera un jour ce « Futur César » (str. 16).

À la suite de plusieurs décrets, de nombreuses sociétés charitables furent placées après 1852 sous le haut patronage de l'Impératrice. En 1865

[53] *CG*, I, 204 (lettre de Gautier du 17 juillet 1840), et 212 (lettre de Pierre Gautier du 12 août 1840).
[54] *Le Moniteur universel* (17 mars 1856).

Paul Dalloz demanda à Gautier d'écrire pour *Le Moniteur universel* un poème qui mettrait en évidence cette activité bienfaisante.[55] Gautier, faisant preuve d'une flagornerie à la limite du supportable, entasse hyperbole sur hyperbole pour montrer que chez Eugénie, dépeinte comme l'ange gardien du peuple, la bonté s'allie toujours à la majesté :

> Et derrière l'impératrice
> À la couronne de rayons,
> Apparaît la consolatrice
> De toutes les afflictions. (I, str. 3)

Sur les trente quatrains composés, deux furent supprimés dans *Le Moniteur*.[56] Ces strophes, qui mettant en scène des femmes criminelles et vicieuses, furent sans doute considérées comme trop choquantes :

> Là gémissent des vierges folles
> Qui vont sans lampe dans la nuit ;
> Les paresseuses aux mains molles
> Que l'éclat d'un bijou séduit ; (III, str. 22)

> La coupable, presque novice,
> Trébuchée au chemin glissant,
> Et toutes celles que le vice
> Sur son char emporte en passant. (III, str. 23)

Nous ne savons pas qui prit la décision d'écarter les quatrains 22-23, mais Gautier fit remarquer à ses sœurs à propos de ce poème: « Ces poésies officielles sont très difficiles et très dangereuses à faire ; j'ai tâché de ne pas être trop plat et je pense avoir réussi. »[57]

[55] « À l'Impératrice », *Le Moniteur universel* (15 août 1865).
[56] Dans les *Poésies complètes* (1875-1876), Maurice Dreyfous ajouta aux vingt-huit strophes publiées dans *Le Moniteur* les deux supprimées par le journal. C'est à Jules Claretie que revient le mérite de les avoir découvertes, rayées sur l'autographe, dans les papiers des Tuileries. Nous avons trouvé à la Bibliothèque de l'Institut non cet autographe mais un autre manuscrit, où les strophes en question n'ont pas été rayées (Collection Lovenjoul, C402 f.2).
[57] *CG*, IX, 101 (lettre du 18 ? août 1865).

Gautier n'écrit de telles pièces que sur commande. C'est la Princesse Mathilde qui lui a demandé de commettre cet autre acte de basse flatterie qu'est le poème de 1869 intitulé « Aux Mânes de l'Empereur. 15 décembre 1840 ».[58] Treize sur les quinze strophes du poème sont la transposition en vers par Gautier d'un texte en prose poétique rédigé par Louis-Napoléon, alors emprisonné à la citadelle de Ham, pour célébrer le retour des cendres de l'Empereur en 1840. Dans l'une des deux strophes qui ne reprennent pas le texte de départ, Louis-Napoléon est décrit comme « Un rêveur [...] en pleurs » (str. 2, v.1-3). Selon Gautier, l'Empereur et l'Impératrice ont bien pleuré à chaudes larmes lorsque Mlle Agar récita le poème devant eux le 29 avril.[59] Le 20 août Louis-Napoléon adressa à Gautier une lettre de remerciements, où il évoque à la fois « les beaux vers que vous avez tirés de ma mauvaise prose » et « la touchante poésie que vous avez consacrée aux vieux débris de la Grande Armée » (il s'agit des « Vieux de la Vieille. Quinze décembre », poème publié en 1850). L'Empereur lui fit cadeau de deux vases de Sèvres « comme un témoignage de ma satisfaction et de ma gratitude ».[60]

La rédaction de pièces officielles n'eut pas toujours des conséquences aussi heureuses. En évoquant en 1866, dans un poème qui s'adresse à l'Impératrice du Mexique[61] la « destinée étrange comme un rêve » (v. 2) qui apporte à une « douce [ou *blonde*, selon une variante manuscrite][62] enfant de la Belgique » (v. 7) (il s'agit de la Princesse Charlotte, fille de Léopold 1er, roi des Belges) la couronne de Montézuma, Gautier parle aussi du désordre politique du pays où elle se rend mais conclut, contre toute attente et contre toute logique : « Et vous n'y régnerez que sur des cœurs amis » (v. 12). Cruelle ironie, puisque l'année suivante, son mari Maximilien fut fusillé à Queretaro le 19 juin et la pauvre Charlotte sombra dans la folie.

[58] *Le Figaro* (2 mai 1869).
[59] *CG*, X, 321 (lettre du 4 mai 1869). Voir aussi le *Journal* des Goncourt du 28 avril 1869, où il est question d'une discussion chez la Princesse Mathilde sur le choix du mot *rêveur* plutôt que *penseur*, et du 29 avril 1869, où Gautier se console de son échec à l'Académie devant Auguste Barbier en s'exclamant : « Ma machine a très bien réussi, on a vu l'empereur pleurer. »
[60] *CG*, X, 379.
[61] « Pour l'album de l'Impératrice du Mexique », publié par Lovenjoul, II, 554.
[62] Collection Lovenjoul, C444 ff.136-7.

Sous le Second Empire, Gautier adressa à la Princesse Mathilde de nombreux poèmes flatteurs. Dans quatre d'entre eux, il fait l'éloge de l'aquarelliste. Dans « La Fellah » (1861)[63] il admire le « pinceau fantasque » qui rend si bien l'Égyptienne, dont les yeux « [...] sont tout un poème/ De langueur et de volupté ». Dans « Le Profil perdu » (1865)[64] il admire son « pinceau poétique ». Dans « L'Esclave noir »[65] il constate que le tableau, dépeignant « un glorieux nègre », est « fait[e] par une main qu'on baise à genoux ». Dans « D'après Vannutelli » (1869), il traite d'une copie faite par la Princesse d'un tableau de Vannutelli, *L'Intrigue de Venise*.[66] Dans ce sonnet, il consacre les quatrains et le premier tercet à l'original, et s'en tire habilement par une pirouette dans le second tercet, prétendant que tout a été copié :

> D'une touche à la fois si libre et naturelle,
> Qu'on dirait le tableau fait d'après l'aquarelle !

Si de tels poèmes témoignent d'une admiration plus ou moins sincère pour l'aquarelliste, d'autres laissent transpercer un amour platonique. Dès le sonnet-dédicace d'*Un douzain de sonnets ; pièces diverses* (1869)[67] Mathilde apparaît comme la déesse tutélaire. Le poète n'a que sa plume à lui offrir comme sacrifice :

> Et sur le blanc autel de vos divins genoux
> Déposer en tremblant l'ex-voto d'un volume.

[63] Poème daté sur l'autographe du 21 mai 1861 (Collection Lovenjoul, C443, f. 72) et publié dans *Un douzain de sonnets* (1869). Il commentera de nouveau ce tableau dans *Le Moniteur universel* (5 juillet 1861). Article repris dans *Abécédaire du salon de 1861* (Paris : E. Dentu, 1861), 270–3.

[64] Poème daté sur l'autographe du 22 mai 1865 (Collection Lovenjoul, C443 f. 73) et publié dans *Un douzain de sonnets* (1869). Gautier parlera de ce tableau dans le « Salon de 1866 » (*Le Moniteur universel*, 3 août 1866).

[65] Daté sur une copie du manuscrit du 14 janvier 1869 (Collection Lovenjoul, C444 f. 83), mais René Jasinski prétendait avoir eu entre les mains un autographe daté du 14 janvier 1863 (*Poésies complètes* (Paris : Nizet, 1970), I, CLI). Le poème fut imprimé dans *Un douzain de sonnets* (1869).

[66] Cette copie a eu une mention au Salon de 1865. Gautier en parle dans son « Salon de 1865. X », *Le Moniteur universel* (25 juillet 1865).

[67] Volume imprimé à quatre exemplaires à Paris par Claye en 1869 et offert à la Princesse pour son anniversaire de naissance le 27 mai. Voir Lovenjoul, II, 376-7. Le poème est daté du 24 avril 1869.

Dans le monde de luxe et de féerie qu'évoque « Mille chemins, un seul but »,[68] la Princesse est alors « la divinité » et l'Empereur est « César ». Tout dans le domaine enchanté des sonnets peut tourner à l'allégorie, comme dans « Ne touchez pas aux marbres »[69] où une statue de Vénus inspire au poète un désir qui vise la femme réelle, ou dans « L'Égratignure »[70] où il décrit la Princesse comme une « Vénus de Milo en robe accoutrée », et, puisant dans le répertoire des poètes précieux du XVIIe siècle, interprète une égratignure à son épaule comme une flèche d'Eros qui n'a pas atteint son but. Le nec plus ultra de l'hyperbolisation baroque se trouve peut-être dans le « Quatrain improvisé sur une robe à pois noirs », fait à Saint-Gratien :

> Dans le ciel l'étoile dorée
> Ne luit que par l'ombre du soir
> Ta robe de rose éclairée
> Change l'étoile en astre noir[71]

Certains des poèmes sont teintés d'érotisme. Dans « Baiser rose, baiser bleu »[72] le jeu de la lumière sur le réseau de guipure qui couvre à demi le sein de la « radieuse figure » de la Princesse, lui inspire un désir qu'il exprime à la manière des poètes précieux : « O trop heureux reflets, s'ils savaient leur bonheur ». Dans « La vraie esthétique », il passe du sein aux « beaux pieds » de Mathilde, qui, « Tels les pieds de Vénus », bouleversent ses idées d'esthétique et le font conclure : « Le vrai beau, c'est l'amour ! ». Il faut faire ici la part du ludisme et du fétichisme, comme dans « Le Pied d'Atalante »,[73] où il constate qu'elle lui a promis

[68] Daté de Saint-Gratien.
[69] Daté du 4 avril 1867.
[70] Daté du 21 avril 1869.
[71] Publié dans *Un douzain de sonnets ; pièces diverses* (1869). Pour des variantes voir Collection Lovenjoul, C444 f. 87 (copie), et *CG*, VIII, 168 (lettre à la Princesse Mathilde du 17 août 1863).
[72] Daté du 25 juillet 1867 sur une copie du manuscrit (Collection Lovenjoul C444 f. 74) et du 29 sur une autre (C445 f. 40).
[73] Daté de Trianon 1867 mais écrit à Genève en mai 1868.

« l'empreinte ressemblante » de son pied comme serre-papiers !⁷⁴ Il joue toujours le rôle de soupirant dans « L'Étrenne du poète »,⁷⁵ où il est, en souvenir de *Ruy Blas*, le « ver rampant » auprès de « l'étoile sereine », qui exprime « Un respect prosterné mêlé d'un humble amour ». Le fétichisme est de nouveau évident dans « La mélodie et l'accompagnement »⁷⁶ et « La robe pailletée », où le regard du poète s'attarde sur divers éléments de la toilette de la Princesse. C'est bien le regard du *voyeur* tel qu'on le retrouve l'année suivante dans « Vous étiez sous un arbre »⁷⁷ où, reprenant le motif des « reflets » de « Baiser rose, baiser bleu », il montre la Princesse qui repousse les « rayons indiscrets » qui jouent sur son corps. On notera par contre qu'un des sonnets de 1869, « Les déesses posent »,⁷⁸ fournit un curieux exemple de la manière dont un texte de Gautier, conçu dans l'intimité, peut revêtir un caractère officiel au cours de la rédaction. Il s'agit de la description d'un portrait de la Princesse. Le manuscrit autographe, qui présente de nombreuses variantes, ne contient aucune référence culturelle, mais la version imprimée évoque non seulement le peintre Hébert, qui a fait le portrait en question, mais Napoléon III (« César »).

Il semble que la princesse Mathilde, « fermée à l'ironie comme une Italienne » et ne comprenant guère « le tour paradoxal » de l'esprit de Gautier,⁷⁹ ait accepté *Un douzain de sonnets* de bonne grâce. Même dans les bouts-rimés, écrits le plus souvent chez la Princesse et quelquefois sur des rimes données par elle, Gautier a recours à la mythologie, ainsi qu'aux concetti des poètes baroques que l'on trouve dans *Un douzain de sonnets*. Dans un de ces poèmes improvisés, « À la Princesse Mathilde », il imagine un concours de beauté où Mathilde triomphe de Vénus et lance le défi à Junon, non sans mentionner « César, /Qui délivra Venise et triompha du

[74] Comparer la formule de politesse dont Gautier se sert dans une lettre de la mi-mai 1868 à la Princesse Mathilde : « Je baise votre pied charmant en attendant la semelle d'ivoire » (*CG*, X, 143).
[75] Daté du 1ᵉʳ janvier 1868.
[76] Daté du 23 avril 1869.
[77] Daté de Saint-Gratien 8 juillet 1870.
[78] Daté du 18 mars 1868. Collection Lovenjoul, C443, f. 69 rº et vº (autographe), et C444, f. 78 (copie).
[79] Primoli, 78.

Czar ».[80] La poésie se réduit finalement à un simple jeu de société, et le poète, qui aime amuser la Princesse avec « un petit feu d'artifice de paradoxes »[81] et qui se signale comme son « très dévoué sonnettiste »,[82] s'assigne parfois le rôle de « bouffon » auprès d'elle.[83]

Si certaines remarques recueillies par Maurice Dreyfous après la défaite de 1870 donnent à entendre que Gautier finit par ressentir sa fidélité au régime comme un leurre et comme une humiliation,[84] on ne trouve aucune trace de tels sentiments ni dans ses œuvres ni dans sa correspondance. Il n'est cependant pas naïf, comme on voit dans ses remarques sur les vers de circonstance « À l'Impératrice » :

> Il est aussi naturel à un impérialiste de les faire, qu'à un républicain d'adresser des odes à la république une et indivisible. Je suis embarqué sur cette galère et j'y rame, comme les radicaux sur la galère radicale, sans approuver toujours l'ordre que j'exécute. D'ailleurs il n'y a pas d'inconvénient à louer une belle femme, qu'on a connue dans le monde, et qui a eu le malheur d'être devenue impératrice, sur sa bonté, sa charité et sa pitié pour les crimes innocents de l'enfance.[85]

Après la chute de l'Empire, sa fidélité à la Princesse Mathilde est inébranlable, comme en témoigne le sonnet qu'il lui adresse pour son anniversaire en 1871, où il garde à Versailles le « souvenir sacré » de Saint-Gratien, tandis que « Paris brûle » et « le sang coule ».[86]

Quel est le bilan littéraire de son dévouement à la famille impériale ? Il est essentiellement négatif. Journaliste, il n'ose pas toujours dire ce qu'il pense, bien qu'il ait fait preuve de courage en parlant en faveur de Victor

[80] Daté du 30 mars 1870, ce poème fut publié pour la première fois par Lovenjoul, II, 478-79.
[81] *CG*, IX, 416 (lettre du 20 juillet 1867).
[82] *CG*, X, 454 (lettre non datée (1869)).
[83] « Sous cette véranda [...] ». Daté du 15 juillet 1867, ce sonnet fut publié pour la première fois dans *La Renaissance artistique et littéraire* (2 novembre 1873).
[84] Maurice Dreyfous, *Ce que je tiens à dire. 1862-1872* (Paris : Ollendorf, 1912), 224.
[85] *CG*, IX, 194-5 (lettre de fin mars 1866).
[86] Voir note 47 ci-dessus.

Hugo.[87] Poète, il est obligé de fournir des pièces officielles qui n'ajoutent rien à sa gloire, et de devenir un courtisan amuseur. Dans les poèmes adressés à la Princesse Mathilde, constatait le comte Primoli, grand admirateur de Gautier, « le fougueux romantique devenait un petit-maître du XVIIIe siècle ».[88]

Gautier approuvait la part faite à l'art par le régime impérial, même le luxe et les manifestations spectaculaires, comme le fait remarquer Jasinski,[89] mais ce sont sans doute son conservatisme désabusé et son manque d'enthousiasme pour la notion de progrès, qui l'amenèrent à se soumettre à l'ordre établi. Somme toute, Gautier fut ébloui par la fête impériale sans en tirer aucun avantage artistique.

University of Durham

Note. *L'auteur tient à remercier le Leverhulme Trust qui a subventionné ses recherches en France pendant la préparation du présent article.*

[87] À ce propos, voir les recueils *Victor Hugo* (Paris : Charpentier, 1902) et *Victor Hugo. Choix de textes*, introduction et notes de Françoise Court-Pérez (Paris : Champion, 2000).
[88] Primoli, 335.
[89] Jasinski, *À travers le XIXe siècle*, 243.

9

Claude Vignon, une femme « surexposée » sous le Second Empire

Laurence Brogniez

Marie-Noémi Cadiot : une adolescence « révoltée »

Sculpteur, critique littéraire et artistique, romancière, Claude Vignon connut son heure de gloire sous le Second Empire. Si son nom n'est pas aujourd'hui totalement oublié, c'est surtout grâce à ses « Salons », dont Antoinette Ehrard a édité et commenté des extraits dans l'anthologie publiée chez Hazan en 1990 sous le titre *La Promenade du critique influent*. Retracer le parcours de cette artiste et femme de lettres n'est pas chose aisée. Sa bibliographie critique est aussi mince que sa production littéraire est abondante. Si les textes ne manquent pas, peu d'archives la concernant sont accessibles : quelques lettres dispersées, des portraits, des notices biographiques assez sommaires, parfois erronées, des souvenirs lacunaires et souvent contradictoires. Des zones d'ombre concernant certaines périodes de sa vie demeurent, Claude Vignon, volontiers insaisissable, s'étant attachée elle-même à brouiller les pistes et à recomposer son personnage en fonction des circonstances.

Sous le pseudonyme de Claude Vignon se cache Marie-Noémi Cadiot, née le 12 décembre 1828. Son acte de naissance (Archives de Paris) permet de rectifier la date de 1832, souvent donnée dans les biographies qui lui sont consacrées. Elle est la fille de Louis-Florian-Marcellin Cadiot, homme de lettres, journaliste au *National* et sous-préfet, connu pour avoir édité les discours de la Chambre des députés à partir de 1815 et pour être l'auteur d'une *Histoire populaire de la France de 1789 à 1848*. Élève à l'Institut Chandeau de Choisy-le-Roi, un pensionnat de jeunes filles, elle

y rencontre vers 1846 son premier mari, Alphonse-Louis Constant, plus connu sous le pseudonyme d'Éliphas Lévi, traduction en hébreu de son prénom qu'il adopte en 1851, au moment où il se tourne vers l'ésotérisme et les sciences occultes.

À l'époque où il fait la connaissance de Noémi (parfois orthographié avec « e »), Constant, bien qu'il portera durant toute sa vie le titre d'abbé, a renoncé depuis longtemps à la carrière ecclésiastique. Ayant été ordonné diacre, puis sous-diacre au Séminaire de Saint-Sulpice, il renonce à la prêtrise en 1836, détourné du sacerdoce par une jeune fille, Adèle Allenbach, qui lui aurait fait découvrir un amour autre que divin. Après avoir quitté le Séminaire, incertain de sa vocation, il se rapproche des milieux socialistes et révolutionnaires et se laisse gagner par les idées utopistes et humanitaires de son temps, se liant avec Alphonse Esquiros et Flora Tristan. Surveillant au collège de Juilly, il y compose sa *Bible de la liberté* (1841), ouvrage qui lui vaut d'être condamné la même année comme révolutionnaire et disciple de Lamennais. Libéré en avril 1842, il décide de s'initier à la peinture.

Sa liaison avec Noémi Cadiot, alors âgée de dix-sept ans, provoque un scandale : le père de la jeune fille, qui se serait enfuie de la maison parentale, exige réparation. Cette version, donnée par Paul Chacornac,[1] biographe de Constant, est contredite par d'autres sources, qui affirment que c'est contre son gré que Noémi aurait été mariée à son séducteur.[2] Le mariage sera célébré le 13 juillet 1846. La même année, paraît *La Voix de la famine* : nouvelle condamnation pour l'auteur de ce livre accusé d'inciter à la haine sociale et au mépris du gouvernement. Cette décision, qui vaut à Constant une peine d'un an de prison et 1000 francs d'amende, tombe d'autant plus mal qu'il a désormais une famille à charge. Noémi est en effet enceinte d'une petite fille, Marie, qui naîtra en septembre 1847 et mourra sept ans plus tard, en 1854. Dans *Le Tribun du Peuple*, revue éphémère qu'il crée en mars 1848, Constant relate cet épisode tragique et se plaint du manque de soutien, lors de ce séjour en prison, de la part de « ces prétendus organes de liberté » que sont les journaux : « Ma jeune

[1] Paul Chacornac, *Éliphas Lévi, rénovateur de l'occultisme en France (1810-1875)* (Paris : Librairie Générale des Sciences Occultes, Chacornac frères, 1926).

[2] Comte Paul Vasili, *La Société de Paris*, t. II, « Le Monde politique » (Paris : La Nouvelle Revue, 1888), 125 : « Elle fut mariée à quinze ans à l'un des professeurs de l'institution aussi âgé que son père, une sorte d'illuminé, de prophète. »

femme était enceinte », affirme-t-il dans l'article, « et je ne pouvais, du fond de ma prison, lui donner de quoi vivre. »[3] Il salue d'ailleurs le courage de son épouse qui, grâce à ses démarches auprès des ministres, serait parvenue à obtenir la réduction de sa peine. Malgré les difficultés, Noémi partage en effet les idéaux révolutionnaires de son époux. Sous la signature de Marie-Noémi, elle fait ses débuts littéraires dans les colonnes du *Tribun du Peuple* avec un petit texte intitulé « Parabole », dédié « aux bourgeois aveugles » et « aux financiers de mauvaise volonté ». Mettant en scène nantis et prolétaires, elle plaide pour l'avènement d'une ère de paix, de justice et d'égalité, obtenue non dans la violence et le sang mais grâce à une sorte de réconciliation sociale. Elle est en outre la secrétaire du Club de la Montagne, créé par son mari, et elle partage avec Eugénie Niboyet, une saint-simonienne, la présidence d'un Club de femmes, où, à titre exceptionnel, Constant est également admis. Elle est aussi l'une des principales collaboratrices de *La Voix des Femmes*, un quotidien féministe créé le 19 mars 1848 sous la direction d'Eugénie Niboyet, où elle publie des vers (« Le bon Dieu va parler »), rend compte des troubles qui agitent Paris et plaide avec véhémence pour les droits de la femme et la reconnaissance de son rôle dans l'action révolutionnaire. À la fin de l'année, elle élargit ses collaborations à d'autres journaux, comme *Le Tintamarre* et *Le Moniteur du Soir*, où elle publie des feuilletons littéraires sous le nom de Claude Vignon. Tandis que son mari, également peintre religieux, présente au Salon un *Expectavi justitiam et ecce clamor*, elle prend, dès 1849, des leçons auprès du sculpteur Pradier et expose elle aussi au Salon dès 1852, sous le nom de Noémie Constant.

C'est d'ailleurs grâce à l'intervention de Pradier qu'Alphonse Constant sera agréé de l'administration des Beaux-Arts et obtiendra de la part du Ministère de l'Intérieur deux commandes officielles, réalisées respectivement en 1849 (*Sainte Famille*, pour l'église de Cénac, en Dordogne) et 1850 (*Agonie du Christ au Jardin des Oliviers*, déposée à l'église de Sylvanès, dans l'Aveyron). Si Constant est un ardent défenseur de l'émancipation de *la* femme, il semble toutefois moins favorable à l'émancipation de *sa* femme. Il reproche en effet à cette dernière de lui être infidèle. Il la soupçonne de poser pour son maître, qui se serait servi d'elle comme modèle pour sa *Sapho rêvant sur le rocher de Leucade* et sa *Psyché*. Contrairement à Chacornac, le comte Vasili prétend que c'est Constant qui

[3] Alphonse Constant, *Le Tribun du Peuple* (23 mars 1848).

aurait trompé son épouse.[4] Quoi qu'il en soit, les relations au sein du couple se détériorent même si on retrouve encore les deux époux en 1853 dans les pages de la *Revue progressive*, signant Claude Vignon, pour le compte rendu du Salon.[5] Toujours selon Chacornac, une relation adultère avec le directeur de la revue, Montferrier, aurait été à l'origine de la « fuite » de Noémi, qui demande, en octobre de l'année suivante, la séparation de corps. À ce moment, une nouvelle carrière, sous les auspices de l'Empire, semble s'ouvrir à la jeune femme, contrainte de se prendre en charge et animée de nouvelles ambitions. Noémi Constant s'efface au profit de Claude Vignon, changement de nom qui trahit également une reconversion idéologique. Voici comment les Goncourt résument ce tournant dans la vie de l'artiste :

> L'abbé Constant, aimé d'une jeune fille de quatorze ans. La jeune fille, nature décidée, parvient à se faire épouser et à le défroquer. Petit ménage très heureux ; amour complet quatre ou cinq ans ; tout avec sa femme. Clubs en février. Puis sa femme sculpteuse, jalouse de l'intelligence de son mari. – Constant, s'occupant tout entier de magie, découvre que le tarot, résumé de la plus haute science des mages, que nul n'a su expliquer, sert maintenant à tirer les cartes aux portières. Femme Constant BACCHUS, au Salon de 1853, en marbre ; met son mari à la porte, qui va chercher fortune à Londres.[6]

Claude Vignon au Salon, juge et partie

L'œuvre signalée par les Goncourt est une version en marbre d'un plâtre exposé au Salon de 1852 sous le titre *L'Enfance de Bacchus*. Cette figure obtint un certain succès. Mais l'artiste se fit surtout connaître par des portraits de nombreuses célébrités du Second Empire, comme Gavarni, Thiers, Haussmann ou Hector Lefuel, architecte en chef du Louvre et des

[4] Comte Paul Vasili, *La Société de Paris*, 125 : « À dix-neuf ans, elle se sépara d'un mari indigne, moine défroqué qui avait usurpé un état civil pour dissimuler le *défrocage*. On le sut depuis et le mariage fut annulé. »
[5] Claude Vignon, « Salon de 1853 », *Revue progressive*, 1:1 (15 juin 1853), 36-52 ; 2 (1er juillet 1853), 107-28.
[6] Edmond et Jules de Goncourt, *Journal. Mémoires de la vie littéraire*, 1 (1851-1865), éd. R. Ricatte (Paris : Laffont, « Bouquins », 1989), 76-77.

Palais nationaux dont elle aurait été la maîtresse et dont elle exposera un buste au Salon de 1857. Cette relation privilégiée avec un proche de l'Empereur pourrait expliquer les faveurs dont elle jouit durant ces années où elle expose très régulièrement au Salon, tout en bénéficiant de nombreuses commandes officielles pour le Louvre (des bas-reliefs), l'église de Saint-Denis-du-Saint-Sacrement (quatre figures pour le porche) ou encore les Tuileries[7]. Il semblerait d'ailleurs que le Second Empire ait favorisé l'émergence d'une vague de femmes artistes, toutes ayant bénéficié, au prix d'une stratégie concertée, d'appuis officiels ou officieux susceptibles de leur faciliter l'accès à la reconnaissance et aux opportunités artistiques. Hélène Bertaux, par exemple, initiatrice de l'Union des Femmes peintres, sculpteurs et graveurs en 1881, réussit à obtenir ses premières commandes en adressant des lettres aux personnages les plus hauts placés, comme la princesse Mathilde, connue pour son activité de mécène, ou le « protégé » de celle-ci, Émilien de Nieuwerkerke, directeur général des Musées de France et surintendant des Beaux-Arts, en insistant sur la difficulté pour une femme de faire carrière dans une profession traditionnellement réservée aux hommes. Ces commandes officielles et prestigieuses constituaient probablement pour ces femmes artistes les conditions nécessaires au développement d'une carrière professionnelle sérieuse, capable de leur assurer un train de vie assez élevé et le bon fonctionnement de leur atelier. Cela impliquait évidemment aussi la conception d'un art très classique, sans grande originalité, conçu pour répondre au goût dominant. Claude Vignon, pour sa part, se serait adressée directement à l'Impératrice et aurait obtenu grâce à son soutien une pension annuelle de 6000 francs à partir de 1862.[8]

De la liaison de Claude Vignon avec Lefuel serait issu un fils, Louis Vignon, né le 27 août 1859.[9] L'artiste resta toujours très discrète à propos

[7] Maxime Du Camp, *Souvenirs d'un demi-siècle* (Paris : Hachette, 1849), 94 : « [...] l'État fournissait le marbre et payait bien, grâce à la protection d'Hector Lefuel, architecte au Louvre. »

[8] Comte Paul Vasili, II, 126 : « L'Impératrice s'intéressa à la jeune et belle artiste. Elle lui fit une pension et ordonna les commandes. Reprenant courage, grâce à cette illustre protectrice, Claude Vignon travailla beaucoup, demandant à son ébauchoir et à sa plume un peu plus que le strict nécessaire assuré par la générosité de l'Impératrice. » ; *Papiers secrets du Second Empire* (Bruxelles : Office de Publicité, 1871), n°5, 21-25, n°10, 9.

[9] Marie-Christine Boucher, « La Décoration de Puvis de Chavannes pour l'Hôtel Vignon », *Revue du Louvre et des Musées de France*, 2 (1978), 106, note 26.

de cet enfant, qu'elle présentait volontiers comme son fils adoptif ou l'enfant de son frère.[10] Celui-ci porte le nom que l'ex-Madame Constant est autorisée à adopter officiellement par un arrêté impérial du 26 août 1865. Le 15 janvier 1865, son mariage avait par ailleurs été déclaré nul devant les tribunaux en application de la loi organique de Germinal an X sur le Concordat. Elle exposera désormais sous le nom de Claude Vignon, qu'elle utilisait déjà pour signer ses articles et comptes rendus dans la presse. Nombreux parmi ses contemporains se sont plu à souligner l'origine balzacienne de ce pseudonyme. Claude Vignon est en effet un personnage de la *Comédie humaine*, que Balzac aurait créé en partie, en lui donnant le nom d'un peintre du XVIIe siècle, sur le modèle de Gustave Planche, célèbre critique de la *Revue des Deux Mondes*, connu pour sa rigueur et son hostilité au réalisme. Balzac, qui décrit son ascension sociale dans plusieurs de ses romans, dépeint Vignon comme le plus grand critique contemporain, respecté pour avoir fait de la critique une science « exigeant une compréhension complète des œuvres, une vue lucide sur les tendances d'une époque, l'adoption d'un système, une foi dans certains principes »[11] (*La Muse du département*). On peut supposer que la profession de ce personnage et sa réputation ont influencé le choix de ce nouveau patronyme, Noémi Constant menant à cette époque une activité journalistique intense afin de subvenir à ses besoins. Par ailleurs, le prénom ambigu avait le mérite de laisser planer un doute sur le sexe de l'auteur, ambivalence dont la chroniqueuse saura faire à de multiples reprises son profit. Contrairement à une Mathilde Stevens, par exemple, elle ne revendiquera jamais le droit de juger les œuvres d'art « en femme »,[12] même si elle accorde, dans ses chroniques, une place de choix aux œuvres de ses contemporaines Rosa Bonheur ou Henriette Browne. Jules Simon, résumant les grandes étapes de sa carrière dans une réédition de ses *Nouvelles* en 1891, chez Lemerre, soulignera l'importance de cette

[10] Louis Vignon deviendra chef de cabinet de Maurice Rouvier, son beau-père, et publiera plusieurs ouvrages sur les colonies françaises et l'Afrique du Nord.
[11] *La Muse du département*, cité par Fernand Lotte, *Dictionnaire biographique des personnages fictifs de la Comédie Humaine* (Paris : Corti, 1952), 641-42.
[12] Mathilde Stevens, *Impressions d'une femme au Salon de 1859* (Paris : Librairie nouvelle, 1859).

activité qu'elle entendait mener de façon tout à fait professionnelle et qui était censée lui garantir autonomie et respectabilité.[13]

C'est pour rendre compte du Salon de 1850-1851, qui, après le Salon libre de 1849, rétablit le système du jury d'admission et des récompenses, que Claude Vignon signe ses premières critiques d'art, auxquelles Alphonse-Louis Constant contribue peut-être encore en partie, à ce moment où il déserte la lutte sociale pour se tourner, sous l'influence de Wronski, vers le messianisme napoléonien et l'ésotérisme. Constant expose d'ailleurs cette année son *Agonie du Christ au Jardin des Oliviers*, sur lequel la critique passe pudiquement de crainte d'être accusée de partialité à l'égard de cet « ami ».[14] Dans les *Préliminaires*, Vignon se réjouit d'un retour au calme qui, seul, peut permettre aux arts de retrouver leur splendeur, mise en péril par la menace de la révolution, et de soutenir le rayonnement de la France. Ces premières lignes accusent une nette rupture avec les engagements révolutionnaires de la première heure. Claude Vignon salue les quelques dix-huit mois de paix qui ont précédé cette exposition qui s'ouvre en janvier 1851, autrement dit cette période qui a suivi la répression des insurrections de juin 1849. Elle établit une homologie entre champ artistique et champ politique : les tensions qui ont déchiré la société française se seraient répercutées sur le terrain des arts, opposant en bataillons serrés partisans de « la légitimité » des lignes et défenseurs de la « souveraineté de la couleur »[15] pour la victoire entre « l'autorité absolue » et « la liberté de conscience ». D'un côté, les imitateurs d'Ingres, « grand et savant » maître, de l'autre, le « chaud et puissant coloriste » Delacroix et ses héritiers. Ce débat entre maintien de la tradition et émergence d'un art « nouveau » est décrit par la critique avec force métaphores guerrières, l'autorité des premiers se voyant menacée par la « révolution » des seconds : « À qui la palme ? », s'interroge la critique. « C'est ce qu'il faudra voir. Aux armes d'abord et en bataille ; les pinceaux au poing, la palette au bras gauche, voilà qu'on lutte et qu'on s'escrime. »[16] Dans cette lutte, Claude Vignon souligne sa neutralité, ou plutôt son apolitisme (« un des petits bonheurs de mon

[13] Jules Simon, « Claude Vignon. Préface », *Œuvres de Claude Vignon, Nouvelles. Un accident – Paradis perdu – La Statue d'Apollon – L'Exemple* (Paris : Lemerre, 1891), iii.
[14] Claude Vignon, *Salon de 1850-1851* (Paris : Garnier frères, 1851), 84.
[15] *Ibid.*, 8.
[16] *Ibid.*, 9.

existence, c'est de n'être pour rien dans aucun gouvernement du ciel ni de la terre »[17]), espérant une conciliation entre les deux partis pour réaliser le « chef-d'œuvre », capable de réunir le Beau et le Vrai. Dans cette affirmation, on retrouve deux constantes de la critique de Claude Vignon : d'une part, un plaidoyer pour cet éclectisme artistique qui deviendra la « marque de fabrique » de l'art sous le Second Empire, d'autre part, une vigoureuse prise de position en faveur de la dépolitisation de l'art, qui mènera au désengagement progressif du gouvernement dans l'organisation des expositions, favorisant l'expression et la promotion du goût du public aux dépens de l'autorité académique. Vignon soulignera d'ailleurs tout au long de sa carrière l'importance de la caution du public, premier à devoir exercer sur les œuvres un « droit d'appréciation ».[18] Mais si l'art doit s'affranchir de la politique, « tombeau du talent »,[19] le discours critique, lui, est profondément investi, même si la salonnière proclame haut et fort son indépendance à l'égard de tout parti. Par le truchement du discours sur l'art, se donne à lire, en filigrane, l'expression d'une condamnation plutôt sévère des idéaux démocratiques et républicains. Faute de pouvoir s'exprimer ouvertement sur la politique, Claude Vignon semble reporter la violence de ses jugements sur les œuvres d'art, dans la mesure où elles sont l'émanation directe de la situation présente.

Quelques exemples. En critiquant le buste, par Clesinger, de Pierre Dupont, l'auteur du célèbre *Chant des ouvriers*, devenu l'hymne de la révolution de février 1848, la critique, si elle s'accorde à admettre que « cette chanson patriotique peut être fort belle », se prétend devenue répulsive « à toute espèce de chant politique » pour en avoir trop souvent entendu « fausser l'air, falsifier les paroles et martyriser le sens » « par les pochards des barrières ».[20] Contre les œuvres de « certains artistes hommes de parti », elle marque sa préférence pour les figures féminines de Pradier — Atalante, Pandore, Médée —, qui renvoient aux « temps heureux » de la Grèce antique et s'inscrivent en porte-à-faux d'une « société froide et sceptique »[21] où le Beau n'a plus sa place. Ainsi les allégories de Toussaint, *La Loi* et *La Justice*, « ces principes de pierre » « aux traits grossiers et inexpressifs », lui semblent-elles aussi vides de

[17] *Ibid.*, 22.
[18] *Ibid.*, 20.
[19] *Ibid.*, 39.
[20] *Ibid.*, 39.
[21] *Ibid.*, 17.

sens que « certains de nos principes religieux et sociaux » qui ne sont plus que des mots qui sonnent creux.[22]

À l'occasion de l'analyse du tableau de Müller, *Appel des dernières victimes de la Terreur*, Claude Vignon prend vigoureusement parti contre la « médiocratie » qui s'est installée et a rallié « certains enfants perdus de la démocratie » en leur promettant, au nom de l'égalité, une rapide promotion sociale. Vignon affirme haut et fort que l'égalité est « une chimère républicaine contre laquelle protesteront toujours la nature et le génie ».[23] Ce qui lui fait horreur, c'est ce qu'elle nomme « la médiocratie » qui caractérise cette république, qu'elle appelait déjà, dans les colonnes de *La Voix des Femmes*, « un gouvernement bâtard » prêt à trahir les « vrais amis du peuple » pour installer le règne du « juste milieu ».[24] Le suffrage universel a conduit à l'installation de ce « gouvernement des bêtes » (l'art animalier vient opportunément fournir l'occasion d'aborder ce sujet), gouvernement dont elle raille les idéaux – ou plutôt l'absence d'idéaux –, avec la complicité de son lecteur (« Chut ! Chut ! lecteur imprudent, taisez-vous bien vite : n'allez pas prétendre maintenant que les majorités sont...ah ! mon Dieu, je n'ose pas répéter ce mot-là ! »).[25] À son avis, seul « un Napoléon » est capable de ranger « en troupeau ce bétail indocile » et de « trouver des chiens pour faire marcher droit les moutons de Panurge ».[26] Le tableau de Müller, en tant qu'icône de l'esprit républicain, – comme ceux de Vinchon (*Enrôlements volontaires*) et de Philippoteau (*Dernier Banquet des Girondins*) – ne mérite pas de figurer dans la catégorie prestigieuse de la peinture d'histoire « car l'épisode qu'il représente est trop déplorable pour que les bons citoyens aiment à se le remémorer comme un trait de l'histoire de leur pays ».[27] Tout au plus ce type de toile peut-il prétendre au titre de tableau de genre. Le jugement esthétique sert ici de relais à une sorte de révisionnisme historique, visant à dévaluer certains épisodes « malheureux » du passé.

À travers la description de *L'Enterrement à Ornans*, qui ne manque pas de l'arrêter comme la plupart de ses contemporains, c'est la même condamnation d'un « art du plus grand nombre » qui se donne à lire. La

[22] *Ibid.*, 45.
[23] *Ibid.*, 73.
[24] *La Voix des Femmes*, n° 30 (22 avril 1848).
[25] Vignon, *Salon de 1850-1851*, 53-54.
[26] *Ibid.*, 73.
[27] *Ibid.*, 75.

critique de Claude Vignon reflète le débat du temps sur l'art « populaire ». La peinture de Courbet, pour qui « tous les objets sont égaux devant la peinture », est l'illustration de la faillite du principe démocratique qui, en art, conduit d'une part à ce scandale esthétique qui consiste à mettre sur « le même plan » les figures en bafouant les lois de la perspective, d'autre part, à faire entrer dans le champ pictural une catégorie sociale qui n'y a pas droit de cité : des hommes « à figures ignobles », avantagés « d'une tournure montagnarde et de chapeaux à la Caussidière ».[28] Cette caractérisation ne laisse planer aucun doute sur la cible visée. Même Chassériau, dans ses fantaisies, est sommé de « ne pas tant abuser de la permission qu'ont les peintres d'employer du rouge » ![29]

Si les considérations techniques sont présentes, surtout en matière de sculpture, « parente pauvre » de la critique à laquelle Claude Vignon accordera toujours la priorité dans ses comptes rendus, la description des sujets – l'*ekphrasis* reste le mode privilégié à l'époque pour le compte rendu de l'œuvre plastique – ouvre sur un double discours. Tout au long du texte, la salonnière entrelace habilement commentaire esthétique et réflexion politique, transposant les principes d'un champ à l'autre. Déplorant la présence de trop nombreux et mauvais tableaux au sein de cette exposition « populeuse » (le mot figure en italique), elle laisse entendre qu'au nom du suffrage universel, les médiocres se bousculent à l'Assemblée comme les croûtes aux cimaises. C'est donc sans trop d'étonnement qu'on la verra se réjouir du retour à l'ordre en art comme en politique après le coup d'État du 2 décembre 1851 et saluer l'ouverture d'un « Salon entièrement digne de la gloire artistique de la France ». Voici les lignes par lesquelles s'ouvre ce compte rendu du Salon de 1852, publié sous forme de plaquette après avoir paru dans *Le Public*, entre avril et mai 1852 :

> Il fallait un coup d'État, il fallait que le gouvernement de la France se transformât de la base au faîte, pour que nos expositions annuelles reprissent enfin leur ancienne splendeur sous une direction habile, sévère et énergique. En effet, depuis plusieurs années, les régimes plus ou moins représentatifs qui dirigeaient la politique étendaient leur funeste influence jusqu'à nos expositions, et paralysaient tous les efforts du jury et de

[28] *Ibid.*, 79-80.
[29] *Ibid.*, 98.

l'administration. Dans l'art comme en politique, le parlementarisme tuait tout esprit d'initiative.[30]

Ce ralliement au nouveau régime s'accompagne d'une sévérité accrue en matière d'art. Si elle se prétend « classique par devoir et éclectique par tempérament », Claude Vignon engage artiste et public à rester, « en art comme en politique », « fidèles au passé, tant que l'avenir n'aura pas tracé une route sûre, directe et indiscutable ».[31] L'anarchie qui a insufflé dans l'art « ses pernicieuses tendances » a bouleversé le champ artistique : tandis que la « grande école » tente de maintenir bien haut le flambeau de la tradition, les « champions du réalisme et de la couleur », encore balbutiants, s'essaient à répondre aux aspirations nouvelles d'une époque où triomphent « la raison et les sciences exactes ».[32] Sans cautionner leurs audaces, Claude Vignon reconnaît que leur appartient l'avenir, se montrant toutefois plus favorable au réalisme d'Antigna, le réalisme « dans la véritable acception du mot », qu'à celui de Courbet.

Ce Salon de 1852 accueille également une œuvre de Claude Vignon elle-même : l'*Enfance de Bacchus*. Exposant sous le nom de Noémie Constant, la critique, à la fois juge et partie, se sert de cette tribune pour assurer une visibilité à son œuvre de sculpteur, se souciant peu d'impartialité. Attirant indirectement l'attention de ses lecteurs sur sa propre production, elle prétend pouvoir « s'affranchir un instant des faiblesses humaines » pour critiquer une œuvre dont elle connaît « quelque peu l'auteur ».[33] Retournant habilement en sa faveur sa marginalité en tant que femme sculpteur, elle affirme que le plus bel éloge qu'on puisse faire au *Bacchus* est de posséder une ampleur de facture « qui ne ferait pas prendre cette figure pour de la sculpture de femme ».[34] Comme dans le *Salon de 1850-1851*, la critique parvient à mettre indirectement l'accent sur ce qu'elle prétend taire ou occulter : la déclaration de neutralité, politique ou sexuelle, rend d'autant plus saillant ce que le discours semble vouloir tenir à distance. L'énonciation, faisant la distinction entre Claude Vignon et Noémie Constant, permet au sujet, qui avance masqué, de se prendre lui-même pour objet de discours et ce en dépit des reproches que

[30] Claude Vignon, *Salon de 1852* (Paris : Dentu, 1852), 5-6.
[31] *Ibid.*, 16.
[32] *Ibid.*, 91.
[33] *Ibid.*, 45.
[34] *Ibid.*, 47.

pourraient lui adresser « des gens curieux, des gens à préjugés », prêts à l'obliger à tomber le masque.[35] Au *Salon de 1853*, Claude Vignon continuera à jouer de cette ambiguïté pour rapporter l'opinion de ses confrères quant aux qualités « remarquables » de son envoi, usant de la polyphonie du discours rapporté. Le discours de Claude Vignon est d'ailleurs lui-même éminemment polyphonique dans la mesure où il se fait l'écho des débats du temps, dont il décline et module les grandes idées. Tout en revendiquant la « franchise inflexible et indépendante »[36] des sympathies de son propre goût, la critique nourrit l'ambition de dépasser les « impressions individuelles » pour se faire le porte-parole de « l'opinion générale ». De sa visite à l'Exposition Universelle de 1855, elle ne veut pas laisser un souvenir personnel mais « un compte-rendu consciencieux, qui puisse servir de document à l'histoire de l'art ».[37] Sa voix semble s'affirmer en se niant pour se laisser prendre en charge par le discours social, impersonnel et consensuel : Claude Vignon se sert de la critique d'art pour s'exposer en se cachant. Obtenir la caution d'un discours qui s'aligne sur l'avis de « l'opinion générale », relayée et légitimée par un pouvoir autoritaire, n'est-ce pas la forme de consécration à laquelle aspire une artiste qui expose au Salon ses « sculptures de femme », à une époque où ni la sculpture, ni l'art des femmes n'attirent l'attention de la plupart des salonniers ? La salonnière use d'une rhétorique de circonstance susceptible de lui attirer les faveurs des principaux acteurs du champ artistique : le public, le critique, le pouvoir.

Ces stratégies discursives se poursuivront tout au long de la carrière de Claude Vignon, que ce soit dans *Le Journal des Demoiselles*, revue réservée à un lectorat féminin, ou dans les pages du *Correspondant*, auquel elle donne aussi en feuilleton, en 1862, l'un de ses premiers essais de fiction, *Les Complices*, roman qui relate les « splendeurs et misères » d'un républicain ambitieux et d'un légitimiste avide, unis par un crime crapuleux, sur fond d'orages révolutionnaires et de cabales parlementaires dans les années 1847-1848. En 1863, elle rend compte, pour ces deux revues, du fameux « Salon des Refusés ». Elle salue le geste de l'Empereur qui remet en cause l'autorité du jury en laissant à l'« opinion publique » le soin de juger les œuvres écartées. Le morceau de bravoure

[35] *Ibid.*, 45.
[36] Claude Vignon, *Exposition Universelle de 1855. Beaux-Arts* (Paris : Librairie Auguste Fontaine, 1855), 13.
[37] *Ibid.*, 263.

de ce texte est la critique du portrait de Napoléon III par Flandrin, qui, malgré son succès critique, est décrit par Claude Vignon comme un échec. La critique reproche en effet au peintre d'avoir trahi son modèle en en faisant une sorte d'« halluciné qui paraît écouter des voix mystérieuses », un « homme accablé » qui « fléchit sous le poids d'une immense mélancolie ».[38] En imprimant ces traits à son modèle, l'artiste n'a pas réussi à exprimer l'es-sence de sa physionomie qui est d'être « impénétrable », « impassible », « indéfinissable », toutes qualités que Vignon associe positivement au « masque » que s'était composé l'Empereur, totalement dépourvu d'ex-pression concrète. Pour réaliser un portrait digne de servir de témoignage aux générations futures, au « patient, laborieux et impartial historien », Flandrin aurait dû se borner à peindre, « de l'Empereur, ce qu'il veut laisser voir de lui », laissant à l'avenir « le soin de grandir ou de diminuer tel ou tel aspect du héros ».[39] Au tableau « nébuleux » de Flandrin, elle préfère le portrait du souverain par Cabanel, plus fidèle à cette neutralité qui caractérise la physionomie du modèle. Par cette apparente neutralité, cette « absence absolue d'accent », l'image que s'est composée l'Empereur échappe à toute prise tout en s'offrant aux interprétations multiples. On peut se demander si cette apologie du masque, de la neutralité et de la dissimulation n'est pas aussi un plaidoyer indirect qui permet à Claude Vignon de justifier les multiples *personæ* dont elle se sert elle-même.

Madame Maurice Rouvier, muse républicaine

Dans les années 1860, l'activité littéraire de Claude Vignon s'intensifie et se diversifie. Dans *Le Temps*, elle tient la chronique littéraire entre avril et novembre 1861. Selon Maxime Du Camp, ce serait La Guéronnière, le conseiller d'État et sénateur qui avait fait accorder à Auguste Nefftzer l'autorisation de créer *Le Temps*, qui aurait imposé au journal la collaboration de Claude Vignon.[40] Celle-ci y donne notamment un article élogieux sur *Sœur Philomène*, le roman des Goncourt, dans l'édition du 15 septembre 1861, où elle s'exprime sur ses préférences littéraires et son

[38] Claude Vignon, « Le Salon de 1863 », *Le Correspondant*, 23 (juin 1863), 372.
[39] Claude Vignon, « Causerie sur le salon de 1865 », *Le Mémorial diplomatique*, 21 (21 mai 1865), 339.
[40] Du Camp, *Souvenirs d'un demi-siècle*, 93.

parti pris pour une certaine forme de réalisme « bien tempéré ». Durant cette seconde décennie du règne de Napoléon, elle se rapproche des milieux libéraux, comme en témoigne son amitié avec Jules Simon. Bien introduite au Salon et dans la vie artistique de son temps, elle semble également avoir eu ses entrées dans les hauts lieux du pouvoir. On lui attribue en effet des comptes rendus quotidiens des séances du Corps Législatif dans le *Moniteur Universel*, signés H. Morel, entre 1868 et 1870, ainsi qu'une correspondance parlementaire pour *L'Indépendance belge*, un journal d'obédience libérale qui, dès les premières années de l'Empire, avait permis à ses correspondants de contourner la sévère censure qui pesait sur la presse française et de s'exprimer plus ou moins librement. La direction de ce journal, très bien diffusé en Europe, était d'ailleurs assurée par des Français, au point de faire apparaître cette *Indépendance belge* comme une « dépendance française ». Il faut signaler que la liberté de presse garantie par la constitution belge avait en outre favorisé l'émigration de nombreuses feuilles françaises, qui se faisaient éditer à Bruxelles pour échapper à la surveillance impériale. Bruxelles s'était également montrée accueillante pour de nombreux proscrits et les idées, comme les hommes, y circulaient librement. Dans ses souvenirs, Jules Simon décrira d'ailleurs *L'Indépendance belge* comme le principal organe de la France libérale, estimant les correspondances de Claude Vignon trop timorées : « [...] elle disait quelquefois les choses ; elle les laissait souvent deviner ; c'était une source incomplète d'informations, mais c'était la seule ».[41] Les lettres adressées par Claude Vignon à Léon Bérardi, directeur du journal, attestent cette collaboration, entamée en 1869, qui s'étendra sur plus de dix ans.[42] La correspondante rend compte des troubles sociaux et politiques qui agitent la France à la fin de l'Empire. Ralliée à la République, elle se désolidarise du régime déchu (« une fantasmagorie, un leurre ») dont elle fut cependant une privilégiée.

Que ce soit par son activité de journaliste et d'artiste, ou par des protections, Claude Vignon bénéficiait en effet, dans les années 1860, d'une position plutôt en vue. Sa situation financière lui avait même permis de se faire construire un hôtel particulier après s'être séparée officiellement de son mari. Sa précédente demeure, sise 67 rue du Rocher,

[41] Simon, « Claude Vignon. Préface », iv.
[42] Voir Claire Vanhaelen, « Claude Vignon. Correspondante parlementaire de l'*Indépendance belge* à Paris, de 1869 à 1880 », *Cahiers bruxellois*, XIV, fasc. III-IV, juillet-décembre 1969 (Bruxelles, 1970), 273-327.

si l'on en croit les Goncourt, juges avertis en matière d'ameublement, était déjà un modèle de charme et de bon goût. Mais cette nouvelle demeure semblait dépasser sa précédente habitation en raffinement. Claude Vignon mit en effet à contribution un artiste auquel elle avait témoigné son admiration dans ses « Salons » : Puvis de Chavannes, un peintre dont elle appréciait l'idéalisme pour avoir su se préserver de l'influence de ce « dieu du présent » qu'était le réalisme et de la couleur, cette « insaisissable chimère du dernier quart de siècle ».[43] Puvis exécuta donc, en 1866, quatre toiles pour décorer l'hôtel Vignon : *La Vigilance*, *La Fantaisie*, *L'Histoire* et *Le Recueillement*, quatre allégories destinées à illustrer l'inspiration artistique, un sujet censé convenir parfaitement à l'intérieur d'une artiste. Cette demeure devait devenir le centre d'un salon assez brillant en raison des activités artistiques et littéraires de sa propriétaire, qui avait pris soin de l'aménager de ses propres bas-reliefs. Pendant la guerre de 1870, la maison subira des dommages importants, nécessitant des réfections. Malgré le mariage de Claude Vignon en 1872 avec Maurice Rouvier, député de gauche, sénateur, puis plusieurs fois ministre et président du Conseil sous la Troisième République, ce salon ne connaîtra plus le lustre dont il avait brillé sous l'Empire.

Avec l'avènement du nouveau régime, la gloire semble abandonner l'artiste, la privant d'une source confortable de revenus. Les envois au Salon s'espacent et Claude Vignon se consacre surtout à sa production littéraire. Parallèlement à son activité artistique et critique, Claude Vignon a en effet également publié un nombre important de romans et de nouvelles, dont certains avaient été édités en feuilletons, comme *Un naufrage parisien*, paru de manière incomplète dans *Le Figaro* du 25 juillet au 25 août 1868, ou *Révoltée!*, édité par *Le Bien public* en 1878. La plupart de ces romans sont des portraits de femmes à caractère édifiant, comme *Élisabeth Verdier* (1875), *Une femme romanesque* (1881) ou *Une parisienne* (1882). Ces récits comportent des éléments autobiographiques et témoignent de la vie sous le Second Empire comme des événements politiques qu'a connus la romancière. Ainsi la *Parisienne* est-elle une femme qui a fait « la fortune et même le talent de son mari », personnage qui jouit du système de protections en vigueur sous l'Empire, avant de se retrouver veuve et contrainte de subvenir seule à ses besoins et à l'éducation de son fils. Dans sa préface à la réédition des récits de Claude

[43] Claude Vignon, « Une visite au Salon de 1861 », *Le Correspondant* (25 mai 1861), 148-49.

Vignon (1891), Jules Simon insistera lourdement sur le fait que ces mœurs appartiennent à une époque révolue et ne reflètent en aucun cas celles du nouveau gouvernement ! Sur le plan littéraire, Claude Vignon exprime une « profession de foi » en faveur d'un réalisme « revu et corrigé ». Pour elle, si vérité et beauté vont de pair, l'œuvre d'art doit rester éminemment morale pour éviter le risque d'exercer une influence néfaste sur la société. C'est dans cette perspective qu'elle s'écarte, soucieuse de vérité, de ce réalisme qui ne peint que les « types les plus vulgaires et les plus ignobles », trahissant la réalité en n'en montrant que les aspects les plus noirs, ce même réalisme qu'elle avait rejeté dans ses « Salons » en Courbet.[44] Son but est de décrire fidèlement ce que la nature lui a mis sous les yeux, de s'inspirer de la vie réelle sans exagérer ni dramatiser à outrance les situations. Elle s'autorise seulement, avoue-t-elle, à transposer ou à travestir les noms de personnes ou de lieux : aussi ses romans sont-ils apparus à la plupart de ses contemporains comme des « romans à clés ». Nombreux parmi ceux-ci montrent en effet une forte inscription dans les événements politiques de leur temps, comme *Les Complices* (1863), cité plus haut, ou *Une étrangère* (1886), d'après Jules Simon, le roman pour lequel Claude Vignon avait une prédilection toute particulière. Cette « étude de femme » raconte l'histoire d'une intrigante qui aspire à devenir la maîtresse de Napoléon III et à se faire une place au soleil sous l'Empire, régime accueillant aux audacieux. L'intrigue, riche en rebondissements, se poursuit jusque sous la Troisième République, régime sous lequel l'héroïne subit de sérieux revers de fortune. Claude Vignon s'est-elle dépeinte sous les traits de cette femme qui, au début de sa carrière, s'impose dans « ce milieu officiel où elle se présente sans aucun appui et forte de sa seule audace » ?[45] Le ton du roman oscille entre prise de distance à l'égard des fastes révolus de l'Empire et nostalgie vis-à-vis d'une jeunesse dorée. Jules Simon se souviendra de Claude Vignon comme d'une jeune et jolie femme qui « était seule au monde » et qui tentait, à ses débuts, « de se créer une situation par le talent et le travail ».[46] C'est, en tout cas, sous ce dernier masque de l'« étrangère » qu'elle apparaît avant de s'éteindre le 10 avril 1888.

[44] Claude Vignon, « Préface des récits de la vie réelle. Lettre à M. Hetzel », *Œuvres de Claude Vignon*, 5-6.
[45] *Ibid.*, 8.
[46] Jules Simon, « Claude Vignon. Préface », *Œuvres de Claude Vignon*, i.

Après sa mort, l'œuvre littéraire de Claude Vignon semble tomber assez rapidement dans l'oubli. Quant à son œuvre artistique, elle connaîtra une brève exhumation lors de l'Exposition des Femmes célèbres du XIXe siècle, organisée en 1922 par Marguerite Durand. Faut-il y voir une revanche féministe sur celle qui avait pris tant de soin à se dissimuler sous une impériale impassibilité ?

Fonds National de la Recherche Scientifique,
Université Libre de Bruxelles

10

Zola et l'impressionnisme : le regard du peintre

Gaël Bellalou

Les écrivains du XIX^e siècle accordent dans leur œuvre une place essentielle au regard, et Zola lui-même compose son œuvre en lui attribuant un rôle prépondérant. Adepte de l'école naturaliste, l'écrivain se donne comme mission d'observer et de retranscrire le réel. Il s'agit pour le romancier de décrire tout ce qu'il voit, et son objet d'observation favori va être la femme. Nous trouvons en effet, dans ses œuvres, cette nouvelle approche de la technique de description : figer le personnage dans une position et une situation comme s'il s'agissait d'un tableau. Zola décrit les femmes de ses romans d'un point de vue particulier, se plaçant sous un angle de vue privilégié. Il peut aussi se placer à un poste d'observation et scruter la femme à son insu, laissant ainsi libre cours à ses fantasmes. Bertrand Eveno ajoute que « son regard est organisateur ».[1] Zola se sert du cadrage qui va déterminer ce que les peintres appellent le motif. Dès la rédaction de ses œuvres de jeunesse, Zola apprend à regarder et à comprendre ce que son œil voit. Son regard est « fondamentalement, le regard du paysagiste, ainsi compris, la saisie sur le vif des êtres et des choses », constate Henri Mitterand.[2] Tout le travail du romancier repose sur une accumulation très complète et une recherche minutieuse qu'il répertorie dans des notes, des dossiers préparatoires et dans les ébauches de ses œuvres à venir. Tout cela donne un effet de réel, d'authenticité, dans toute l'œuvre de Zola, et témoigne de son sérieux.

[1] « Zola photographe », in Philippe Hamon et Jean-Pierre Leduc-Adine (éds), *Mimesis et sémiosis, Littérature et représentation. Miscellanées offertes à Henri Mitterand* (Paris : Nathan, 1992), 396.
[2] *Le Regard et le signe* (Paris : PUF, 1987), 58.

Zola et l'impressionnisme

Zola met l'accent sur le regard et la parole écrite. Décrire tout ce que l'on voit par l'écriture. Mais dans son roman *L'Œuvre*, il ira encore plus loin. Claude Lantier, héros de ce roman, s'exclame : « Ah ! Tout voir et tout peindre ! ».[3] Ici, le regard est le point de départ de la création picturale. Le regard occupe alors chez Zola une place de choix. Cela peut s'expliquer par l'intérêt que Zola a porté très tôt à la peinture. Il comptait dans son cercle d'amis de nombreux peintres comme Cézanne, Manet et Monet. Il a été influencé par ce mouvement nouveau, l'impressionnisme, dont il fut un remarquable critique. Il a soutenu ce mouvement dès ses débuts, car il le considérait comme la fidèle représentation du réel. Il définit la technique des peintres impressionnistes dans *Salons et études de critique d'art* :

> Je crois qu'il faut entendre par des peintres impressionnistes des peintres qui peignent la réalité et qui se piquent de donner l'impression même de la nature, qu'ils n'étudient pas dans les détails, mais dans son ensemble. [...] De là une peinture d'impressions, et non une peinture de détails.[4]

Zola a souvent pris la défense de ce mouvement mal compris. Une relation étroite le liait à certains peintres impressionnistes. Il nous faut évoquer ici le peintre Édouard Manet dont le tableau *Olympia* (tableau préféré de Zola) a été fortement critiqué. Zola en fait une analyse remarquable, et cela a donné naissance à une amitié solide entre les deux hommes :

> En 1865, Édouard Manet [...] expose son chef-d'œuvre, son *Olympia*. J'ai dit chef-d'œuvre, et je ne retire pas le mot. [...] Nous avons ici, comme disent les amuseurs publics, une gravure d'Épinal. Olympia, couchée sur des linges blancs, fait une grande tache pâle sur le fond noir. [...] Au premier regard, on ne distingue que deux teintes dans le tableau, deux teintes violentes, s'enlevant l'une sur l'autre.

[3] *L'Œuvre*, IV, 46. Les citations empruntées aux romans de la série des *Rougon-Macquart* renvoient à l'édition de la Bibliothèque de la Pléiade, éd. Henri Mitterand, 5 vols (Paris : Éditions Fasquelle et Gallimard, 1960-1967).

[4] *Salons et études de critique d'art*, in *Œuvres Complètes*, éd. Henri Mitterand (Paris : Cercle du Livre Précieux, 1969), XII, 973.

D'ailleurs, les détails ont disparu. Regardez la tête de la jeune fille : les lèvres sont deux minces lignes roses, les yeux se réduisent à quelques traits noirs.[...] La tête d'Olympia se détache du fond avec un relief saisissant.[...] Lorsque nos artistes nous donnent des Vénus, ils corrigent la nature, ils mentent. Édouard Manet s'est demandé pourquoi mentir, pourquoi ne pas dire la Vérité ; il nous a fait connaître Olympia, cette fille de nos jours que vous rencontrez sur les trottoirs et qui serre ses maigres épaules dans un mince châle de laine déteinte.[5]

C'est dans cette critique que Zola va puiser sa future technique de description romanesque. Il est totalement fasciné par cette œuvre, et sa critique en témoigne. Les détails de l'intimité féminine présentée dans *Olympia* donneront à Zola les éléments essentiels à la description romanesque de ses héroïnes. *Olympia*, la femme, la courtisane sans doute, devient le modèle des héroïnes zoliennes, « corps de vraie femme, surprise dans l'intimité de son quotidien ».[6] Zola est admiratif devant le regard du peintre qui a su si bien rendre la réalité de la nudité et de l'impudeur féminine. Henri Mitterand souligne qu'il :

> accepte tout du tableau : ses ironies, son effronterie, ses incongruités, son érotisme, son mystère, la perversion de ses références classiques, son exceptionnel pouvoir de provocation. Et par dessus tout, il se laisse fasciner par ce qui lui paraîtra la véritable révolution opérée par Manet : au-delà du 'réalisme' des motifs, la création toute abstraite d'une orchestration de rapports linéaires, colorés et lumineux, intégrant et en même temps dépassant la figuration réaliste.[7]

C'est la découverte d'*Olympia* qui marque un tournant dans la vie artistique de Zola. Elle est une des sources de sa création littéraire et de sa représentation de la femme. Cependant, *Olympia* n'est pas la source unique de Zola. Il puise sa création romanesque dans la peinture de son temps. Il est marqué par les toiles de nus, les représentations mythologiques ou modernes qu'il découvre lors des différents Salons. C'est ainsi qu'en 1863 il contemple *La Naissance de Vénus* d'Alexandre Cabanel dont il fait la description dans son Salon de 1867 :

[5] *Ibid.*, 837 à 839.
[6] Henri Mitterand, *Zola : Sous le regard d'Olympia* (Paris : Fayard, 1999), 431.
[7] *Ibid.*, 431–32.

> La déesse, noyée dans un fleuve de lait, a l'air d'une délicieuse lorette, non pas en chair et en os — cela serait indécent — mais en une sorte de pâte d'amande rose et blanche. Il y a des gens qui trouvent cette adorable poupée bien dessinée, bien modelée, et qui la déclarent fille plus ou moins bâtarde de La Vénus de Milo. [...] Il y a des gens qui s'émerveillent sur ce sourire de poupée, sur ces membres délicats, et sur son attitude voluptueuse.[8]

C'est une autre toile qui a précédé la création littéraire de Nana. Zola écrit plus tard encore, que : « les corps féminins sur ces toiles sont devenus de crème... [...], quelque chose comme Vénus dans le peignoir d'une courtisane ».[9] Nous verrons combien les descriptions de Nana ressemblent à celles que Zola donne dans les Salons. Quelques années après, en 1879, Zola se trouve devant une autre toile de La Naissance de Vénus, tableau peint par Bouguereau. Cette toile est encore une variante de l'idéalisation de la femme nue en peinture, à mi-chemin entre la mythologie et la prostitution. Vénus et Olympia donnent le ton à Zola pour la rédaction de son œuvre Nana, essentiellement. Son héroïne a tous les critères du corps de femme qui attire les hommes du XIXe siècle. C'est ce que souligne Joy Newton :

> Lorsqu'il crée sa vision de la féminité parfaite, c'est dans le grenier inépuisable de sa mémoire visuelle, toute pleine de la peinture de son temps que Zola va chercher son inspiration. [...] Sa Nana Coupeau possède le corps féminin idéal selon les goûts masculins du XIXe siècle : voluptueusement grassouillette, aux hanches larges, de taille imposante, à la longue toison d'un blond vénitien. Nana reste l'une des créations les plus mémorables de Zola.[10]

On retrouvera les traits d'*Olympia* et de *Vénus* chez Nana ou encore chez Clorinde, héroïne du roman *Son Excellence Eugène Rougon*. Passant de la théorie à la réalisation, Zola compose dans ses œuvres des portraits où il utilise les techniques picturales.

[8] Emile Zola, *Salons* (1867), in *Œuvres complètes*, XII, 852.
[9] Emile Zola, *Salons* (1875), in *Œuvres complètes*, XII, 930.
[10] Joy Newton, « Zola et les images : aspects de *Nana* », in *Mimesis et Semiosis*, 461.

Le regard du peintre

L'œuvre de Zola est essentiellement visuelle. Le regard remplit donc une fonction essentielle pour Zola : homme profondément ancré dans son siècle, qui s'intéresse aux dernières découvertes artistiques et scientifiques, il met son sens aigu de la vue au service des portraits réalistes. Des années plus tard, Zola s'attèle à la rédaction de *L'Œuvre*. Claude Lantier, jeune peintre, découvre lui aussi le corps d'une jeune fille endormie. Nous avons dans *L'Œuvre*, la fascination du regard professionnel du peintre. Christine apparaît nue sous le regard médusé de Claude :

> Mais, ce qu'il aperçut l'immobilisa, le laissa grave, extasié.[...] La jeune fille, dans la chaleur de serre qui tombait des vitres, venait de rejeter les draps; et, anéantie sous l'accablement des nuits sans sommeil, elle dormait, baignée de lumière, si inconsciente, que pas une onde ne passait sous sa nudité pure. Pendant sa fièvre d'insomnie, les boutons des épaulettes de sa chemise avaient dû se détacher, toute la manche gauche glissait, découvrant la gorge. C'était une chair dorée, d'une finesse de soie, le printemps de la chair, deux petits seins rigides, gonflés de sève, où pointaient deux roses pâles. Elle avait passé le bras droit sous sa nuque, sa tête ensommeillée se renversait, sa poitrine confiante s'offrait, dans une adorable ligne d'abandon; tandis que ses cheveux noirs, dénoués, la vêtaient encore d'un manteau sombre.[11]

Cette longue citation nous permet de découvrir, en même temps que Claude, la beauté du corps nu de Christine. Dans *L'Œuvre*, le regard posé sur le corps de femme est d'abord le regard du professionnel. Le corps nu de la jeune fille endormie capte d'abord le regard du peintre avant d'éveiller le désir de l'homme :

> C'était ça, tout à fait ça, la figure qu'il avait inutilement cherchée pour son tableau, et presque dans la pose. Un peu mince, un peu grêle d'enfance, mais si souple, d'une jeunesse si fraîche! Et avec ça, des seins déjà murs. Où diable la cachait-elle la veille, cette gorge là.[...] Claude courut prendre sa boîte de pastel et une grande feuille de papier.[...] Il se mit à dessiner d'un air profondément heureux. Tout son trouble, sa

[11] *L'Œuvre*, 19.

curiosité charnelle, son désir combattu, aboutissaient à cet éveillement d'artiste, à cet enthousiasme pour les bons tons et les muscles bien emmanchés.[12]

La grâce et la majesté du corps nu de Christine lui servent avant tout de modèle pour son art. C'est d'ailleurs le combat entre la femme et l'art qui constitue, par la suite, l'essentiel du roman. L'Œuvre est en effet la lutte que la femme livre à la peinture pour lui disputer son amant. Elles ne peuvent jamais coexister harmonieusement. Durant les premiers temps de leur liaison, Claude délaisse la peinture et se consacre entièrement à sa maîtresse. C'est le triomphe de la femme sur l'art : « Fière de sa puissance, touchée de ce continuel sacrifice qu'il lui faisait, [...] elle l'enveloppait de cette haleine de flamme, où s'évanouissait sa volonté d'artiste. »[13] Mais l'amante de chair ne peut combler pleinement Claude l'artiste, bien que Claude l'homme soit heureux. Il revient rapidement à sa passion pour la peinture et Christine tente de le reconquérir par son amour et son corps. Mais c'est l'échec, la chute. Christine n'est plus qu'un corps dans le roman. C'est ce que constate Christine Raynier-Pauget :

> Quelle alternative reste-t-il à l'amoureuse ? Sa passion, sa beauté, son corps, sa vie, tout ce qui la constitue, tout ce qui la fait femme ne semble pas retenir longtemps l'attention de l'infidèle. Elle doit se battre sur le même terrain que la femme peinte, rejoindre les sphères artistiques de son aimé pour exister. [...] Elle se fait Art, devient le modèle de l'artiste.[14]

Elle est la femme dont le corps sert de modèle à l'artiste plutôt que l'épouse aimée. Claude ne la « traitait plus qu'en simple modèle,[...] sans jamais craindre d'abuser de son corps puisqu'elle était sa femme ».[15] Claude n'admire son corps qu'en tant que peintre, malgré les quelques poussées de désir qu'il finit par assouvir. Christine est condamnée à « vivre sous ses regards »,[16] car la seule chose qui intéresse Claude, c'est d'accomplir son tableau, d'y représenter le corps nu de la femme :

[12] *Ibid.*, 19.
[13] *Ibid.*, 240.
[14] Christine Raynier-Pauget, « *L'Œuvre* : la femme faite modèle », *Les Cahiers naturalistes*, 73 (1999), 200.
[15] *L'Œuvre*, 240.
[16] *Ibid.*

Puis, lorsqu'elle eut repris la pose, nue sous la lumière blafarde, et qu'il se fut remis à peindre, il continua de lâcher des phrases [...] :
— C'est curieux comme tu as une drôle de peau ! [...] Très épatant tout de même le nu... ça fiche une note sur le fond... Et ça vibre, ça prend une sacrée vie, comme si l'on voyait couler le sang dans les muscles.[...] Tiens, là, sous le sein gauche, eh bien ! C'est joli comme tout. Il y a des petites veines qui bleuissent, qui donnent à la peau une délicatesse de ton exquise... Et là, au renflement de la hanche, cette fossette où l'ombre se dore, un régal !... Et là, sous le modelé du bas ventre, ce trait pur des aines, une pointe à peine de carmin dans l'or pâle... Le ventre, moi, ça m'a toujours exalté. Je ne puis en voir un, sans vouloir manger le monde. C'est si beau à peindre, un vrai soleil de chair ![17]

Claude procède ici à une étude détaillée des différentes parties du corps de la femme. Tout dépend du regard du peintre dans ce roman. Hilde Olrik le constate :

> Le peintre Claude s'apparente donc — également — au romancier naturaliste en ceci qu'ils font tous deux métier de voir, de voyeurisme. Ils sont voyeurs par métier, sinon par vocation. Il s'agit pour eux de saisir sur le vif. De regarder. De voir.[18]

Nous pouvons donc constater que le regard, dans *L'Œuvre*, se révèle être le regard fixe, qui devient très vite le « regard halluciné » dont parle Roger Ripoll qui souligne « la fonction dramatique du regard, [...] puisque la fascination mène à l'hallucination ».[19] La remarque suivante de Christian Metz semble bien caractériser la nature du voyeurisme dans les romans de Zola et en particulier dans *L'Œuvre:*

> Le voyeur a besoin de maintenir une béance, un espace vide entre l'objet et l'œil, l'objet et le corps propre: son regard cloue l'objet à bonne distance.[...] Le voyeur met en scène dans l'espace la cassure qui le sépare à jamais de l'objet: il met en scène son insatisfaction même (qui est

[17] *Ibid.*, 241.
[18] Hilde Olrik, « 'Œil lésé, corps morcelé' : Réflexions à propos de *L'Œuvre* de Zola », *Revue romane*, 11 (1976), 336.
[19] Roger Ripoll, « Fascination et fatalité : le regard dans l'œuvre de Zola », *Les Cahiers naturalistes*, 32 (1966), 104-105.

justement ce dont il a besoin comme voyeur) et donc aussi sa « satisfaction » pour autant qu'elle est de type proprement voyeuriste.[...]. S'il est vrai de tout désir qu'il repose sur la poursuite infinie de son objet absent, le désir voyeuriste [...] est le seul qui, par son principe de distance, procède à une évocation symbolique et spatiale de cette déchirure fondamentale.[20]

Cette distance infranchissable fait précisément le désespoir de Christine. La chair et le corps ont donc une importance fondamentale dans *L'Œuvre*. Ils sont l'objet de l'obsession du peintre: Claude est pris de désespoir devant une de ses toiles (figurant une femme nue), qu'il n'arrive pas à peindre comme il le désire :

> Mais lui [...] regardait le tableau sans répondre, d'un regard ardent et fixe, où brûlait l'affreux tourment de son impuissance. Rien de clair ni de vivant ne venait plus sous ses doigts; la gorge de la femme s'empâtait de tons lourds; cette chair adorée qu'il rêvait éclatante, il la salissait, il n'arrivait même pas à la mettre à son plan. [...] Était-ce une lésion de ses yeux qui l'empêchait de voir juste? [...]. À pleine main, il avait pris un couteau à palette très large; et d'un seul coup, lentement, profondément, il gratta la tête et la gorge de la femme.[...] Alors,[...] il n'y eut plus de cette femme nue, sans poitrine et sans tête, qu'un tronçon mutilé, qu'une tache vague de cadavre, une chair de rêve évaporée et moite.[21]

Ces deux passages du début du roman contiennent en eux le roman entier: Claude en train de peindre la Femme Nue, souffrant de son impuissance à la rendre telle qu'il le voudrait, puis crevant la toile de désespoir. Il se tue littéralement à peindre cette femme dont apparaissent ici, seulement la gorge, puis la tête, puis la gorge de nouveau (grattées), et le tronçon mutilé. Hilde Olrik insiste sur cette métaphore de l'éclatement dans *L'Œuvre*:

> Le roman n'est qu'une suite de démembrements où éclate la jouissance du narrateur-voyeur.[...] Il s'agit pour nous de décoder l'histoire qui nous est racontée par le corps morcelé. Le corps dont l'espace se révèle intimement lié à celui de la lésion, de la béance.[22]

[20] Christian Metz, « Le signifiant imaginaire », *Communications*, 23 (1976), 42-43.
[21] *L'Œuvre*, 53 et 57.
[22] Hilde Olrik, « Œil lésé, corps morcelé », 342.

Tout le roman n'est qu'une longue mise à nu de la femme, par le regard insistant du voyeur, du professionnel. Ainsi, les yeux voraces de Claude contemplent une sculpture féminine :

> [...] avec mille précautions, il la désemmaillotait, la tête d'abord, puis la gorge, puis les hanches. [...] Exagérée encore, sa *Baigneuse* était déjà d'un grand charme, avec son frissonnement des épaules, ses deux bras serrés qui remontaient les seins, des seins amoureux, pétris dans le désir de la femme, qu'exaspérait sa misère. [...] Et tous les deux, assis maintenant, continuaient à la regarder de face et à causer d'elle, la détaillant, s'arrêtant à chaque partie de son corps.[23]

L'hallucination des yeux de Claude et du sculpteur Mahoudeau se fait chair et la statue s'anime, « les reins roulaient, la gorge se gonflait dans un grand soupir » ;[24] puis elle finit par s'écrouler, « la tête s'inclina, les cuisses fléchirent, elle tombait d'une chute vivante ».[25] Elle devient, à son tour, comme la toile de Claude, un corps de femme mutilé, détruit. Le corps de la femme et sa nudité attirent donc incontestablement le regard masculin chez Zola. Dans *L'Œuvre*, le voyeurisme joue un rôle indispensable à l'artiste.

Un regard tout à fait différent de celui de Claude se pose sur Nana. Dans ce roman, les scènes de nu se succèdent, et le lecteur y surprend la courtisane à travers les yeux d'un ou de plusieurs personnages. Dès que Nana se dénude, apparaît aussitôt, sous les traits de l'actrice courtisane, la silhouette inquiétante du sphinx. Ce roman, *Nana*, tel que le définit Zola, est le « poème des désirs du mâle ». Nana se transforme en l'allégorie de la sexualité dès qu'elle est perçue par un regard désirant. La beauté vénusienne, l'attrait immédiatement physique, le sexe de Nana, sont obsédants et agressifs. Dès le début du roman, cette femme n'est qu'un corps dévoilé à l'homme, et perçu par lui : dans ce premier chapitre de l'œuvre, Zola fait preuve d'un talent sensuel de peintre qui nous fait penser à Manet, et à la description qu'il fait d'*Olympia* :

[23] *L'Œuvre*, 222-24.
[24] *Ibid.*, 224.
[25] *Ibid.*

> Rien n'est d'une finesse exquise que les tons pâles des linges de blancs différents sur lesquels Olympia est couchée. Il y a dans la juxtaposition de ces blancs, une immense difficulté vaincue. Le corps lui-même de l'enfant a des pâleurs charmantes ; c'est une jeune fille de seize ans, sans doute un modèle qu'Édouard Manet a tranquillement copié tel qu'il était. Et tout ce corps nu indécent ; cela devait être, puisque c'est là de la chair, une fille que l'artiste a jetée sur la toile dans sa nudité jeune déjà fanée. [...] Il vous fallait une femme nue, et vous avez choisi Olympia, la première venue. [...] Et cette simplification produite par l'œil clair de l'artiste, a fait de la toile une œuvre toute blonde, toute naïve, charmante jusqu'à la grâce, réelle jusqu'à l'âpreté.[26]

Alors que l'on trouve une certaine grâce et une certaine pureté dans les détails qu'il nous donne d'Olympia, Zola s'exalte à inventer Nana, à se laisser troubler et séduire par elle, et à la faire triompher sous nos yeux. Elle a une puissance qui manque à Olympia. Nana focalise charnellement tout le récit, et nous, lecteurs-spectateurs, lecteurs-voyeurs, adhérons aux descriptions qui nous sont présentées.

Dans la description romanesque de Nana, on retrouve aussi plusieurs aspects du tableau de Manet qui porte le même nom. Ces deux femmes symbolisent la sexualité du XIXe siècle. Elles sont toutes deux bien en chair et « grassouillettes » — attribut de la prostituée de l'époque. Tout comme Nana de Zola, Nana de Manet apparaît très dévêtue. Elle porte un corset qui moule son corps. Par son attitude hardie et le regard fier qu'elle jette, Nana semble ainsi s'adresser à chaque spectateur. De plus, elle est observée par un homme-voyeur dans le tableau : un homme, vêtu élégamment, la scrute, la dévore des yeux. Elle répond aux intérêts et aux fantasmes de l'homme. Dans ce cas, peinture et littérature sont étroitement liées. Sander L. Gilman souligne que Manet « place Nana de façon à ce que le spectateur (le vrai, non pas celui du tableau) puisse relever le contour des fesses, lesquelles représentent la stéatopygie de la prostituée ».[27] Zola, quant à lui, nous décrit Nana dans son roman selon la représentation picturale qu'en fait Manet. Derrière la figure de Nana à moitié dévêtue se cache le type même de la prostituée qui va être rongée

[26] Emile Zola, *Salons et études de critique d'art*, 838-39.
[27] Sander L. Gilman, *L'Autre et le Moi : Stéréotypes occidentaux de la race, de la sexualité et de la maladie* (Paris : Presses Universitaires de France, 1966), 80.

par la maladie. Sander L. Gilman constate encore que : « le portrait de Nana est en effet le résultat d'une matrice littéraire complexe, qui énonce bon nombre de signes permettant de repérer dans la femme comme créature sexuelle les symptômes de la maladie ».[28] Manet et le lecteur éprouvent tous deux une certaine attirance devant la figure romanesque et picturale de Nana.

Pourtant, malgré la fascination que la femme exerce sur lui, Zola réussit à installer une certaine distance entre lui et son sujet, ce qui pourrait exprimer une certaine réticence envers le corps de la femme. Alors qu'*Olympia* éveillait en lui de l'admiration devant la grâce et la majesté de son corps allongé, Nana représente l'extrême exemple de l'association du spectacle éblouissant de la nudité et du dégoût éprouvé devant elle. Zola est aussi provocateur dans ses descriptions romanesques que l'était Manet dans sa représentation picturale. Beaucoup de ses héroïnes sont perçues comme s'il s'agissait d'une scène peinte en tableau. Zola écrit alors à la manière des peintres. On pourrait alors parler d'une écriture impressionniste. Il aimerait, selon Henri Mitterand, « peindre avec des mots, à larges touches [...] comme savaient le faire avec leur palette, les peintres de la nouvelle école ».[29]

Le tableau, dans l'œuvre zolienne, apparaît comme la peinture de tout un milieu, qui donne de l'ampleur souvent à un sujet unique. C'est comme si, par sa seule importance, la scène-tableau pouvait être isolée du reste du texte, car elle contient en elle des indices qui en font une scène dramatique à part entière. C'est ce qu'écrit Janine Godenne : « Le tableau est d'abord une forme, un schème collectif où Zola inscrit une représentation de l'homme immergé dans un milieu ».[30] C'est une manière pour l'écrivain de mettre en valeur le drame que vit son personnage, et la femme en particulier. On peut déceler cette représentation métaphorique du drame dans plusieurs romans. Les tableaux de *L'Assommoir* montrent la progression de la dégradation sociale du personnage de Gervaise. Gervaise, devenue la bonne de Virginie, est vue accroupie par terre, en train de laver le sol.

[28] *Ibid.*, 81.
[29] Henri Mitterand, note dans l'édition citée, 1612.
[30] Janine Godenne, « Le tableau chez Zola : une forme, un microcosme », *Les Cahiers naturalistes*, 16 (1970), 135.

> Agenouillée par terre, au milieu de l'eau sale, elle se pliait en deux, les épaules saillantes, les bras violets et raidis. Son vieux jupon trempé lui collait aux fesses. Elle faisait sur le parquet un tas de quelque chose de pas propre, dépeignée, montrant par les trous de sa camisole l'enflure de son corps, un débordement de chairs molles qui voyageaient, roulaient et sautaient, sous les rudes secousses de sa besogne; et elle suait tellement que, de son visage inondé, pissaient de grosses gouttes.[...] Et tous les deux, le chapelier et l'épicière, se carraient davantage, comme sur un trône, tandis que Gervaise se traînait à leurs pieds, dans la boue noire.[31]

Cette scène représente la métaphore-éclair de sa situation sociale et psychique. La scène-tableau se réalise par la combinaison des différentes techniques romanesques, dont la principale est la description. Zola « peint en fresques les drames de l'alcool ou de la prostitution », constate très justement H. Clouard.[32] Un autre exemple peut illustrer cette citation: le roman *Nana* qui présente un grand nombre de scènes-tableaux. On y découvre en plusieurs épreuves, une peinture de la toute-puissance, du désir, du triomphe toujours renouvelé de l'héroïne :

> [...] Elle vous retournait son public, rien qu'à se montrer. Un corps comme on n'en retrouvait plus, des épaules, des jambes et une taille! [...] Autour d'elle, la grotte, toute en glace, faisait une clarté; des cascades de diamants se déroulaient, des colliers de perles blanches ruisselaient parmi les stalactites de la voûte; et, dans cette transparence, dans cette eau de source, traversée d'un large rayon électrique, elle semblait un soleil, avec sa peau et ses cheveux de flamme. Paris la verrait toujours comme ça allumée au milieu du cristal, en l'air, ainsi qu'un bon Dieu.[33]

Dans cette vision-éclair de Nana est contenue toute la beauté de la femme au milieu d'un royaume de richesse et d'or, un royaume qui ne peut appartenir qu'à elle seule; scène métaphorique de la toute-puissance de Nana sur tout Paris. Cette scène-tableau, peinture d'un milieu, exprime ici le caractère de Nana qui appartient à un temps précis: Paris avant la guerre avec l'Allemagne; Paris en pleine décomposition morale. Zola construit souvent une scène-tableau, une vision-éclair sur une femme, pour entourer

[31] *L'Assommoir*, 731–32.
[32] *Petite histoire de la littérature française* (Paris : Albin Michel, 1965), 289.
[33] *Nana*, 1476.

un événement important de l'intrigue romanesque. Rendues possibles par la technique de la description, ces scènes-tableaux présentent aussi une autre particularité : elles sont une coupure dans le reste du récit, ce qui accentue encore leur importance.

> Pour un temps, la durée romanesque est suspendue, une continuité s'interrompt, la ligne laisse se développer la surface. Cette impression s'accentue encore lorsque, par un véritable foisonnement, Zola semble se complaire dans le spectacle qu'il peint; si bien que le lecteur est pris du désir de s'arrêter lui aussi, tant il est sollicité par la densité descriptive, la luxuriance imaginative. Que le tableau soit présenté en avant-scène, il tend encore plus à se détacher [...]. Monde complet et achevé, et monde signifiant d'une réalité plus vaste, le tableau chez Zola a, par rapport au roman, tous les caractères d'un microcosme.[34]

Cette affirmation de Janine Godenne se trouve confirmée par les scènes-tableaux de *La Curée*. On y assiste à un bal de la mi-carême chez les Saccard. Les tableaux dans la mise en scène par Monsieur de la Noue, « Les amours du beau Narcisse et de la nymphe Écho », ne sont autres que la mise en abîme du drame que vit Renée. La passion de Renée pour Maxime, loin de se satisfaire en secret, est étalée sous le regard de tous lors de la représentation de la pièce. Pour Renée, jouer le rôle d'Écho, c'est la possibilité de s'offrir devant tous les spectateurs à Maxime, qui est Narcisse :

> Ce n'était là que l'apothéose ; le drame se passait au premier plan. À gauche Renée, la nymphe Écho, tendait les bras vers la grande déesse, la tête à demi-journée du côté de Narcisse, suppliante, comme pour l'inviter à regarder Vénus, dont la seule vue allume de terribles feux ; mais Narcisse, à droite, faisait un geste de refus, il se cachait les yeux de sa main et restait d'une froideur de glace.[...] On trouva généralement que Maxime était admirablement fait. Dans son geste de refus, il développait sa hanche gauche, qu'on remarqua beaucoup. Mais tous les éloges furent pour l'expression du visage de Renée. Selon le mot de M. Hupel de la Noue, elle était « la douleur du désir inassouvi ».[35]

[34] Janine Godenne, « Le tableau chez Zola », 137.
[35] *La Curée*, 544-45.

Le drame de Renée dans cette scène-tableau, c'est que montrer son amour par le biais d'une fiction ne peut plus lui suffire, le bal provoque chez la jeune femme un désir d'action et préfigure la découverte de l'inceste par Saccard. C'est le moment capital que renferme ce tableau.

La révélation de l'inceste est annoncée dans le tableau par de brèves descriptions qui semblent anodines mais qui vont pourtant composer le drame. Janine Godenne conclut que :

> Le tableau [...] est aussi principe de composition. Il correspond à une volonté de traiter un sujet par une série d'illustrations distinctes plutôt que selon la continuité d'une ligne soumise à une progression de type dramatique.[36]

Il nous faut nous arrêter ici sur le conte bleu de Zola, *Le Rêve*. Tout ce roman est écrit comme un tableau impressionniste. C'est un roman où la couleur blanche prédomine en parfaite harmonie avec l'héroïne Angélique Rougon. La jeune fille, au nom révélateur, est, de la première à la dernière ligne du roman, immergée dans la blancheur : la blancheur de la neige et du linge bien lavé. Cette blancheur affirme symboliquement sa virginité physique et morale, sa pureté d'âme. Habillée de loques, la tête enveloppée d'un lambeau de foulard, les pieds nus dans de gros souliers d'homme, elle a passé la nuit sous la neige, adossée à un pilier de la cathédrale et serrée contre la statue de sainte Agnès, la Vierge martyre, fiancée à Jésus. Au matin, la ville est couverte d'un grand linceul blanc, toutes les Saintes du portail sont vêtues de neige immaculée, et l'enfant misérable, blanche de neige, elle aussi, raidie à croire qu'elle devient de pierre, ne se distingue plus des grandes Vierges. Le corps d'Angélique, petite fille au début du roman, se confond avec la blancheur glacée de la neige et celle des statues de femmes pétrifiées dans leur stérilité.

> Et rien ne la protégeait plus, depuis longtemps, lorsque huit heures sonnèrent et que le jour grandit. La neige, si elle l'eût foulée, lui serait allée aux épaules.[...] Les grandes saintes de l'ébrasement surtout en étaient vêtues, de leurs pieds blancs à leurs cheveux blancs, éclatantes de candeur. Plus haut, les scènes du tympan, les petites saintes des voussures s'enlevaient en arêtes vives, [...] et cela jusqu'au ravissement final, au

[36] Janine Godenne, « Le tableau chez Zola », 143.

> mariage d'Agnès, que les archanges semblaient célébrer sous une pluie de roses blanches. Debout sur son pilier, avec sa palme blanche, son agneau blanc, la statue de la vierge enfant avait la pureté blanche, le corps de neige immaculé, dans cette raideur immobile du froid, qui glaçait autour d'elle le mystique élancement de la virginité victorieuse. Et, à ses pieds, l'autre enfant misérable, blanche de neige, elle aussi, raidie et blanche à croire qu'elle devenait de pierre, ne se distinguait plus des autres vierges.[37]

Cet incipit donne le ton à toute la suite du roman, et il peut se lire comme un tableau impressionniste. Ce sont les petites touches de blanc qui retiennent surtout l'attention. La blancheur éphémère de la neige qui s'oppose à la blancheur permanente des statues des saintes figées dans l'éternité. Et au milieu de ce tableau, la jeune Angélique, qui va basculer de l'un à l'autre : son existence éphémère sur terre et son entrée dans l'éternité le jour de sa disparition. Deux registres se confondent dans cette œuvre : celui du réel et du sacré et ils sont étroitement axés autour du personnage d'Angélique. C'est une gamine blonde, avec des yeux couleur de violette, la face allongée, le col surtout très long, d'une élégance de lis sur des épaules tombantes. Son allure est celle d'un animal qui se réveille, pris au piège; il y a en elle un orgueil impuissant, la passion d'être la plus forte ; on la sent enragée de fierté souffrante, avec pourtant des lèvres avides de caresses. Mais le jour de ses noces, elle rejoint les vierges mystiques dans leur « virginité victorieuse ». Angélique meurt sur les marches de la cathédrale, au sortir de la cérémonie nuptiale, dans un dernier baiser que lui donne son époux :

> Toute la cathédrale, toute la ville étaient en fête.[...] Et c'était un envolement triomphal, Angélique, heureuse, pure, élancée, emportée dans la réalisation de son rêve.[...] Félicien ne tenait plus qu'un rien très doux et très tendre, cette robe de mariée, toute de dentelles et de perles, la poignée de plumes légères, tièdes encore, d'un oiseau. Depuis longtemps, il sentait bien qu'il possédait une ombre. La vision, venue de l'invisible, retournait à l'in-visible. Ce n'était qu'une apparence, qui s'effaçait, après avoir créé une illusion. Tout n'est que rêve. Et, au sommet du bonheur, Angélique avait disparu, dans le petit souffle d'un baiser.[38]

[37] *Le Rêve*, 816-17.
[38] *Ibid.*, 993-94.

Dans ces dernières lignes du roman, Angélique quitte la réalité pour devenir éternelle dans la mort comme les saintes martyres vierges présentées au début de l'œuvre. Les termes de « *vision* », d' « *apparence* » et d' « *illusion* », confirment la présence éphémère d'Angélique, et l'impression que toute l'intrigue n'est qu'un rêve.

Les scènes-tableaux que compose Zola ne sont donc qu'un de ses procédés pour révéler les drames que vivent ces femmes. Qu'il s'agisse de Gervaise, de Nana, de Renée ou encore de Christine, une seule scène-tableau fait de ses héroïnes des personnages éminemment dramatiques; et leur malheur se trouve résumé en un seul et unique paragraphe, qui peut devenir indépendant du reste du texte. C'est encore une manière pour le voyeur de les scruter et de les détailler, de montrer que dans leur corps et leurs actions, ce sont des personnages tragiques, figés par le regard, et, par lui, réduits à l'immobilité et à l'impuissance.

Université Bar-Ilan, Israël

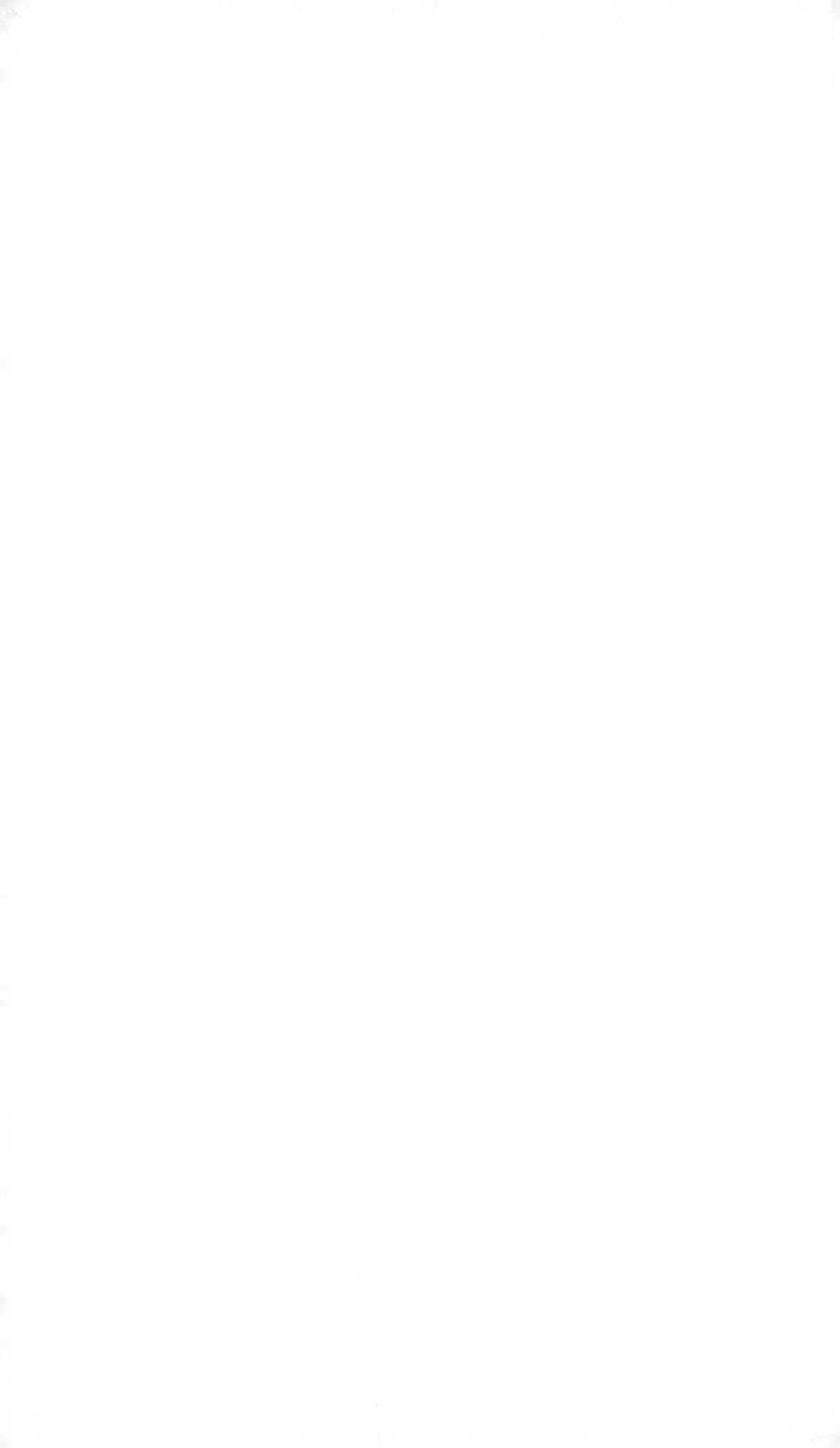

EU authorised representative for GPSR:
Easy Access System Europe, Mustamäe tee 50,
10621 Tallinn, Estonia
gpsr.requests@easproject.com

www.ingramcontent.com/pod-product-compliance
Lightning Source LLC
Chambersburg PA
CBHW030937180526
45163CB00002B/596